露營・野餐 創意親子遊戲 106

朴謹希 박근희 ——— 著　　張亞薇 ——— 譯

除了烤肉戲水之外的
創意戶外遊戲！

我開始研究露營遊戲的主要原因是因為孩子們。身為雙薪家庭的父母，孩子們總是只有在周末的時候才能和爸媽一同玩樂。然而每逢周末，不管去哪裡都得排隊，無論是遊樂園、上餐館吃飯，或者去百貨公司搭電梯，一定都免不了。看到這種情形，我突然覺得很對不起他們。如果每個周末都這樣度過，我擔心他們會變成一心只知道競爭的孩子，於是我下定決心，把休閒活動轉往露營區。在露營區裡不需要排隊等空位，也沒有無謂的競爭，對生活在沒有庭院的都市小孩來說，即使一星期只有一天也好，我希望把廣闊的戶外活動當作一種禮物。

與其喊著：「不要跑！」，我更希望對孩子說：「盡情跑跳玩耍吧～」。在露營區裡，這是有可能的。一開始孩子們手機不離身，不過他們漸漸地會和營地裡的朋友們打交道，開始整天在樹林和山間遊蕩，觀察昆蟲。比起手機，他們更願意將時間花在大地和草叢之間。他們觀察天空的雲朵和星辰，嘰嘰喳喳討論著明天的天氣。睡在只有三、五坪大的狹小空間，他們也沒有抱怨，反而喃喃地說著隔天的計畫，「明天起床以後我要去散步，還要在溪谷裡抓魚。」說完很快就進入夢鄉。

看著孩子們的改變，我想要把握稍縱即逝的當下，想讓這一瞬間變得更有意義，所以我開始準備具有創意的露營遊戲。「孩子們會覺得好玩嗎？」這個一開始的顧慮，現在看來是多餘的，孩子們對於露營遊戲的反應相當熱烈。幾次之後，他們以一種充滿好奇的表情問我：「媽媽，這次露營會玩什麼遊戲呢？」也正是這股力量，讓我在每周五下班之後，絲毫不覺得疲憊，興致盎然地準備周末的露營遊戲。就這樣一周又一周，轉眼三年就過去了，露營遊戲的玩法多到足以累積一本書的厚度。

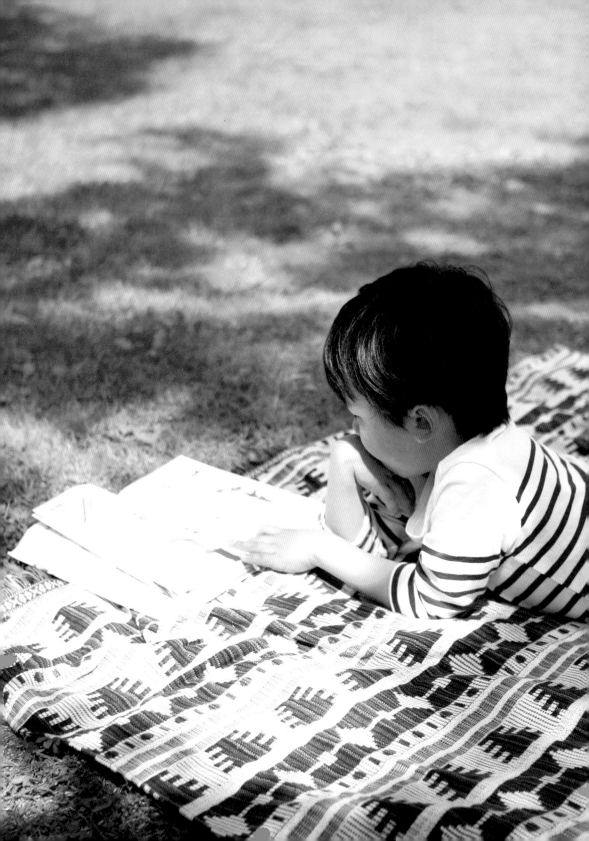

這段時間孩子們也長大不少，現在他們會解說給我聽，樹林間的昆蟲是公的還是母的，也會親手抓來蜻蜓和昆蟲放在盒子裡觀察，之後再把牠們放回大自然，儼然成為小小科學家。由於經常親近和觀察大自然，孩子們變得更有觀察力，有時我沒留心而錯過的有趣現象或事物，他們會主動提醒並為我解說。

熟練地把樂高積木堆疊出金龜子和甲蟲，又將露營區的場景一筆一畫記錄下來畫成圖畫的小兒子「巧克力」，和原本靦腆內向，現在變成積極熱情且會主導遊戲的大兒子「牛奶」，他們兩個的轉變，雖不能說全都是拜露營和露營遊戲所賜，但露營遊戲的確是他們成長過程中，不可或缺的重要環節。

對我而言，育兒過程中最重要的就是快樂賀爾蒙。與其教導孩子學得更多，不如讓孩子們更快樂。我深深相信，與其多練習一項才藝，不如造就他們擁有更多向世界邁進的能量。2012 年 4 月在和煦春日中展開的露營教育，是我為兒子們所做過最值得驕傲的事。孩子們在露營區裡笑聲從不間斷，時常對我訴說著他們有多快樂，也讓我從原本提心吊膽的焦躁狀態中解放。

這本書是一本非常簡單的遊戲書。我既不是擁有美術天分的專家，更不是特別有創造天賦的人。書中介紹的遊戲，大多來自於身邊唾手可得的素材，只要將它們簡單改造一下，即便是不常和孩子們玩遊戲的爸爸，或不曾在戶外和孩子們玩在一起的媽媽，都可以輕鬆上手。地點也不侷限於露營區，只要是貼近大自然有資源回收物的環境都可以玩唷！

我並不是希望人人都完全按照書中的遊戲步驟走，而是期望能夠賦予「想要和孩子們盡情玩耍」的動機，讓更多孩子們接觸自然。我多麼希望世界上的孩子們都能夠盡情玩樂而不覺得內疚。與其彼此較量誰的英語好，誰閱讀的書多，數學競賽成績有多高，我更希望孩子們在乎的是彼此今天做了什麼事情，去哪裡玩耍，生活過得是否快樂。

即使籌備這本書花費了我相當多的時間，但這段時間我真的非常開心。露營遊戲為我和孩子們創造許多回憶，「媽，今天真的好好玩喔！」、「媽，今天玩的遊戲，我們回家再玩一次好不好？」我從孩子們身上獲得極大的回響和肯定。我要向這段時間以來幫助我的樹林、天空，還有露營區的朋友們致上感謝之意。

Special Thanks To_
感謝出版組長和責任編輯民靜（編按：韓國出版社），一直以來靜心等待我的露營日記，協助本書順利出版。感謝對於埋首工作，沒能好好為家事盡力的我，給予支持和包容的丈夫。感謝部落格的網友們，Entertainment 全體工作人員，以及相差一歲的兄弟檔助教，感謝他們盡情享受所有遊戲。最後要感謝我的父母，在我的成長過程中沒有對課業緊迫盯人，而是讓我盡情玩耍，在此衷心向您們獻上感謝之情。

好玩有趣又富有意義的山林遊戲
8大育兒優點

根據某家企業的調查數據顯示，韓國2015年就有600萬的露營人口。露營不只是短暫的熱潮，儼然已經成為文化的一部份了。家庭露營不僅僅是到野外消磨時間，而是在大自然當中體驗生存法則，我認為這是最具成效的育兒方法之一。我在露營區裡設計的戶外遊戲，透過社交網路分享出去之後，最常被問到的問題是：「玩露營遊戲有什麼好處？」我起初是這樣回答：「露營遊戲很適合孩子們，不過我不知道該怎麼形容。」然而三年後的現在，我看到孩子們的改變，似乎能夠更具體說明出露營遊戲的效果。

1. 減少對智慧手機和電視的依賴

我的孩子們在開始接觸露營遊戲之前，非常依賴智慧型手機。只要我沒收手機，或不准他們使用，比搶走吃到一半的糖果更嚴重，甚至會放聲大哭。如果他們身邊沒有手機，對任何事情都興趣缺缺，也經常露出不耐煩的樣子。一開始到露營區的時候，他們不斷央求我讓他們玩一下手機。鮮豔多彩的影像畫面，刺激的聲光音效，眼睛和耳朵捨不得離開螢幕的兩個男孩，我看著他們心裡想著，「再也不能這樣下去了。」於是我開始準備露營遊戲，當他們接觸遊戲之後，對於手機的執著漸漸消失了。原本每到周末或休假日，他們早上起床之後的第一件事情就是打開電視，盯上至少一小時，但是開始露營之後，比起電視畫面，他們花在觀察實際事物的時間變多了。最近外出用餐時，吃完飯之後我會准許他們玩二、三十分鐘的手機，他們反而對我說：「媽，我們不玩手機了。」這也證明了他們已擁有某種程度的自制力。

2. 了解規則和約定的重要

藉由和露營區的同伴們玩遊戲，孩子們也學習到各種規則，例如要遵守順序，按照分編隊伍輪流，不可以踩線，每個人只有一次的挑戰機會等。孩子們在開始遊戲之前會很專注地聆聽遊戲規則，在玩的過程中了解唯有遵守規則，遊戲才會好玩。我們的社會有許許多多的規範，這些規矩形成了社會上重要的秩序。教育孩子，即使不特別叮嚀規則的重要性，他們也能透過多樣化的遊戲了解到重視、遵守規則的重要性。

3. 喜歡自己動手做

孩子們漸漸喜歡上利用露營區的再生資源或自然物材 DIY 遊戲道具的樂趣。巧克力可以花一天的時間利用再生資源做出好幾種成品，成為幼兒園老師和同學們之間的「巧手達人」，更在回收物製作比賽中得獎。牛奶也會把創意想法注入作品，讓身為爸媽的我們和身邊親友都相當讚嘆。

4. 社交和思想上的成熟

大兒子牛奶的個性溫馴，從小就比較內向，但自從投入露營遊戲之後，經常和朋友們一起玩，現在變得相當外向活潑，主動積極，他的朋友們也會說「如果沒有牛奶會很無聊」。原本就外向的巧克力，不用多說，當然變得更加朝氣蓬勃。聽說原本喜歡獨處的鄰居孩子們，也因為一起接觸露營遊戲而變得更容易親近。

由於牛奶和巧克力年齡只相差一歲，從他們很小的時候開始，我就費心教導他們要懂得長幼順序，但常常事與願違，搞得大家都不開心。

5. 學習長幼有序和社會秩序

但他們在露營區裡和哥哥弟弟們一起玩久了，對於長幼順序，還有同齡孩子們之間必須遵守的秩序概念就自然地建立起來了。

6. 養成細心觀察大自然變化的習慣

露營遊戲中使用許多大自然的材料，為了準備遊戲，需要撿拾小石頭、樹葉和樹枝等，這些東西接觸久了，他們對於自然界中的微小事物也開始產生興趣。即使只是小小的蟲子或細微

變化的自然現象，他們都有強烈的好奇心，觀察自然現象之後，也想要知道產生的原因，經常提出「為什麼？」的疑問。

7. 發想新點子，讓遊戲更增添趣味性

玩遊戲的經驗愈來愈多，孩子們便會開始嘗試加入自己的點子，讓遊戲更有趣。「媽，今天玩玩看這個怎麼樣？」、「媽，這個遊戲的規則改成這樣好不好？」即使是傳統的遊戲，孩子也會絞盡腦汁，加入新玩法，在朋友們之間也自然而然地主導遊戲，研究更好玩的方式，並為大家說明規則。

8. 有樣學樣，孩子也自然地成長

露營區裡大人們搭起帳篷，炊煮米飯，洗碗清理，垃圾分類，自然而然地和旁邊的露營家庭打招呼，彼此分享食物。孩子們看著大人的一舉一動，根本不需要特別叮嚀他們「打聲招呼」、「自己整理棉被」、「做好垃圾分類」等，看到露營區裡自然形成的秩序和大人們自動自發的行為，孩子們能夠學習到和人們相處時什麼該做、而什麼不該做。這也是我們一家人待在家裡時，永遠學不到的「山林教育」。

Contents

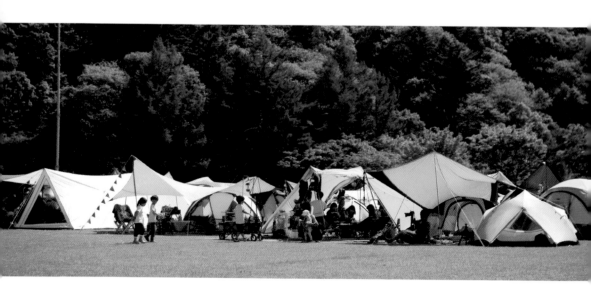

空地遊戲

岸邊遊戲

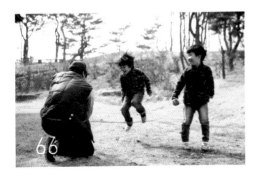

66

126

PART 3

花草遊戲

PART 4

樹林遊戲

152

184

272

露營遊戲
開始之前
的小提醒

—

本書的遊戲關鍵大致分為三種，自
然素材、回收物再利用和食物。這
三種是孩子們在露營區裡最容易取
得的遊戲元素，然而各有需要注意
之處。希望在開始遊戲之前，能夠
充分了解這三種元素。

自然素材

遊戲過程中有時會折花拔草，也會摘果實來吃。這時最重要的就是「必要時摘取需要的量」。就像前面介紹過的，遊戲的正向目的是讓孩子們實際了解和珍惜大自然，幫助孩子們和自然萬物和諧共處，懂得自得其樂。如果以觀察自然為名，非必要地刻意採集生物，這就不是遊戲，而是毀損了，這一點必須加以提醒。當需要用花朵當作遊戲素材，選擇撿拾掉落地面上的花，如果非得採摘時，盡可能摘取枝幹上搖搖欲墜的花蕊，樹枝也是一樣，需要時選取掉落在地面上的樹枝。而如果把魚抓到瓶子或魚缸裡觀察完之後，記得回到原來的地方放生。當然對其他生物也是如此，必須先和孩子做好約定，觀察完畢之後就要放生。如果需要更仔細地觀察，可以用相機拍照留存。即使是看來不起眼的小生物，都是屬於大自然的重要環節。本書並沒有搜集貝類、製作白三葉草花冠等需要大量捕獲或採集自然生物的遊戲，我希望記錄以不違背「和大自然共存」這個主旨的遊戲方法。

回收物再利用

即使食材已經事先處理過了，露營過程中還是難免會製造出垃圾。每當看到這些丟棄物，我就對大自然感到歉疚。為了盡可能減少丟棄物，我把垃圾中不會產生廢氣的可燃材料（如竹筷子、紙箱、廢紙等），在晚上的時候丟進火爐。當然寶特瓶、塑膠容器和塑膠袋等是不可燃的。即使是要丟棄的東西，如果能讓孩子們看到物盡其用的過程，無形中就能教導他們回收再利用的價值（參考16頁「廢棄物再利用，當個環保小尖兵」）。當大人這樣做的時候，孩子們自然會變成不隨意丟棄物品的人。書中設計的遊戲是我的期許，希望孩子們能夠更懂得思考，以積極的態度看待丟棄物，試著將它們製作成有用的玩具或教具。

食物

露營不可或缺的就是食物。在許多香噴噴又美味的露營料理當中，本書所介紹的食材是利用露營區或家中冰箱很容易取得的，大多是三歲到小學低年級的孩子就可以簡單上手的烹飪遊戲。比起花心思在擺盤和研究新菜色，我更希望能夠利用露營區裡經常吃到的食材，讓小孩們一同參與，製作出食用方便又具有露營風味的料理。

01 和孩子露營時，不可或缺的必備品

帶孩子一起露營時，需要準備的行李總是特別多。我每次都希望能減少行李量，但總是事與願違。即使如此，我還是抱著「帶去總有用處」的想法來打包。我列出了和孩子們一起露營時不可或缺的必備物品。

1 急救箱

露營用的急救箱需要花點心思，首先是針對春夏到初秋時節，防治昆蟲的噴霧和防蚊液，或是防蚊貼片，以及蚊蟲叮咬藥膏，這些都需要大量準備。露營時經常用到火爐和瓦斯爐，因此最好準備燒燙傷藥膏和滅菌紗布。孩子們跌倒時塗抹的創傷藥膏和 OK 繃是基本備品，而 OK 繃要選擇防水專用款。另外還要準備兒童專用的退燒藥、消化劑、止瀉藥等。而大人在紮營的勞動中容易肌肉使用過度，因此最好備齊肌肉消炎噴霧、貼布和止痛藥等。

2 小型提燈或手電筒

露營區的夜晚一片漆黑。夜晚行走時很容易被用來固定帳篷的繩子絆倒。建議準備小型提燈或手電筒，能夠看清四周環境，夜間上洗手間時特別管用。

3 方便穿脫的鞋子

露營常要進出帳篷，如果穿不方便穿脫的鞋子，光是穿穿脫脫就要花去大半時間。除了平常穿的好走防滑鞋之外，一定要記得帶方便穿脫的鞋子。

4 雨具、雨鞋＆防風外套

露營的天氣是很難預測的。為了防範下雨，準備兒童專用的雨具和雨鞋，讓露營無後顧之憂。防風外套也和雨具一樣重要，不僅是風大的春季和秋季，夏季夜晚也有可能帶點涼意，最好一併準備。

5 簡易便器

如果有年紀較小的幼兒同行，必須準備簡易便器，當夜晚不方便到洗手間時就能派上用場。我選擇的是套上塑膠袋就能使用的攜帶型便器，它有雙重用途，可以在沒有設置兒童專用馬桶的廁所裡使用，也可以在帳棚內組裝，方便夜晚使用。

6 兒童專用露營椅

如果經常參加露營活動，不妨買個兒童專用的露營椅。一般成人用的露營椅尺寸對孩子來說太大，坐起來很不舒服。再加上高度不適合兒童身高，有可能會影響孩子的坐姿。而折疊椅容易有負重過度而折損的問題，購買時務必確認荷重上限。

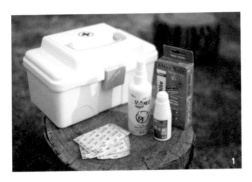

02 廢棄物再利用，當個環保小尖兵！

露營很難不製造垃圾，特別是用過即丟的寶特瓶、紙箱和塑膠袋等，這些都會造成大自然負擔，丟棄前不妨再次檢視，有些只要加上一些創意，就可以變身成為有趣的戶外遊戲道具。

1 雞蛋盒

雞蛋盒有各式各樣的變化，首先塑膠雞蛋盒在畫圖遊戲中是非常好用的調色盤（參考 250 頁），把顏料擠在盛裝雞蛋的凹陷處，而上蓋正好用來當作調色盤，洗過之後可以重複利用，相當耐用。紙製雞蛋盒則能運用在草叢遊戲，一格格的位置可以分類放入撿拾來的各種東西，一眼就可以知道樹林裡有哪些寶物。除此之外，也可以在「松果拋接，簡易版劍玉」（參考 46 頁）中當作遊戲道具。

2 寶特瓶

裝水的塑膠寶特瓶可以在畫圖遊戲中當作水彩筆的清洗桶，也可以使用在「塑膠創意魚缸」（參考 130 頁）。另外，小的「寶特瓶花器」製作（參考 158 頁）、沙鈴製作（參考 242 頁）和保齡球遊戲（參考 72 頁）中也能派上用場。

3 紙箱

在超市購物時，盛裝物品的紙箱外盒或泡麵箱子、裝木柴的箱子，露營時可以用作塗鴉紙板。尤其尺寸愈大，愈能做成各式各樣的遊戲紙板。只要有書寫工具，就可以製作樹林遊戲的紙板（參考 220 頁）和翻板子遊戲，還有畫出人形立畫的專屬道具（參考 88 頁）。有時可以利用紙箱的上下開口，設計過山洞（參考 86 頁）等肢體遊戲。也可以當作丟鞋子遊戲（參考 65 頁）或玉米芯投擲遊戲（參考 64 頁）的門柱。有些紙箱上可能殘留訂書針，要避免孩子的手碰觸受傷。

4 錫箔紙＆報紙

烹調用的錫箔紙和報紙可以搓揉成球狀，如果剛好沒帶球，可以此為替代品。把塑膠袋或報紙用錫箔紙包裹起來，就變成輕盈又有彈性的球了，可以玩棒球遊戲（參考 50 頁），也可以當作羽毛球來玩。

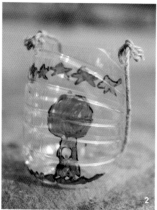

03 讓露營更增添趣味的祕密武器

即使沒有準備什麼特別的東西，孩子們只要接觸大自然就會興致盎然。但是露營時若能準備以下幾種道具，可以讓遊戲的趣味性倍增，且大部分都是輕鬆就能取得的材料。

1 樹林遊戲教具

露營的好處是在自然環境中觀察大自然。這時只要準備幾種道具，就可以在大自然裡盡情地玩上大半天。當然樹林本身已擁有許多自然生物，但只要再充分利用道具，就可以有更多元的玩法，也能讓原本對樹林沒有興趣的孩子對它「刮目相看」。基本上只要有放大鏡和採集箱就行。可以仔細觀察昆蟲肚子等部位的凸面鏡，聽得見樹木脈搏的聽診器，細看樹林間天空的小鏡子，還有增添樹林探險趣味性的無線電對講機等，只要準備這些道具，就能讓大自然成為觀察園地。用掛頸式的放大鏡，孩子們只要有想要觀察的東西，可以隨時隨地馬上使用。零售店都有販售的塑膠收納箱也準備一個，放入經常會使用到的東西，如放大鏡、剪刀、美工刀、油性筆、絕緣膠帶、鏡子等，我幾乎每次露營時都會帶上它。最近市面上也買得到樹林體驗教具組，裡面包含了所有的道具，也是個不錯的選擇。

2 三層式派對點心盤

露營期間如果有舉辦派對的計畫，組合式點心盤是不可或缺的一環。將6個大小不同的杯子和3個盤子組成套組，把杯子上下顛倒堆疊，卡進盤子中間的圓洞，搖身一變就成了三層式點心盤，輕鬆裝飾出具立體感的派對桌子，也可以拆開當作杯盤使用。雖然塑膠材質不用擔心打破，但請避免盛裝熱食。萬一沒有準備組合式點心盤，也可以利用尺寸不同的露營專用盤子（為了收納時不占空間，盡量選擇尺寸不同的容器會更實用），一層一層堆疊起來，也能有相同效果。

3 攜帶型光束投影機

只要準備一個小型投影機，就能打造午夜電影院。當星星高掛天空，孩子們卻不想睡覺時，只要目光集中在影片畫面，心情自然會緩和下來。而爸爸媽媽也可以趁這段時間忘卻疲勞，小酌一杯放鬆一下，可說是慰勞父母的工具。

露營遊戲開始之前的小提醒

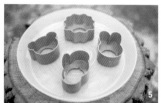

4 玩沙工具 & 提菜籃

玩沙工具的奇妙之處在於，往往在沒有帶到的時候愈需要它。我的兩個兒子把它視作必備品，只要出門一定不會忘記準備。但是玩沙工具總會沾上許多沙土，後來我改用洞洞狀的提菜籃來收納，這樣一來就能輕鬆解決清潔問題。收拾的時候，裝入提菜籃，放在流動的水中漂洗，就能完全沖洗掉沙土！再拿起整個提菜籃，在大石頭上面輕輕敲擊，瀝掉水分之後，懸掛在樹枝上，就能徹底乾燥。

5 餅乾壓模器

只要有黏土或餅乾麵糰等材料，就能利用餅乾壓模器。也可以用鬆軟的蔬菜做材料，壓製出圖章，作為圖章遊戲，或把吐司和起司壓出各式形狀。下雪的時候，也可以在雪堆上面壓出各種可愛的造型。

6 著色遊戲

著色遊戲最好能在帳篷周遭或家長的視線範圍內進行。尤其是下雨或酷暑的日子，想讓孩子們靜靜玩樂時，只要拿出著色工具，孩子們就能坐上好一陣子。即使顏色很多種，但光只有畫出顏色的話，可能會感到無聊，不妨利用布玩偶或素面扇子等，讓孩子們創作出自己的立體作品，也更能集中精神。

7 玩具相機

給孩子們一台玩具相機，讓他們可以捕捉自己想要保存的影像，同時也可以觀察他們的視線焦點在哪裡。有了玩具相機，孩子們在欣賞大自然時，也會更主動積極地觀察自然萬物。

8 植物圖鑑、昆蟲圖鑑等自然觀察書

兒子們最珍藏的書籍之一，是「微型圖畫」系列叢書，解說簡單加上圖畫優美，在觀察大自然之前或之後翻閱，都很有幫助。對於在都市出生成長的兩個男孩來說，很少有機會接觸到各式各樣的植物、樹木、昆蟲等，每當他們有疑惑或感到好奇的時候，經常會一起拿書出來翻閱研究。

9 仙女棒

玩火很有趣，但也非常危險。露營時，在火爐內生火的話，孩子們會撿拾小樹枝放進去燒，這是很危險的。想要消除孩子玩火的衝動，可以利用仙女棒作為替代品。有些家庭會放鞭炮，但鞭炮會製造噪音，很容易引來眾人「白眼」，而仙女棒沒有噪音，也比鞭炮來得安全。但燃燒仙女棒時，也需要注意遠離帳篷、衣服和皮膚，最好在空地施放，拿的時候也要小心，盡量遠離人體。

10 球

前往空地廣闊或設有運動場的露營區，以及擁有廣闊草坪的露營區，球絕對是不可或缺的遊戲道具之一。尤其男孩子們只要有球，可以跑來跑去玩上一整天，對於鍛鍊體力來說，球類運動是不可多得的好遊戲。

11 小型玩具＆黏土

泡泡水、螺旋槳、風箏、滑翔機等玩具不但價格便宜，也能帶給孩子們歡樂。黏土適合在晚秋到初春露營時，讓孩子們在帳棚裡把玩。這個時節太陽西下之後溫度驟降，需要能讓孩子們待在帳棚裡玩耍的小玩具。只要給孩子們黏土取代智慧型手機，他們就會東捏西捏做出自己的創意作品。

04 周周媽推薦的1年12項露營行程

一成不變的露營總會令人趕到厭倦，我提供12種享受露營的不同方法，希望你們也能發現露營的各種巧妙之處。

📅
1

大自然是最佳的攝影棚，全家福紀念照

位於大自然的露營區可以說是最佳的攝影棚。一整個白天充滿自然光，不需要昂貴的照明燈，還有綠地、藍天、多采多姿的花和大樹當作背景，不需要額外的背景布幕或裝飾品。我們開始用帳篷當背景拍全家福紀念照是因為好不容易搭起的帳篷過一兩天之後就得撤除，很可惜。雖然每次露營都是搭同一個帳篷，但每次要拆除這個甜蜜的小窩時，都會令人感到空虛。當我一開始提議在露營區裡拍照留念時，先生有點猶豫。因為周遭人來人往，加上露營時總是顯得比較邋遢，服裝也不乾淨整齊，他不太願意留下這樣的照片。但是我的想法不一樣，如果每張照片都正襟危坐，笑容總有那麼一點僵硬，拍下露營時的邋邋狼狽模樣，反而更加有趣。現在露營的時候，只要我說「拍照囉～」，原本有點彆扭的老公和孩子們很快就會就定位，變得相當自然熟練。

想要在露營區裡拍下帥氣的全家福照片有幾個訣竅。首先找個開滿鮮豔花朵的地點，或利用五顏六色的帳棚作為背景，而拍照時衣著上盡量選擇單純樸素的顏色。如果衣服花色太過複雜，容易和背景混雜在一起，失去焦點。而由於帳篷是飲食和喝酒的地方，周圍常是凌亂不堪，請把露營椅挪到帳篷比較乾淨的那一面（通常是帳棚背面比較乾淨）再拍照。如果覺得畫面太過單調，可以穿上圍裙，手裡拿著炊具或湯杓，孩子們拿著捕蟲網，為照片注入一股活力。也可以拜託孩子幫爸媽拍張照片，把相機背帶掛在孩子的脖子上，告訴孩子拍照的方法，雖然角度不太可能抓得完美，但會拍出自然又有趣的照片。

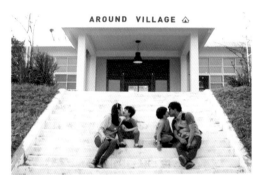

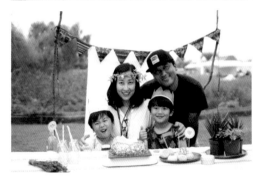

參加不同單位舉辦的大型「露營季」

每天吃同樣的食物會感到厭倦吧？每個禮拜一樣的露營行程，一樣的露營地點，也會感到無聊。我們有時候需要吃炸醬麵、披薩，或像美食家一樣品嘗各種食物，同樣地，露營時不妨參加春、夏、秋、冬不同季節所舉辦的各式露營季吧。

露營季就像露營行程中的「特別料理」，除了露營季之外，各種戶外用品廠商也經常會舉辦露營活動，只要有機會我們都會參加。露營季對喜愛露營的人們來說就像慶典，有許多可以參觀和體驗的活動。由於主辦單位不同，氣氛和內容也各有特色。

「Around 露營季」（註1）的特色是有許多感性的活動，包括「清晨冥想」、「尋寶」、「家族運動會」等強調團體行動和模擬性質的活動。露營季期間同時也有露天市集，各地區的手工藝達人、花藝師和獨特的露營用具廠商會販售各式各樣精巧可愛的珍奇物品，非常值得一看，有時候還會有獨立樂團表演。

而「Go Out Camping」（註2）的規模更大，許多戶外用品廠商和相關業者共襄盛舉，活動和行程包羅萬象。有些露營同好會說：「Go Out Camping ＝露營用品免費好康展」，可見活動內容也相當大手筆，市集的規模也同樣盛大。如果要形容兩者的氣氛，也許可以說「Around 露營季」是自由奔放的藝術學校氛圍，而「Go

Out Camping」是瘋狂玩樂的不夜城風格吧。以我們家來說，很享受「Around 露營季」，也抱著參觀各種露營文化的心態參加「Go Out Camping」。

兩兄弟對露營季相當熱衷。「Around 露營季」的主辦單位會在展覽區為孩子們設置水上設施或氣墊遊戲，可以免費參加，或者只要花NT289 左右就可以入場，兩兄弟玩得不亦樂乎。而參加「Go Out Camping」時，兩兄弟到處參與活動，忙著領獎，比爸媽還忙呢。

露營季的費用是以一個帳篷三天兩夜為基準，約花費 NT2885 ~ 4328（包括紀念品）。也可以像參觀遊樂園一樣，只買當日票而不搭棚過夜。如果正在考慮要不要加入露營活動的話，不妨參加一次露營季試試，看看其他的露營者們如何享受露營的樂趣，親自參與活動，體驗露營的滋味。

註 1、2：韓國的大型露營活動。

▲ TIP

露營季參加方式

韓國的春季露營季在每年的5～6月間舉辦，「Around」官網（www.a-round.kr）或「GO OUT」官網（www.gooutkorea.com）在貼出公告之後會開放購票，但票券很容易被秒殺，欲搶購者手腳要快。

📅3 露營區開生日派對

看到戶外婚禮都讓我好羨慕，套一句最近的流行語「感覺很有 FU」。牛奶和巧克力恰巧出生在剛開始流行露營的時期，我心想一定要幫他們辦一次戶外生日派對。為了在這特別的一天讓孩子們當主角，我準備了各種水果、餅乾和蛋糕，擺滿整個露營桌。兩兄弟戴上生日高帽，唱著生日快樂歌，路過的露營同好們也大方地給予祝福，孩子們臉上洋溢著幸福的笑容。之後和其他朋友們結伴露營時，我便經常在露營區裡開派對同樂。

雖然名義上是開派對，但其實沒有特別準備什麼東西。從家裡帶來一個做好的蛋糕，用幾朵花裝飾，放上幾樣孩子們喜歡的水果和餅乾，如此而已。有時候覺得桌子太單調，就在一旁放上兩兄弟收集的自然物或親筆畫作搭配。如果完全沒有準備生日小物，就用帽子當作蛋糕，放上果實等自然物來點綴。不可少的是生日時必吹的蠟燭，一定要記得準備，可以插在自然物上面吹熄。雖然每次布置的生日餐桌都大同小異，但只要有蛋糕，就足以讓孩子們興奮起來。

製作生日壽星的創意高帽子　▲TIP

壽星一定不能少了高帽子，最好事先在家裡做好再帶去露營區。使用絨毛布製成的帽子收納方便，好好保管可以用上很久。製作方法是：

① 把市售的紙製捲筒派對帽拆開，成為一張扇形的紙板。
② 把紙板放在絨毛布上，畫出扇形後剪下來。
③ 絨布扇形的兩邊刷上糨糊（加上雙面膠帶或黏著劑會更堅固）貼合起來。
④ 戴在孩子頭上，將耳朵上方的絨布穿洞，用繩子穿過打結。絨布固定之後，再用慶生年紀數字，或孩子喜歡的物品作裝飾，就完成了獨一無二的生日派對帽。

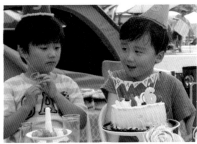
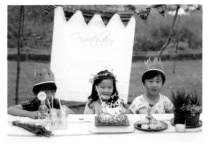

露營遊戲開始之前的小提醒

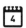

舉辦孩子們的樹林藝文畫展

一開始露營時，搭帳棚和煮三餐的工作讓我緊張不已，但逐漸熟練之後，有時還能在露營區裡發揮臨場創意，舉辦即興活動，其中一項是「樹林藝文畫展」，也就是利用孩子們隨興畫出的圖畫，布置成獨特的展示空間。當然展示的動機不是孩子們的畫作多麼突出或出色，而是覺得欣賞圖畫的同時，也能當作露營區裡的裝飾，感覺很不錯。

媽媽是策展人，孩子們是受邀展出的畫家，大家一起動手布置會場，觀眾是路過的露營同好們，展覽時間是我們家的露營期間，入場費免費，初次辦展地點是位於京畿道南陽州市的祕密花園露營區。兩兄弟的 4 件畫作掛在稱為「菊花鏈」的露營用具上展示，雖然沒有展示燈，也沒有特製畫框，但那場展覽對我來說，比任何一場畫展更令人感動。色彩繽紛的畫作在風中搖曳，陽光從畫與畫之間的縫隙灑下，讓我感動莫名。

露營區的樹林畫展也為兩兄弟帶來些許改變。現在只要有露營的機會，兩兄弟都會畫上一、兩幅，也會主動要求開畫展，彷彿藝術魂上身一樣，也逐漸嘗試多產，畫出更多畫作。

準備物品　素描本、水彩和蠟筆等繪畫材料，透明文件夾、曬衣鏈或曬衣夾

製作方法

1 決定畫作的主題或自由發揮。如果孩子年紀還小不太會畫畫，媽媽可以先畫出輪廓當作底圖，或用蓋印章和手指作畫等簡單的方式來幫助孩子作畫。5～6 歲以上的孩子，則可以訂「對露營區的印象」或「夏日」等主題，畫出更具體的畫作。

2 畫作完成之後，請孩子們針對自己的畫作發表內容和創作啟發。

3 將完成的畫作放進透明文件夾中，利用菊花鏈和線繩掛起來展示。

TIP

掛圖的方法

透明文件夾可以避免雨水沾濕作品，舉行樹林畫展時非常實用。如果買不到透明文件夾，也可以利用家裡曬衣夾，夾住素描本，掛在細繩或曬衣鏈上，就能成為美麗的藝文空間。

5
相揪三五好友的療癒「團露法」

露營愈來愈上手之後，我開始邀請幾個好友同行。一、兩個家庭聚集起來，就成了「團露」（幾個家庭共樂的露營）。孩子們成群聚在一起好不熱鬧。張羅兩兄弟的飯菜，是為人母的一種滿足，但人多也有人多的樂趣。隨著友人們的個性不同，露營氣氛也不一樣。和朋友們聊著以前的故事，一邊聽著九○年代的歌曲，和孩子們一同哼哼唱唱。大部分的朋友一開始都問：「家裡舒舒服服的，幹嘛跑到這裡受罪？」但接著會想起自己小時候和家人們擠在小帳棚裡一起「夜營」的回憶而侃侃而談。

我有自己的部落格，有時候也會和聊得來的格友相約一起露營。因為是素未謀面的網友，彼此又帶著孩子，要找到一個合適的地方其實並不容易。不過到了露營區之後，孩子們盡情奔跑玩在一起，爸媽們也自然地圍坐在一起聊天，真的很不錯。不像在住家會擔心噪音吵到

別人，如果有額外的訪客，只要再多付一點入場費就行（但有些露營區是禁止增加人數），沒有比露營更經濟實惠的家庭活動了。

其實和格友們相約露營也有不方便之處，一方面是不得不素顏見人，一方面是我那生疏的露營技巧也被迫赤裸裸地攤在陽光下。即使如此，邀請朋友們一起露營，可以說是把愉快經驗當作獻給朋友們的禮物，比任何珍品都寶貴。

> **露營區的訪客規定** ▲ TIP
> 每個露營區都有自己的規定，有些允許訪客，有些不允許。露營前需要先詢問，是否允許不過夜的一日訪客來訪，避免被拒於門外。有的露營區可以免費招待一、兩位訪客，有的則會酌收訪客入場費（露營設施使用費）！

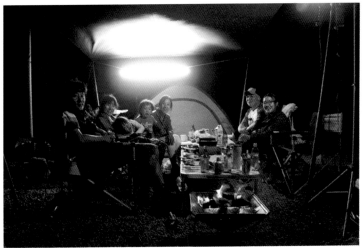

露營遊戲開始之前的小提醒

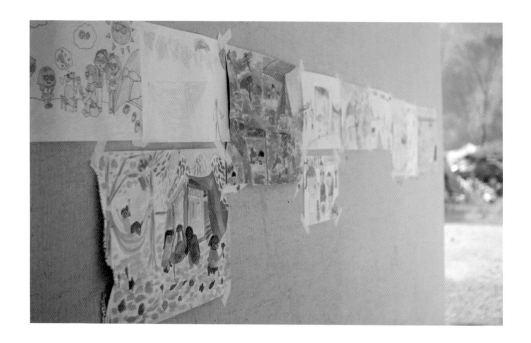

參加聯合家庭定期露營

參加露營能夠認識許許多多的人。對兩兄弟來
説,有機會認識妹妹、姊姊和哥哥。孩子們玩
在一起,能逐漸了解長幼有序的道理,而對獨
生子女來説,即使只有短暫的兩天一夜,也能
藉此體驗大家庭的和樂氣氛。

我們家經常去江原道的拉拉松露營區,周遭環
境我很喜歡,而也許是因為老闆本身有三名年
幼的子女,所以把露營區布置成很適合孩子們

玩樂的場所。拉拉松露營區的氣氛很特別,來
這裡的大多是熟客,久了之後,彼此自然地開
始分享食物,一同飲酒作樂,孩子們也記下彼
此的名字,成了朋友或兄弟姊妹。每個露營區
都有自己的風格,拉拉松露營區就是屬於家庭
風格。隔壁家的孩子在我們的帳篷裡吃飯,我
們家孩子去隔壁帳篷看電影,一點都不奇怪,
就像「共同老爸」、「共同老媽」,大家玩在一
起,資源共享。

這種氣氛也感染了兩兄弟，每個禮拜都說要去拉拉松露營區。「媽媽，上次OO哥哥說這個禮拜一定要去！我們約好要玩打陀螺。」我問那個哥哥是誰，百分之百會回答是在那裡認識的哥哥。因為兩兄弟的要求，我們經常去拉拉松露營區，即使我們倆夫妻有點怕生，也加入了定期露營活動（露營區針對露營同好定期舉辦的露營活動）。

定期露營當天，每個家庭會帶來自己準備的料理，十分豐盛，不輸餐廳的菜色，有年糕、海鮮辣湯、炒章魚、義大利麵、烤五花肉、炒豬肉、烤鴨等，大家一起分享豐盛又份量十足的料理，這番情景對剛接觸露營不久的我來說十分新奇，和忙碌的都市生活情景截然不同。

你以為只有這樣嗎？有時候會有手作達人把孩子們聚集在一起，免費教他們製作蝴蝶結，而某位擅長手工藝的露營者準備了一大堆黏土，免費開起黏土教學課。孩子們緊靠彼此排排站，聚精會神學習的樣子，一股感動從我心裡油然而生。從那之後，如果拉拉松露營區有定期露營或單季露營（各季舉行的露營），只要沒有特別的事情，我們一定參與。

有數十位陪伴孩子們玩耍的叔叔、阿姨和兄弟姊妹，有什麼好挑剔的呢？累積了露營經驗之後，可以從中選擇自己覺得舒適，孩子們也特別喜歡的地方，整理出理想露營區清單。雖然體驗不同的露營區也不錯，但如果有一份露營區清單，能夠更快交到志同道合的露營同好。

出發去！四天三夜的離島露營

接觸露營之後我就有一個嚮往，那就是去「濟州島露營」。我想像著把滿滿的行李裝上車，搭上船飄洋過海，到濟州島某個地點，把露營帳篷「啪」的一聲打開的情景。想像在面海的翠綠草原上搭起帳棚，用簡便炊具煮拉麵，坐在躺椅上享受濟州島的綠意。

終於在六月的某個日子，我們前往濟州島實現夢想。為了精打細算，我們計畫在金浦機場搭乘凌晨起飛的班機，回程訂晚上九點的班機，這樣四天三夜旅程感覺就像五天四夜。因為有孩子們同行，為了不讓他們太累，行程上是安排兩晚露營加上一晚住宿渡假村。

濟州島四周環海，每個角度看到的海洋顏色都不一樣。我們露營的地點咸德十分寧靜祥和，到處是高聳的椰子樹，幾個年輕人在海邊玩水，即使是淡季，四周的露營地還是有幾處搭起了帳篷。我們在咸德過夜之後，隔天前往月井里的咖啡廳享用早午餐，下午抵達舊左邑松堂里的「體驗露營區」。據老闆說法，這裡只為口耳相傳的客人們提供露營體驗活動。周圍的自然景色果真和傳言一樣令人讚嘆。除了蟲鳴鳥叫、落葉聲、水流聲之外，一切悄然無聲，讓人有來到紐西蘭叢林深處的錯覺。

距離濟州島露營已經超過了一年，兩兄弟仍時常聊起當時的露營情景。巧克力有時會在早晨帶著天真的表情問我：「媽媽，今天不要去幼稚園，我們去濟州島好不好？」牛奶也時常回想起咸德的海邊說：「媽媽，我們那次的濟州島露營真好玩！」丈夫也數算著日子，期待孩子們長大之後，全家一起揹著包包，去濟州島露營當作訓練的日子。

搭機前往離島露營的行李準備

一個旅行用包包內裝 1 個帳篷、2 張露營椅
我們準備的是僅供睡覺用的迷你帳篷「MSR ELIXIR」，這種帳篷可供 3 人使用，還好我們夫妻都不高，橫躺的話我們 4 個人都睡得下。包包內還可以放 2 張「Helinox」露營椅。

一個旅行用包包內裝 2 個睡袋

打包行李時最煩惱的就是睡袋，因為很佔空間，本來考慮只帶 1 個，但因為計畫到海邊露營，最後決定帶 2 個睡袋。到了濟州島，發現睡袋其實不是那麼必要，但如果遇到雨天或天氣轉涼時，就會後悔沒有帶上睡袋。因為濟州島的氣候時時刻刻有所變化，我建議最好能夠準備睡袋。

一個卡式瓦斯爐取代登山用炊具和噴燈

登山用炊具、噴燈和餐具盡可能愈輕便愈好。原本我沒有帶一向愛用的卡式瓦斯爐，但發現與其帶炊具和噴燈等其他的烹煮用具，不如只要帶一個卡式瓦斯爐就好，實用性更高。我們一餐煮拉麵，一餐烤山豬五花肉，而且大多都是買當地食物來吃。如果行李實在太多，建議只要帶煮咖啡的水壺和鬆餅三明治機這種簡單製作的烹調用具。

孩子們的玩具是「簡易版」玩沙工具和黏土

對單身或沒有小孩的夫妻、伴侶來說，只要揹著背包就可以露營，但有孩子的話，行李可是又多又雜，四天三夜要換穿的衣服很多，因此玩具能省就省，我只帶玩沙工具和黏土，而玩沙工具也選擇簡易版，如果行李太多，也可以選擇在當地購買。

露營遊戲開始之前的小提醒

8
和毛小孩一起玩樂的寵物露營

我們家的小狗叫「小聰明」。2000 年偶然來到我們家門口，不知不覺就養了十幾年，開始露營之後，我們總是對牠感到抱歉。如果帶著牠露營，不方便倒是其次，主要是擔心會對其他露營者造成困擾，因此每次露營前，我們都把小聰明託給親戚代為照顧。把喜歡散步又喜歡在大自然裡奔跑的狗兒丟下，心情其實很沉重。如果看到喜歡的花，牠的眼睛還會炯炯發亮呢。兩兄弟也經常語帶惋惜地說：「如果帶小聰明一起去露營該有多好～」有一次在出發前往露營的車上，小聰明露出可憐的表情，眼睛裡噙著淚水。

當我聽說有可以帶寵物的友善寵物露營區時，一年有 2、3 次會帶著小聰明一起露營。牠似乎也很喜歡，鼻子到處嗅個不停，發出嗚嗚的聲音享受著綠草的氣息，露出愉快幸福的表情（懷疑狗怎麼會有幸福表情嗎？是真的喔）。有時候受到太多小朋友們的關注，小聰明還顯露疲態呢。如果把牠比喻成人的話，就像老年人一樣體力不足，總是癱坐在露營椅上休息。雖然我不免擔心會對別人帶來不便，但只要能夠待在一起，就感覺非常幸福。

帶寵物同行露營時，有幾項必須遵守的寵物禮儀，一定要繫上牽繩，散步時必須撿拾排泄物。雖然是非常基本的內容，但看到不遵守這些基本原則的露營者們，身為飼主的我也不禁感到汗顏，同時擔心會不會有一天再也沒有露營區願意接納寵物了。然而也有許多露營者不喜歡小狗，有時我會在露營同好會的網站上看到對於「寵物同行露營」爭鋒相對的言論。看到持正反意見的留言，雙方的立場我都能夠理解。我個人認為，帶著寵物一起露營，最好選擇歡迎寵物的特定露營區，而不是一般的露營區更為理想。

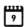

參觀露營和戶外用品聯合特賣會

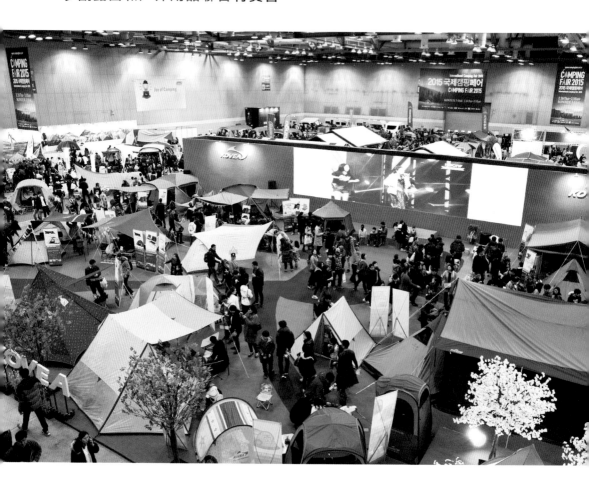

每年的露營用品展（註）舉行時間不太一樣，但通常從二月開始，每年舉辦 3～6 場（包括戶外博覽會），有許多露營和戶外相關用品廠商一同參展，好處是不用另外到百貨公司或露營專賣店挑選，能夠一次欣賞所有產品。除了露營帳篷之外，還可以親自體驗各種有趣的用具。博覽會有許多家庭結伴而來，因此也有很多針對孩子們設計的體驗展和活動。只要留意觀察，在露營用品區還有機會拿到很不錯的免費好康。

博覽會通常從星期三或星期四開始展到星期日，展覽的第一天比較能夠悠閒參觀，而如果想要以更優惠的價格買到商品，可以在展期最後一天的下午進場，這個時段的商品幾乎是以意想不到的破盤價出清，可以便宜買到中意的商品。不過購買時需要注意商品是否有瑕疵，以及是否有售後服務，部分展示品在展覽期間因為人多可能會有部分髒污或破損的情況。另外，在參展之前先在官網上註冊會員，可以獲得免費入場或折扣。註冊之後，還能經由簡訊或郵件收到該主辦單位的露營博覽會消息。

露營用具聯合特賣會也是不可錯過的活動，可以用低價買到平時下不了手的商品。戶外用品廠商也會定期舉辦特賣會，只要在官網註冊會員，就可以透過簡訊或郵件獲得相關消息。

（註）台灣尚無大型的露營用品展，目前以「運動用品展」或「戶外用品展」為大宗，相關訊息請洽各單位官網查詢。

📅 **10**

舉辦萬聖節主題露營派對

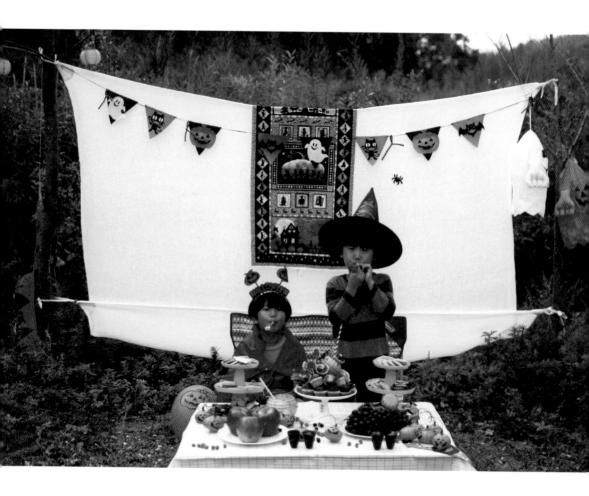

小時候同社區的朋友們很流行一起聚在小巷子裡玩鬼抓人遊戲。現在的孩子們則有一個能夠化妝扮鬼的日子，那就是「萬聖節」。露營讓萬聖節變得很特別，因為是在月黑風高的情況下舉辦氣氛一流的萬聖節派對。雖說是萬聖節派對，但不需要多麼盛大，在樹下掛上幾個市售的娃娃，利用傑克南瓜和花環裝飾桌子，就足以讓孩子們感到開心。

這一天媽媽是萬聖節派對的策劃人，由爸爸扮鬼，用捲筒衛生紙把全身包裹起來扮成木乃伊，擺出嚇人的姿勢，假裝要抓人，孩子們便會咯咯大笑，四處逃竄。接著換孩子們的變裝秀上場，穿上黑色披風，戴上德古拉（編按：Dracula，傳聞為吸血鬼）式髮箍，化身成可愛的小惡魔，還有戴上魔法師帽、穿上恐龍裝的孩子喊著：「不給糖就搗蛋！」大人們則忙著發糖果。孩子們難得有這麼多糖果吃，笑得合不攏嘴。

派對結束之後，看著孩子們意猶未盡地繞著露營區走來走去，很有成就感。雖然這是讓我忙到不可開交的一天，但對孩子們來說卻是印象深刻的愉快回憶。

萬聖節派對雖然是西洋習俗，但也能讓大人們重溫兒時回憶，因此有不少大人會以「萬聖節派對」為主題來露營，人愈多愈好玩，也是主題露營派對的趣味所在。

TIP

萬聖節的由來
「媽媽，萬聖節是什麼？」
古代西方的塞爾特族人新年第一天不是1月1日，而是11月1日。塞爾特族人相信人過世之後，靈魂會附在別人身上一年，一年過後才會真正前往死後世界。因此他們相信在一年的最後一天10月31日，會有許多鬼魂在人間遊走尋找附身的人，為了不被鬼魂附身，人們會在臉上畫可怕的妝容，同時祭拜死神「薩溫」（Samhain）。也就是說，現在的萬聖節就是源自於祭拜死神薩溫的習俗。

「不給糖就搗蛋Trick or treat」的意思？
「不給糖就搗蛋！」是萬聖節最具代表性的一句話。孩子們喊出「Trick or treat」的話，大人們就必須給糖果或巧克力。在中世紀時，每到特別的日子，會把食物分給登門的孩子或貧窮的人們，聽說這句話就是從這個習俗演變而來的。

📅
11

在家也能享受的客廳／陽台露營

我們家一年中會有一、兩次在家裡的客廳或陽台露營。寒冷的冬天不能經常去露營，或碰上婚喪喜慶，周末沒辦法露營，或者家裡剛好有人生病，這時如果想要營造露營的氣氛，我會在客廳中央攤開露營桌，擺上露營椅，一邊吃晚餐一邊聊天。雖然客廳和陽台地方不大，孩子們仍然會興奮不已。因為喜歡做菜，經常為家人展現廚藝的丈夫，會在廚房準備好吃的露營料理，而我負責布置餐桌。有時候會關掉客廳的燈，只開一盞落地燈和一個手電筒，利用昏暗的燈光營造出感性的氛圍。我還會放音樂，身體隨著音樂搖擺，孩子們跟著咯咯大笑。雖然沒有火爐可以烤地瓜，但我用蒸地瓜代替，全家人天南地北地聊個沒完，不知不覺

就聊到深夜，度過幸福的家庭時光。

有時候我也會在客廳搭起兩、三人用的迷你帳篷，雖然是再熟悉不過的客廳，只要搭起帳篷，感覺就像搬到了新家一樣。兩兄弟會把珍藏的尪仔標放在帳篷上，躺在帳棚裡，把它們當成天上的「星座」，也會挑選一個最喜愛的玩具帶到帳篷裡，不知不覺就入睡了。雖然爸爸忙著搭帳棚和負責收帳篷有些辛苦，但託爸爸的福，孩子們得以享受短暫而快樂的時光。一成不變的生活讓人厭倦，這時不妨搭起帳篷，度過有別於平日的一天，說不定你們也會有意想不到的樂趣呢。

📅 12 不方便露營時就來**動手改造&DIY**

露營很像農耕，春天和秋天是「露營豐收期」（露營旺季），而露營次數相對少的夏冬是「露營休耕期」（露營淡季）。旺季是每周或每兩周露營一次，而冬天的露營次數變得非常少，尤其是有年幼孩子的家庭。但並不是冬天就不能享受露營樂趣，可以親手 DIY 製作或改造露營用具，等待下個季節露營時使用。

露營用具當中，改造露營桌是其中一項簡單的 DIY。如果對原本的露營桌失去新鮮感，雖然可以當二手商品賣掉，但如果有了瑕疵不好賣，這時可以重新上漆，當新品使用。使用廚房專用或浴室專用漆之前，先刷上 2、3 層吸附劑（上漆之前增加吸附力的產品），這樣上漆後才不容易掉漆，也可以防水，能夠成功完成改造。

如果家裡有小孩子，可以把不用的桌子貼上黏貼性黑板，改造成孩子們的塗鴉本，讓他們盡情用粉筆畫畫，或是把黑板擦乾淨，就能當作露營桌使用。黏貼性黑板的表面基本上有不錯的抗化學物質和防水的功能，因此不需要擔心變質，在網路商城搜尋「自黏黑板貼」就能買得到。而黏貼時有幾個注意事項，首先是黏貼處要徹底擦乾淨（如果有灰塵的話，黏貼時表面會凹凸不平和產生氣泡），黏貼時用推桿工具推過（或用硬殼的書本壓上推平），必須去除氣泡，才能完整貼附。另外可以把不穿的牛仔褲製作成露營專用袋，自己 DIY 改造各種露營用具也是非常有趣的事。

<div>△ TIP</div>

利用廢棄露營桌製作露營佈告欄
準備物品 不用的露營桌（或利用老舊的露營桌）、自黏黑板貼、剪刀或美工刀、推桿或書

改造方法
1 將不用的露營桌表面徹底清潔乾淨。
2 在步驟1的露營桌放在自黏黑板貼上，對齊之後描出輪廓線。
3 按照輪廓線裁剪自黏黑板貼。
4 將自黏黑板貼和露營桌對齊，從一角撕開慢慢貼附（附在自黏黑板貼上的撕紙不要一次撕開，而是慢慢地邊貼邊撕，先撕開的話會不好貼），先不要壓密。
5 完成上述步驟後，利用推桿或乾抹布從上方推壓，去除多餘的氣泡。
6 讓孩子們用粉筆畫出想畫的圖案（可以用濕紙巾或濕手帕擦除）。

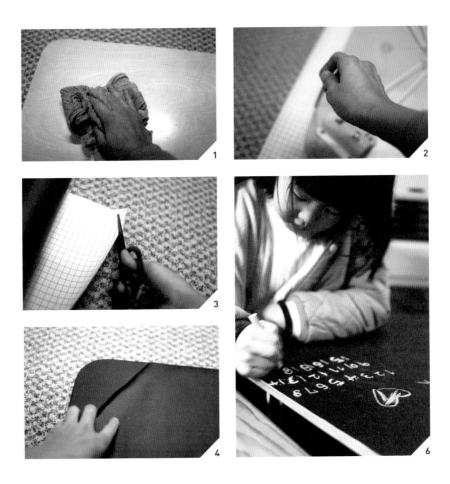

露營 · 野餐　創意親子遊戲106

PART 1

空地遊戲

松果拋接
簡易版劍玉

時間

春、夏、秋、冬

地點

露營區、家裡

材料

雞蛋盒和松果

玩法

製作球洞盒子，

進行遊戲

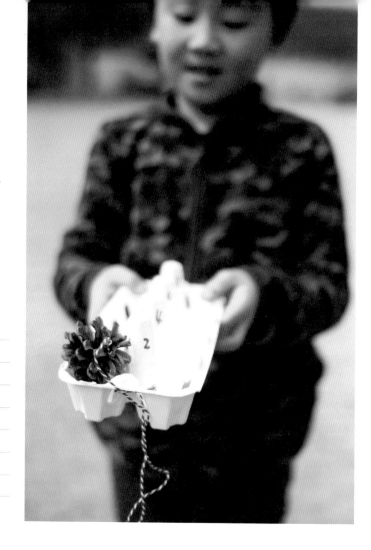

如果有雞蛋盒、松果和繩子的話，可以設計出利用繩子串起松果和雞蛋盒的拋接遊戲。實際操作起來，不像表面看起來那麼容易，所以會愈玩愈投入，即使是大人，一開始的進球機率也很低。技巧在於把松果拋到空中時，像畫一個大大的圓一樣去控制雞蛋盒，只要掌握要領就能夠成功。對投球遊戲特別拿手的牛奶，丟擲幾次之後，也許是掌握技巧的關係，對它愈來愈著迷。在雞蛋盒上寫下幾項任務，或標示1、2、3、4的分數會更加有趣。這個遊戲的原理非常簡單，但效果十足，大人小孩都愛玩，讓人念念不忘，捨不得丟掉。

事前準備
筆、繩子、剪刀
就地取材
雞蛋盒、松果

1 — 準備雞蛋盒和松果。

2 — 剪掉雞蛋盒的蓋子。

3 — 將繩子一頭綁在松果上,另一頭綁在雞蛋盒的末端。

4 — 在雞蛋盒上寫下 1 ~ 5 數字(代表分數),其餘的格子寫下各種任務(親親、擁抱、用屁股寫字等)。

5 — 把松果拋到空中,用雞蛋盒接住。

6 — 按照松果投中的格子來執行任務或記下分數。

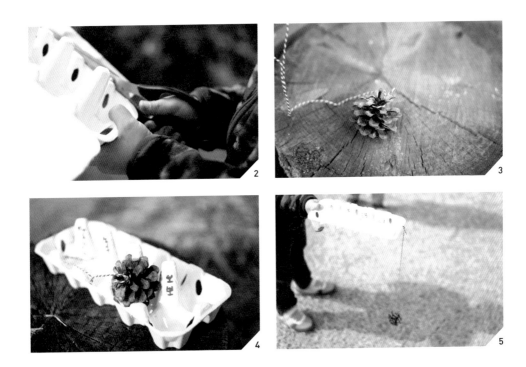

PLAY 2

搭建
印地安人
圓錐形帳篷

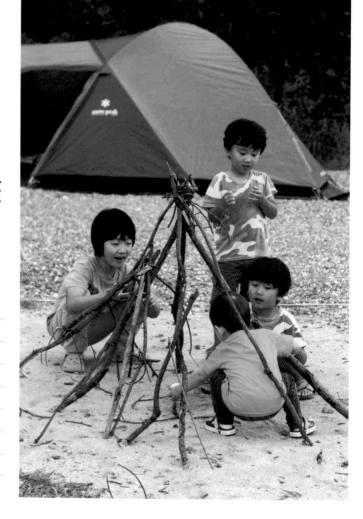

時間

春、夏、秋

地點

有樹枝和空地的區域

材料

樹枝

玩法

利用樹枝搭建印地安
人的圓錐形帳篷

印地安人帳棚是一種圓錐型帳篷，這是最近市場上頗流行的露營帳篷款式。但其實只要有樹枝、麻繩和布料，就能在露營區搭建出迷你版簡易帳篷。就算沒有布料也無妨，只用樹枝搭起帳篷支架，孩子們也能玩得不亦樂乎。帳棚底下創造出來的小小空間，是孩子喜歡窩藏的小天地。好奇心旺盛的巧克力特別喜歡印地安人帳篷，會呼朋喚友一起玩，或把球滾進洞裡，也會和朋友們一起躲在裡面吃餅乾。在大人的眼中雖然只是不起眼的東西，對孩子們來說卻充滿新奇。說不定我小時候也和他們一樣吧？只是曾經著迷的東西，隨著長大成人之後，變成了「不起眼的東西」，這讓我覺得有點感傷呢。

事前準備
麻繩
就地取材
與孩子們身高等長的樹枝 7 ～ 8 根
（至少 3 根以上）

HOW TO

1 _ 在樹林中撿拾等同孩子身高的樹枝，作為
　　印地安人帳篷的支架。

2 _ 將樹枝交錯放置，從頂端往下約10cm左右
　　處用麻繩綑綁，以地面為重心，底部張開
　　成四角形。

3 _ 完成印地安人帳篷支架之後，和孩子一起
　　討論遊戲方法，譬如如何利用空間或滾球
　　活動等。

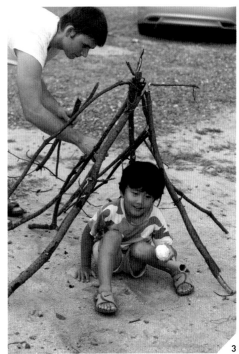

如何挑選樹枝　　　　　　　　　　　TIP

這個遊戲需要長樹枝，不妨給孩子任務，撿拾
和自己等高的4根樹枝。如果能超過孩子的身
高更好，樹枝愈長，帳篷愈高，能靈活運用的
空間也就愈廣。如果準備一塊窗簾布掛上去，
就能營造出理想的媽媽創意帳篷。

PLAY 3

錫箔紙
棒球打擊
遊戲

時間

春、夏、秋、冬

地點

露營區空地

材料

烹飪專用錫箔紙

廢棄塑膠袋

玩法

錫箔紙揉成球狀，

練習打擊

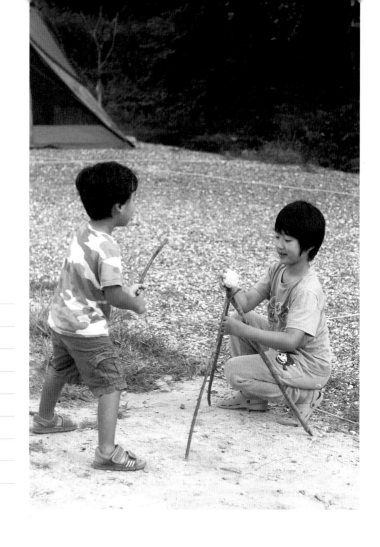

利用印地安人帳篷（參考48頁）的搭建原理，可以玩幾種遊戲，其中之一就是
棒球打擊遊戲。把錫箔紙揉成球狀之後，放在帳篷的頂端，用樹枝打擊出去，
雖然飛行距離不像真正棒球那樣遠，但擊球挑戰性會吸引附近的孩子們湊過來
一探究竟。如果人多的話，讓孩子們排隊輪流打擊。也可以在地上分隔出區域
和分數，以球掉落的位置決定得分，會更有趣。即使服裝和設備不完整，但孩
子的參與度和認真打擊的模樣，一點也不輸大聯盟的王牌選手，讓人不禁會心
一笑。隨地撿拾的樹枝，加上毫不起眼的錫箔紙，就能讓孩子玩得不亦樂乎。

READY

事前準備
烹飪專用錫箔紙、塑膠袋、麻繩
就地取材
樹枝 2～4 根、打擊用樹枝 1 根

HOW TO

1 ＿ 撿拾2～3根樹枝，將頂端交錯放置，穩住
　　重心直立，利用麻繩綑綁重心位置。

2 ＿ 捲起廢棄塑膠袋，外圍用錫箔紙層層包
　　住，揉捏成堅固的球體。

3 ＿ 將步驟2做好的球放在步驟1的樹枝頂端，
　　利用另一根樹枝來擊球。

1

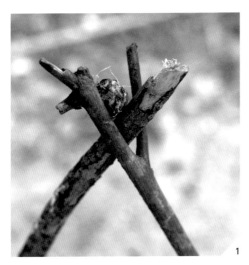

2

3

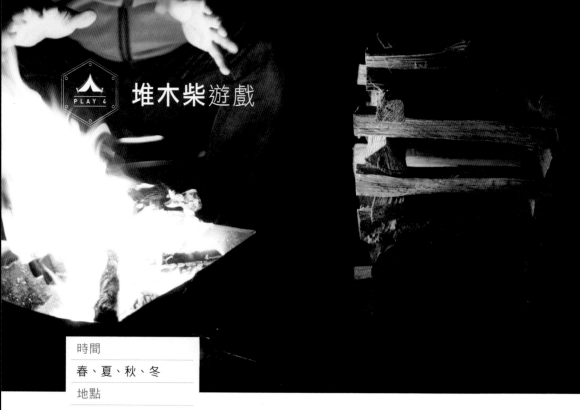

堆木柴遊戲

時間	**春、夏、秋、冬**
地點	**露營區**
材料	**木柴**
玩法	**整整齊齊堆疊的遊戲**

露營區裡什麼都可以做遊戲道具，所以即使什麼都沒有準備，也不用慌張。露營時購買好幾捆生火用的木柴，在生火之前，可以另作它用。但需要注意木柴表面沒有經過特別處理，很可能會被刺傷，使用時要記得戴上手套。棉質手套是最理想的，萬一沒有的話，可以讓孩子戴上禦寒手套。禦寒手套有好幾種，最好是滑雪用的厚手套，才不容易被刺穿。

堆木柴遊戲也能幫助建立立體空間概念。首先在地上把木柴排成四角形和六角形，再往上堆疊出四角柱和六角柱。由於木柴的體積大，最後堆疊出的高度可能超過孩子的身高，如果孩子介於3～4歲，可以讓孩子坐下來，幫他們在四周堆疊出一個專屬的空間，孩子們會很開心。如果孩子是5～7歲，可以給他們一人幾塊木柴，讓他們比賽誰堆得最高就很有趣。個性冷靜而謹慎的牛奶，為了不讓木柴倒塌，小心翼翼地堆疊，而好勝心強的巧克力，不斷堆了又塌、塌了又堆，一直重複這個過程。堆疊遊戲包含堆積和倒塌的元素在內，也能夠消除孩子的壓力。

事前準備
手套
就地取材
露營用木柴

1＿ 用木柴在地上排出四角形，並說明四角
　　 形的原理（聚集4個邊會產生4個角的圖
　　 形）。

2＿ 在步驟1的上方堆疊木柴，成為四角柱。

3＿ 用相同方式在地上排出六角形，並說明六
　　 角形的原理（聚集6個邊會產生6個角的圖
　　 形）。

4＿ 在步驟3的上方堆疊木柴，成為六角柱。

周周媽的美學主義＆剩餘木柴存放法 TIP

露營區裡販售的木柴大多是裝箱出售，而在堆
木柴遊戲結束之後，我會把木柴整齊地堆疊
好，有時也會排放在火爐四周，但一定要是乾
燥的木柴才行。如果有剩餘的木柴，也會裝
進布袋裡，留到下次使用。存放木柴時，必須
避免潮濕的地方，把報紙揉一揉和木柴一起存
放，多少能夠防止木頭沾染濕氣，也是個不錯
的方法。

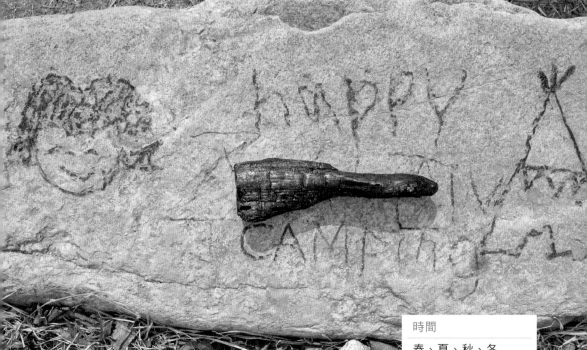

灰燼重生
木炭畫

PLAY 5

俗話說「沒魚蝦也好」。露營時就算沒有準備地非常齊全，反而能夠帶來「隨機應變」的趣味。沒有口紅膠，就把飯粒壓碎取代；沒有塗鴉本，就畫在紙箱或岩石上；沒有尖錐，就用筷子代替。面對不同情況，想出備案來解決，這種過程既有趣，對孩子們來說也是很寶貴的經驗。一旦熟練之後，即使遇到工具不足的狀況，孩子也不會驚慌失措，有足夠信心找出解決之道。我認為露營是遇到不便的狀況時，學習在現有的環境中發揮機智的好機會。

清晨起床時，可以在冷卻的火爐中尋找孩子們的遊戲道具。有什麼遊戲會隱藏在火爐中呢？那就是「燃燒殆盡的木柴」。只要在灰燼中翻找，就能發現黑壓壓的塊狀焦炭。有一種美術工具就叫做「炭筆」，是把柳樹、葡萄樹等用火烤或燃燒之後所製成的深灰色素描工具，而火爐中的木炭就像炭筆一樣，可以畫出露營區特有的木炭畫。

HOW TO

1— 火爐完全冷卻之後，在灰燼中尋找木炭。

2— 在平坦光滑的石頭或塗鴉本上，用木炭作畫。如果孩子不知道該畫什麼，可以設定「家人的臉孔」、「水果」、「動物」等主題。

3— 完成之後，展示在樹林中或露營區四周。

使用木炭的注意事項 TIP

用木炭作畫時，盡量避免對孩子說「不要弄髒」、「衣服沾到了怎麼辦？」之類的話。開始畫畫之前，先告訴孩子木炭的特性、使用方法和注意事項，接著就放手讓孩子盡情作畫，盡可能給予信任。最糟的情況不過就是孩子的臉和手、衣服變得髒兮兮而已。還有一點，火爐有可能表面上已經冷卻，但裡面還留有燙手的木炭，因此翻找木炭最好由大人來做，等到確定木炭已經完全冷卻之後，再讓孩子們接手參與。

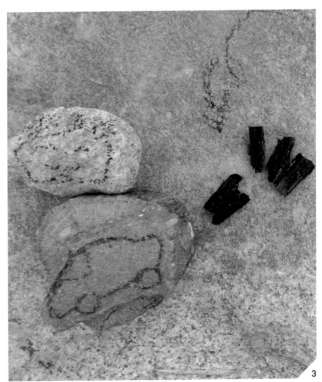

PLAY 6

拔河、搭火車、跳繩
繩子遊戲

時間

春、夏、秋、冬

地點

寬闊的空地、廣場、
草地等

材料

繩子

玩法

利用繩子變化出拔河、
搭火車和團體跳繩遊戲

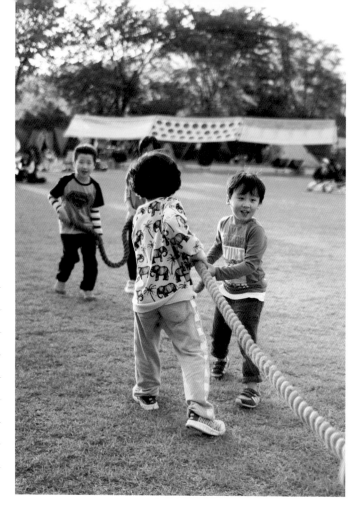

假設和孩子們前往一座無人島，只能攜帶3樣東西，你會選擇什麼呢？對我來說，其中一項不是「球」就是「繩子」。只要有球和繩子，一定不會無聊。繩子基本上就能變化出拔河、跳繩、搭火車3種遊戲，露營時只要有繩子，就能讓孩子們一起開心玩耍一整天。拔河的樂趣在於用盡全身力氣為自己的隊伍奮戰，只有體驗過的人才知道有多好玩。有一次我們3個家庭一起去露營，分成孩子組和家長組，經過一番激烈廝殺，最後竟是由孩子組贏得了勝利。比賽過程中，孩子們的士氣高昂，嘶吼聲響徹雲霄，簡直比海軍陸戰隊還神勇。如果玩膩了拔河比賽，還可以玩搭火車遊戲或團體跳繩，也一樣有趣。

READY

事前準備
拔河專用繩子（營繩太細會不好
抓取，粗一點的繩子較理想）、棉
質手套

HOW TO

1＿ 分組之後，訂出中心點，兩組列隊排好。

2＿ 裁判站在中心位置，喊「開始」之後，抓
住繩子。裁判在比賽結束哨聲響起前，必
須抓緊繩子。

3＿ 比賽結束之後，由繩子拉得較長的那一隊
勝利。

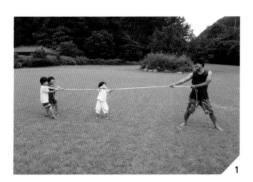

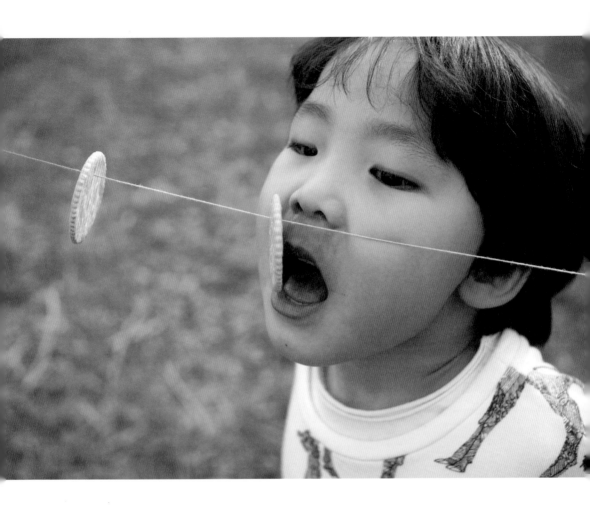

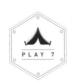

PLAY 7

咬餅乾
遊戲

時間

晴天

地點

空地

材料

餅乾、細繩

玩法

餅乾掛在細繩上，
跑過去咬下並吃掉

「咬餅乾」遊戲就是聽到「噹」一聲之後，跑過去把餅乾咬下吃掉再回到起點。我對這個遊戲有個回憶：念幼稚園的時候有次去民俗村郊遊，那一次是我第一次玩這個遊戲。規則是咬下餅乾吃掉再回到原地，但沒有人告訴我其實餅乾可以不用全部吃完，所以當我認真拚命地把餅乾吞下肚的時候，對手們早就咬著一半的餅乾回到原點，我這一隊就因為我而輸掉了。後來我發現，像我一樣對咬餅乾遊戲帶有那麼一點「悲傷」回憶的人還不少，「不能直接用手抓下餅乾吃，是多麼辛苦的事。」「我是第一棒，還以為一定要把掛著的餅乾全部吃掉才行。」那時我還不停抱怨。時隔多年，我又再次和孩子們玩起這個帶有一點遺憾的咬餅乾遊戲。巧克力果然重蹈我的覆轍，乖乖地一口一口吃完餅乾，而牛奶則是無視遊戲規則，用手抓起餅乾吃，還有不想輸給兩個哥哥，奮力一跳咬下餅乾的隔壁孩子太陽。這一天，一包餅乾、一條細繩就讓3個孩子們玩得意猶未盡。

事前準備

10 片有小洞的餅乾，牙籤、
針、竹籤般的尖銳物、細線

HOW TO

1 ＿ 把線穿過餅乾洞，串起 10 片餅乾。

★有些餅乾上的洞沒有穿透，這時利用尖銳物穿出小洞。

2 ＿ 把餅乾在線上排列成適當的等距。

3 ＿ 由爸爸和媽媽分別抓著線的兩端站著。

4 ＿ 孩子們站在起跑點準備。

5 ＿ 聽到「預備」、「起」聲音響起，跑到線這邊咬下餅乾吃掉，
再回到起跑點。

★咬餅乾遊戲規則
第一、不能用手，只能用嘴巴咬餅乾。
第二、不能浪費食物，一定要把嘴中的餅乾全部吃完才能再
返回原點。

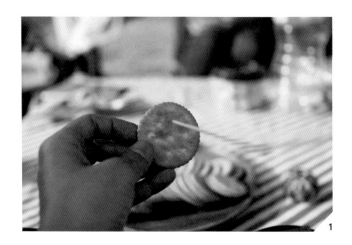

1

2

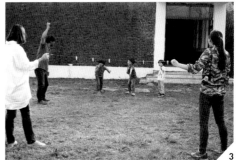

3

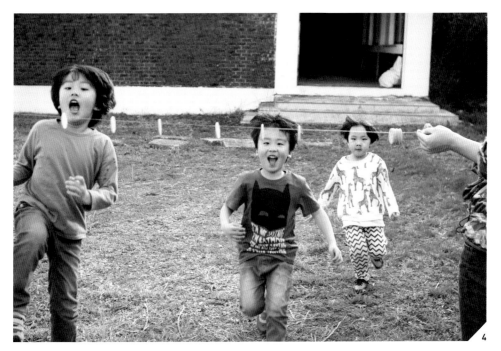

4

如何讓咬餅乾遊戲更有趣　 ▰▰TIP

可以試試提高遊戲的難度。第一階段把餅乾
線放在孩子的眼睛高度，第二階段放在與孩
子等高，第三階段放在孩子的頭頂上。孩子
一開始可以輕鬆吃到餅乾，但第三階段就必
須跳起來，遊戲會變得更刺激。

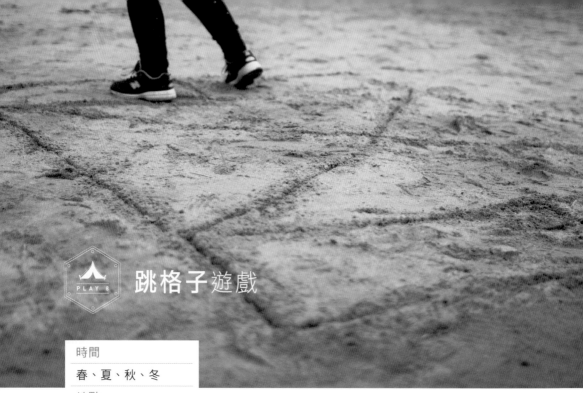

跳格子遊戲

PLAY 8

時間	春、夏、秋、冬
地點	運動場、遊樂場、空地
材料	石頭
玩法	爸爸媽媽記憶中的跳格子

當育兒生活讓我感到疲憊時,我問我的母親:「帶小孩這麼辛苦,媽,妳是怎麼辦到的?」媽媽回答:「妳們很懂事,乖乖長大,也玩得很開心,媽媽哪有什麼好辛苦的?」回憶起小時候,我們住的社區到處都有遊樂場,兄弟姊妹下課之後,也會在運動場玩耍到校門關閉為止。即使出了校門,我們還會穿梭在大街小巷,玩跳橡皮筋、躲貓貓和一二三木頭人等遊戲,也會在運動場和同學們玩躲避球和跳格子遊戲,盡情玩耍到太陽下山為止。只要有同伴和石頭,就能玩跳格子遊戲。兩年前我們去的露營區旁邊有一所廢棄的學校,我想起這個遊戲,在地上畫了格子,孩子們很好奇。聽完我的說明之後,孩子們自己開心地玩了起來。但也許當時遊戲規則對他們來說太難了,他們頻頻犯規,用雙腳行走(甚至無視格線!),在格線上隨便丟一下石頭,再把它撿回來,但最近一次露營,我在泥地上再次畫起跳格子格線,孩子們倒是充分了解規則,玩得有模有樣。只要有塊小空地、樹枝和石頭的話,孩子們就能開心玩上好一陣子。

事前準備
扁平的小石頭（和圓形比
起來，不容易滾動的石頭
比較好）

HOW TO

1 _ 使用尖銳的東西或樹枝，在地上畫出跳格子格線。

2 _ 2～6人一隊，以剪刀石頭布決定先後順序。

3 _ 按照順序，每次一人站在起點，照1～8號的格子順序丟
擲石頭，最後撿起石頭再回到起點。規則是腳不能踩進放有
石頭的格子，每個格子只能踩一隻腳。

★踩到格線或手觸地就淘汰。

4 _ 從7號或8號格子回到起點時，要180度轉過身體，讓全
身同時轉向。

5 _ 8個格子都完成上述的過程之後，回到起點，背對格線，把
石頭越過頭頂往後擲出，如果格子掉進「天空（1～8格）」
其中之一的話，那一格就變成自己的土地，之後其他人就不
能踏進去，必須跳過它。

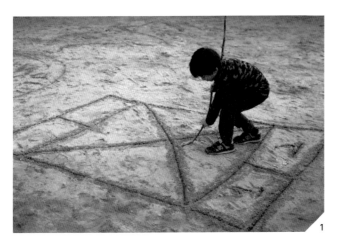

1

4

TIP

跳格子遊戲規則
跳格子遊戲隨著不同地區，玩法會有點不同。
編按：台灣區的玩法，大多是在格線上方（7
格和8格外面）另外標示出「天空」區域。

PLAY 9

玉米芯
投擲遊戲

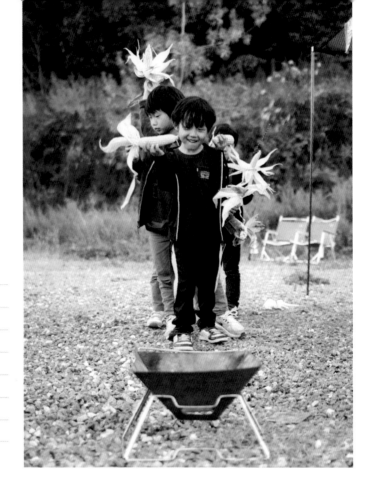

時間

夏季到秋末

地點

空地

材料

田裡廢棄的玉米

或吃剩的玉米芯

玩法

投擲玉米芯進火爐中

就在秋季即將結束之際，我們去了一趟露營。白天籠罩在暖和的陽光下，這正是露營的最佳時機，但太陽下山之後，冷冽的寒意襲來。初秋是最適合露營的季節，真希望它能再長一點，停留久一點。我們一起把吃完玉米後留下來的玉米芯，拿來玩投擲遊戲。玉米芯又輕又長，玩起來很有趣。包括兩兄弟在內的4個男孩們，玩到忘了時間。玉米芯掉進火爐裡發出鏗鏘的聲音，更增添了趣味。每投進一根玉米芯可以得到5分，讓他們自己計算投中的分數，而好勝心強的孩子，更是煞有其事地認真數算。如果沒有玉米芯，也可以利用空的塑膠水瓶（500ml），裡面裝水、沙子或碎石，或改投擲松果也是一樣好玩。如果沒有火爐，可以用空箱子、洗碗的桶子當作球門。還可以把火爐的距離拉遠，提高遊戲的難度，一點都不無聊。

玉米（或者裝有水、沙子、碎石、松果等的塑膠水瓶）、火爐（或空箱子、洗碗的桶子等）

1 — 和孩子們一起準備玉米或松果等投擲起來不具危險性的東西。如果沒有玉米或松果，在空的塑膠水瓶裡裝入水或沙子、碎石等，加上一些重量。也可以把丟棄的鋁罐壓成球狀。

2 — 利用空的火爐或箱子當作球門，放在適當的距離，讓孩子們投擲。在起始點放一根樹枝，避免孩子們越走越近。

★為了建立孩子的信心，一開始球門先設在 3 ～ 4 公尺左右的距離。

3 — 每個孩子分配 2 根玉米芯，投進 1 根玉米芯可以得到 5 分。

4 — 讓孩子們排隊按順序投擲，再慢慢增長距離，提高難度。

2

TIP

丟鞋子遊戲
類似的玩法還有丟鞋子遊戲。讓孩子們把腳上穿的其中一隻鞋子，脫下約一半，用力踢出去，踢得最遠的人是贏家。如果能用的空間不大，可以利用丟棄的箱子（稍微大一點），把鞋子踢進去射門也同樣有趣。如果怕新鞋子弄髒，可以利用平常常穿的鞋子來玩。

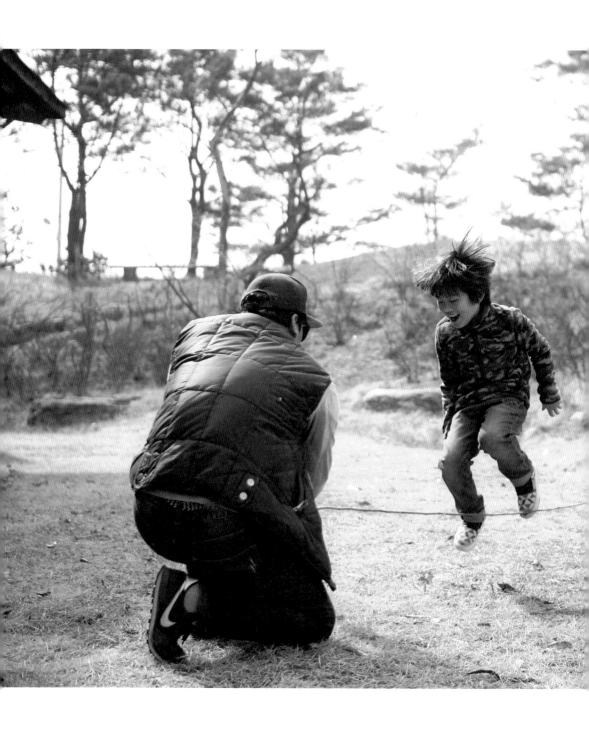

PLAY 10

跳樹枝遊戲

時間	
樹枝很多的季節	
（大多是秋天）	
地點	
空地、露營區	
材料	
細長型樹枝	
玩法	
類似跳繩的跳過樹枝	
遊戲	

只要接觸大自然，一定會撿些東西回來的巧克力，最常撿的就是樹枝。長度遠超過成人身高的樹枝，重量卻意外地輕。正當我想著玩些什麼時，靈機一動，想到了跳樹枝遊戲。由爸爸拿著樹枝，朝孩子們的腳踝高度平行甩過去，孩子們必須及時跳起來，是運用肢體的遊戲。一開始樹枝掃過腳踝的高度，再慢慢提高，孩子們必須愈跳愈高，他們會覺得愈來愈刺激。至少2人以上一起參與，分別在不同位置跳起來越過樹枝會更加有趣，就像波浪舞一樣。還可以把樹枝位置拉高，變成「凌波舞」遊戲。壓低身體，從樹枝底下穿過，對孩子們來說更有挑戰性，而且看到彼此滑稽的姿勢還會捧腹大笑。看到孩子們的開心模樣，做媽媽的我，倒羨慕起只要一根樹枝就得到滿足的他們。

READY

就地取材
重量輕的長樹枝

HOW TO

1 ＿ 撿拾重量輕而長的樹枝。

2 ＿ 爸爸拿起樹枝，往水平方向平放，朝孩子們的腳踝高度左右揮動。

3 ＿ 孩子們站著，當樹枝靠近時跳起來越過它。

4 ＿ 可以調整樹枝的高度或加快揮動的速度。

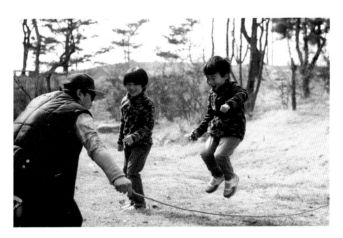

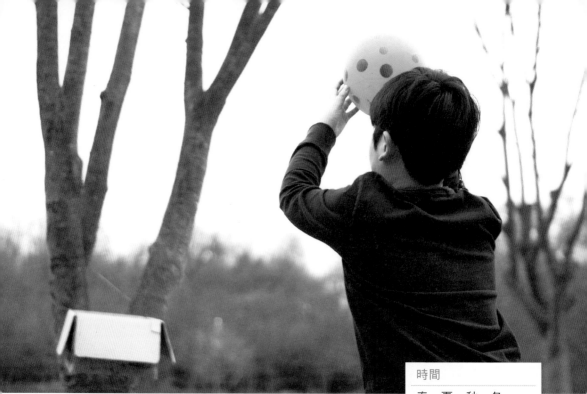

紙箱球框**投籃**

PLAY 11

只要利用紙箱作為球框,在露營區裡也能盡情投擲籃球。只要把廢棄紙箱綁在樹幹上,孩子們就能玩得滿頭大汗。踢足球必須要有廣闊草坪才能進行,露營區裡經常有車輛進出,周圍佇立著一座座的帳篷也不適合踢球,一不小心很可能給鄰近的露營家庭帶來麻煩。相較之下,籃球是以球框為中心,孩子們聚集一起玩,即使空間狹小也能進行。籃球可以用錫箔紙來製作(參考51頁),或用彈力球也行。錫箔紙做成的球沒有彈性,可以像手球一樣,彼此接球傳球再投入籃框。而彈力球可以運球之後再傳球投籃。也許看起來很寒酸,但孩子們可是玩得熱血沸騰,一點也不需要擔心。

事前準備
彈力球
就地取材
紙箱或捕蟲網、繩子
（露營繩等）

1_ 把紙箱或捕蟲網放在約孩子身高 1.5 倍的
高度，用繩子固定。

2_ 分成兩隊，讓孩子們彼此傳球（如果球沒
有彈性，可以像手球一樣傳接），投籃進球
者得分。

★如果人數是單數，由爸爸或媽媽一同參
與，幫助孩子們進籃。

STRIKE！
寶特瓶
保齡球

時間	
春、夏、秋、冬	
地點	
遊樂場、空地	
材料	
丟棄的寶特瓶	
玩法	
直立後用球	
推倒的遊戲	

露營區不但可以玩籃球和棒球，甚至可以玩保齡球。只要有空地、500ml寶特瓶7～10個和一顆球就能搞定。在500ml寶特瓶裡裝進沙子或碎石當作保齡球瓶，任何球都可以當作保齡球。即使沒有真正的球道，只要配合孩子們的身高，把寶特瓶放在適當的距離外，孩子們就能沉浸在打倒保齡球的樂趣中。如果球從瓶子旁邊擦身而過，他們會發出「唉」的嘆息聲，如果把每個球瓶都擊倒了，會像投出致勝球一樣尖叫吶喊。特別喜歡踢足球的牛奶，玩起保齡球遊戲也非常出色，尤其擊出STRIKE時，表情開心地就像飛上天。雖然不是真正的保齡球，孩子們也能學習基本規則和玩法。而不同的球，會有不同的遊戲方法，像沉重的籃球，可以藉由手或腳把球滾出擊倒保齡球，而像彈力球這種輕盈的球，可以用腳踢出去擊球（彈力球因為很輕，手擲的話不容易擊倒球瓶）。

READY

事前準備
球（籃球、足球、彈力球等）、
油性筆
就地取材
500ml 廢棄寶特瓶 7～10 個、
沙子或碎石

HOW TO

1 — 準備 7～10 個 500ml 空的寶特瓶。

　　★可以找去營區的資源回收箱找，很容易取得。

2 — 在寶特瓶裡裝入沙子或碎石約 1/3 滿。

3 — 在瓶蓋上寫下 1～7 或到 1～10 的數字。（沒有油性筆的話可以省略）

4 — 將寫好數字的寶特瓶像保齡球瓶一樣依序放置成三角形。

5 — 在距離寶特瓶約 3 公尺外的地方，將球滾出，擊倒球瓶。

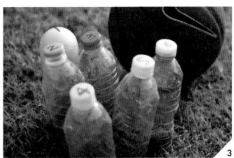

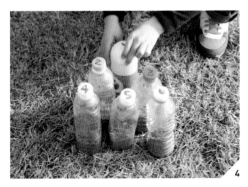

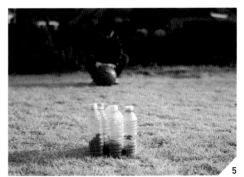

TIP

沒有球也能玩
如果沒有球，可以在1公升的寶特瓶裡裝進2/3
的水，滾出擊球，但是必須在平坦的地面上進
行。而使用這種大寶特瓶取代球的時候，和球
瓶的距離要近一點，才容易擊中。

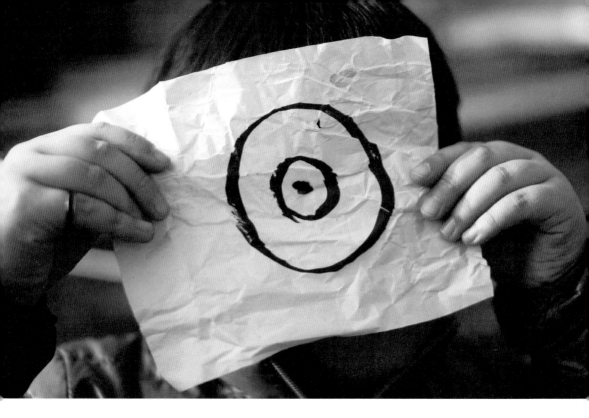

PLAY 13

科學家遊戲，
放大鏡燃點實驗

露營區也能變身為科學實驗室。你是否曾經在烈日當頭的時候，在操場裡做過「用放大鏡燃燒紙張的實驗」？如果告訴不了解陽光威力的孩子，只要有放大鏡和紙，就能像哈利波特一樣變出魔法，一定會引發孩子強烈的好奇心，這也是小學科學「認識燃點」的其中一項內容。這個遊戲可以培養孩子們的注意力和毅力，但實際上操作起來並不容易，必須在陽光充足的時候進行，孩子本身也要有一定的耐熱度，而如果放大鏡沒有對準陽光的聚焦處，就沒辦法使紙燃燒（

時間	陽光強烈的白天（上午11點～下午1點）
地點	空地
材料	紙
玩法	利用放大鏡和陽光，點燃紙張的遊戲

注意手震狀況）。一開始牛奶和巧克力好奇地問我，沒有火柴和打火機，要怎麼讓紙燃燒，開始進行遊戲之後，又頻頻抱怨「為什麼還沒看到火？」「到底放大鏡還要拿多久？」因為遲遲沒有起火燃燒，兩兄弟對我的說法愈來愈懷疑，為了讓他們堅持下去，我用一隻手扶著放大鏡，半哄半騙（？）試著安撫他們。媽媽曾經用這種方法烤魚乾吃，還曾經幫忙生火……等，就這樣紙上漸漸出現燃點，聚焦處的黑點不斷往外擴散，終於看到了煙霧，紙也燃燒了起來，孩子們臉上滿是驚訝，似乎在說「媽媽真的是魔術師！」，以後媽媽說的話絕對百分之百都相信的神情。接下來的畫面，不說應該也猜得到吧？兩兄弟搶著放大鏡不放，吵著要再玩一次。

HOW TO

1 — 在乾淨的地上放置薄紙，讓陽光穿透放大鏡，找出聚焦點對準紙張。

2 — 當聚焦點變得清晰時，約 10 秒之後，煙霧出現，紙張開始燻黑時，放上稻草使其燃燒。

3 — 把水杯的水倒入或用沙子覆蓋熄火。

TIP

如何讓紙張快速起火燃燒

利用火柴頭（火柴棒的頂端部分），或露營有時會準備的仙女棒上刮下一些粉末（含有火藥成分）放在紙上，能夠加快起火燃燒的速度。當然紙愈薄，或顏色愈黑的紙就愈快點燃。由於這是火源遊戲，最好在安全空間進行，也可以放在露營專用火爐上方。最重要的是為了避免火災，必須有大人在旁一同參與才能進行！另外，使用放大鏡直視太陽，會對視力造成嚴重傷害，一定要熟悉放大鏡的使用方式之後再進行遊戲。

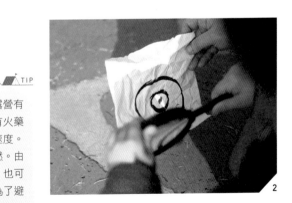

2

PLAY 14

挑戰想像力
夜空觀察

時間

春、夏、秋、冬

地點

露營區

材料

夜空的星星和月亮

玩法

透過天文望遠鏡或

平板電腦觀察夜空

「媽媽妳看，有人把月亮切掉了，剩下一半而已！」記不得是第幾次露營時，牛奶的手指指向天空，驚訝地大喊。我朝他指的方向一看，黑漆漆的天空掛著半弦月，看在不懂天文現象的牛奶眼裡，以為有人把圓圓的月亮切成了一半。那時我對他入微的觀察力印象深刻，也佩服他竟能有這般想像，我心想，假如不是月亮清晰可見的露營區，他還能有這種想像力嗎？那時我認為向他解釋月亮的原理還太早，於是問他：「你覺得是誰把月亮切掉了呢？」他回答：「是夜空怪物。」雖然已經是好幾年前的事了，他的表情和炯炯有神的雙眼望著夜空的模樣，我到現在都沒有忘記。

事前準備
天文望遠鏡或平板電腦

1＿ 以最舒服的姿勢，透過天文望
遠鏡觀察夜空星座。

2＿ 或者利用平板電腦 APP 觀察
天象和星座。

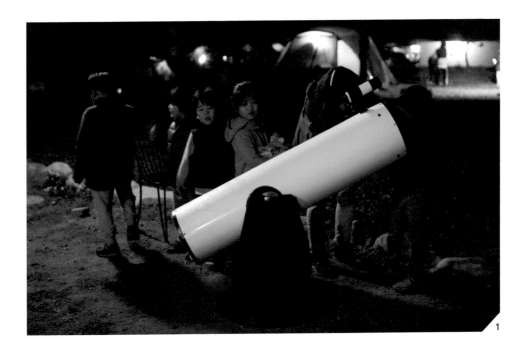

1

瞄準射擊
彈弓製作

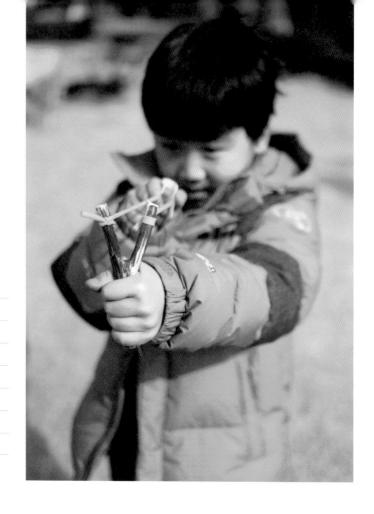

時間

春、夏、秋、冬

地點

露營區

材料

樹枝

玩法

製作彈弓，

瞄準射擊遊戲

露營時，爸爸最常動手做的玩具就是彈弓。最近市面上推出許多便宜又好用的彈弓，不一定要自己做，但露營區裡有大量的樹木，不妨試著做出爸媽專屬的創意彈弓，如果夠堅固，也許還可以傳給弟弟妹妹玩。我先生小時候玩過各種彈弓遊戲，還曾經用彈弓獵到野雞。我聽著他的英雄事蹟，想到不如實際做一次看看，順便確認故事的真假。想要製作彈弓，首先要有樹枝，於是我派給孩子們一項任務，去樹林裡撿來Y字形的樹枝。如果孩子是小學以上的年紀，可以自己做彈弓，但如果年紀還小，製作過程就由爸爸媽媽負責。其實只要在樹枝上牢牢綁緊橡皮筋就可以，但最好能在橡皮筋中間製作一個弓眼，方便抓握石頭（子彈用途）。

事前準備
彈弓專用黃色橡皮筋（橡皮
管）、布料或皮革（或紙張）、
剪刀、噴槍（燒樹枝時使用）
就地取材
Y 字形樹枝

1＿ 準備 Y 字形樹枝。

2＿ 將布料或皮革剪成長 3cm、寬 2cm 大小
（沒有的話用紙張反覆摺幾次）作為子彈墊
布。在距離兩端約 1cm 處用剪刀剪開小洞。

3＿ 樹枝可能留有細刺，用露營噴槍燒過。

4＿ 將黃色橡皮筋綁在 Y 字形樹枝的其中一
邊，橡皮筋的另一端穿過布之後，綁在樹
枝的另一邊。

5＿ 在廢棄的箱子畫上靶心，掛在樹枝上，利
用彈弓和石頭玩瞄準射擊遊戲。

★在岩石上放寶特瓶當作靶心，可以增加
遊戲樂趣。

★一定要告誡小朋友不能拿著彈弓對人、
動物或易碎品。

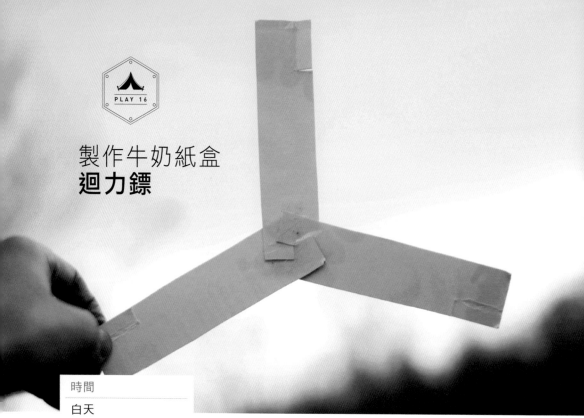

製作牛奶紙盒
迴力鏢

時間	
白天	
地點	
人不多的寬廣空地	
材料	
牛奶紙盒	
玩法	
製作迴力鏢，	
進行拋擲遊戲	

如果什麼都沒有準備怎麼辦？如果有心和孩子們一起玩，這些都不成問題。只要有像牛奶紙盒一樣的硬紙板，就能製作迴力鏢。迴力鏢有各種種類，其中三角迴力鏢的原理非常簡單，即使是小學生也很容易跟著做出來。畫出羽翼的摺線之後，循著線緊緊摺好，丟擲出去的時候因為受到空氣的阻力，會畫出圓形軌跡，同時折返回來。自己動手做的迴力鏢雖然不像市售的那樣精美，功能優異，但足以讓孩子們邊玩邊了解迴力鏢的原理。製作過程中，孩子們很懷疑「這真的飛得起來嗎？」但是當他們親手投擲出去之後，發現迴力鏢真的會飛，又急急催促我再做一個。不過對大人來說，玩這個遊戲要有一個覺悟，就是得一次次幫孩子們把飛得老遠的迴力鏢撿回來。

事前準備
1000ml 牛奶紙盒、美工刀或
剪刀、尺、透明膠帶

1 — 用牛奶紙盒等厚紙板，剪出 3 張長 14cm、寬 3cm 的紙板。

2 — 在長紙板的頂端往內約 4cm 處用剪刀橫向剪出一刀，尾端中間處用剪刀縱向剪出一刀。其餘 2 張紙片以相同方法剪裁。

3 — 尾端縱向剪裁的缺口交疊固定之後，用透明膠帶貼合正反面（也可以用釘書機），使其固定不移動，這時 3 面翅膀需各間隔 120 度。

4 — 慣用右手的人，將翅膀的頂端部分（橫向剪口處）往外（往下）摺，慣用左的人把頂端部分往內（往上）摺。

5 — 用透明膠帶在翅膀頂端反覆貼 2 ～ 3 次，增加迴旋力。

6 — 用手指抓住迴力鏢的其中一個翅膀頂端，利用手腕的腕力，朝地面平行或稍微朝上的方向擲出。

TIP

規劃遊戲的
安全性
迴力鏢迴轉的時候，翅膀的尖銳部分可能會劃傷人，必須把翅膀頂端的尖銳處稍微磨平。

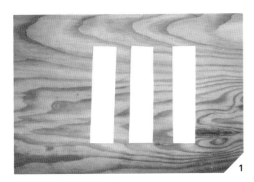

1

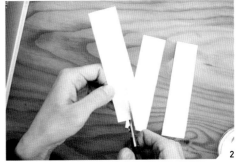

2

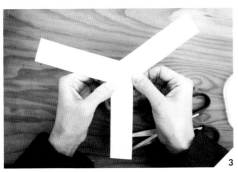

3

6

PLAY 17

神射手
拉弓

時間

春、夏、秋、冬

地點

寬闊空地

材料

樹枝

玩法

製作拉弓，

發射弓箭的遊戲

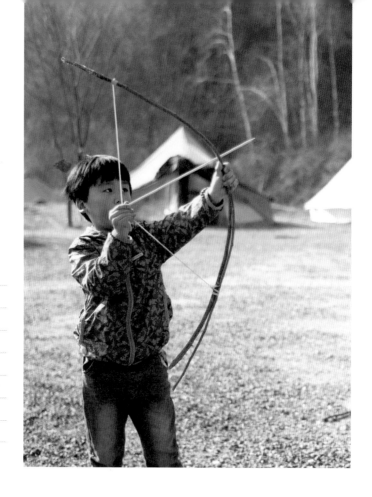

有一天我撿起長樹枝，想著這長長的弧形可以做什麼，最後想到了拉弓。兩兄弟很久以前在的植物園裡第一次看到拉弓，原本我以為他們對這種民俗工藝體驗活動沒啥興趣，沒想到卻玩上大半天。從那次之後，他們經常吵著要買拉弓，別說是家裡，即使外面也很難有適合射箭的場地，所以我總裝作沒聽到。而過了幾年之後的現在，既然有了寬闊的露營區，我決定做一個給他們。雖然成品看起來像個不怎麼起眼的仿冒品，但架式十足的巧克力就這樣揹著它，彷彿弓射手一樣趴趴走，甚至模仿俠盜羅賓漢爬到樹上射箭。我也試著射看看，結果弓箭最多只射到4～5公尺外。因為射程短，少了一些樂趣，但也因為這樣，不會對人造成危害，可以玩得很盡興。製作弓箭的材料用竹子最好，若露營區周圍沒有竹林的話，也可以用其他樹枝彎折代替。

如果樹枝不好折，可以把樹枝放在火爐旁邊，讓枝幹稍微溫熱之後會比較容易折。最理想的弓箭材料是利用樹枝加工，但我們畢竟不是專家，沒辦法每一根樹枝都用刀子仔細去掉尖刺再磨平，所以兩兄弟是用長竹籤來代替。

READY

事前準備
長竹籤（粗）、黃色橡皮筋（橡皮管）、裝飾用羽毛（沒有的話用樹葉代替）
就地取材
長 70 ～ 100cm 的樹枝（配合孩子的身高）2 根

HOW TO

1 ＿ 準備長約 70 ～ 100cm 的樹枝 2 根。

　★視長度也可以用 1 根樹枝製作。

2 ＿ 將這 2 根樹枝合併，兩端用繩子緊緊綁住。

3 ＿ 將樹枝稍微折彎，在兩端的弓弦處緊緊綁上橡皮筋。

4 ＿ 把長竹籤頂住弓弦往後拉，再放開射出。

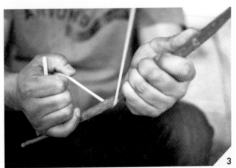

PLAY 18

小孩都愛的
肥皂泡泡

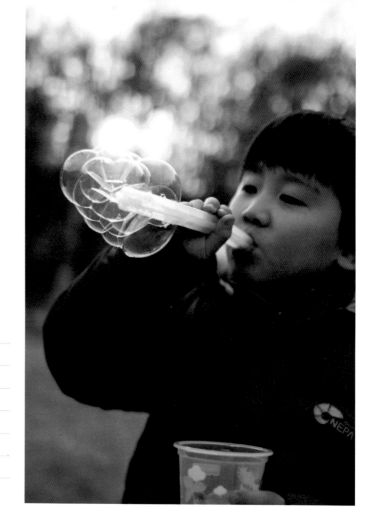

時間

風和日麗的日子

地點

空地

材料

肥皂泡泡

玩法

吹泡泡遊戲

我們家露營時必備的東西就是肥皂水。在風和日麗的日子，看著孩子們吹出的肥皂泡泡隨風飛揚，大人們也浸濡在這片浪漫氣息中。吹泡泡產品是採用盡量購買由對人體無害的太白粉製作的，兩兄弟從很小的時候就喜歡玩，但也許是吹出的泡泡太小，5～6歲再拿出來玩的時候，感覺已經不能滿足他們，因此我去文具店或DAISO連鎖店尋找能吹出大泡泡的產品。萬一露營時忘記準備，我就利用飲料吸管和廚房洗碗精製作出吹泡泡工具。雖然吹出的泡泡比不上市售的產品，但趣味性絲毫不減。

事前準備
洗碗精、水、塑膠杯子、長吸管 4 ～ 5 根，透明膠帶

1＿ 將 4 ～ 5 根長吸管集結成束，上下兩端用透明膠帶固定。

2＿ 在塑膠杯中以 1：1 或 1：0.7 的比例倒入洗碗精和水，攪拌均勻。

3＿ 將吸管束沾取肥皂水，用嘴巴吹氣。

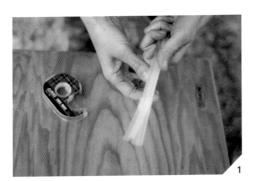

Notice

吹泡泡的注意事項
如果孩子舉起吸管，可能會吸入泡泡水，非常危險，因此吹氣的時候，教導孩子把吸管平行或稍微朝下擺放。

如何製作不易破的泡泡水 TIP
在泡泡水中加入少許甘油（藥局販售）和寡糖，可以製作出不易破的泡泡。水50ml、洗碗精30ml、寡糖3大匙、甘油50ml倒入杯中，用吸管充分攪拌即可。

PLAY 19

火車快跑，
過山洞遊戲

時間
春、夏、秋、冬

地點
家裡、露營區內外

材料
回收紙箱

玩法
移動身體過山洞

這是一個紙箱大變身的遊戲！紙箱雖然是廢棄物，但可以改造成孩子們的遊戲道具。過山洞遊戲是很普遍的玩法，當天氣不適合在戶外玩或者冬天來臨時，兩兄弟會在家裡玩。尤其剛好收到很多宅配包裹的話，一定會玩這個遊戲。在露營區裡和許多同伴們一起玩也會更有趣。但是如果地面上有很多碎石頭，孩子們沒辦法跪在地上通過紙箱，這時一定要先鋪地墊，最好鋪上兩層比較安全。紙箱可以讓孩子們自己抓住固定，不一定需要爸媽幫忙。過山洞遊戲不僅是運用全身的遊戲，也可以讓孩子們學習秩序。玩的時候請教導孩子，想要讓遊戲好玩的話，必須排隊依序通過，如果太急躁或太粗魯會把紙箱弄破，這樣遊戲就沒得玩了。如果玩了一陣子，紙箱破掉的話，遊戲就畫下句點了！

HOW TO

1＿ 準備 1 個大紙箱，將上下 2 端往內摺，形成洞口。

　　★也可以用膠帶將 2 個小紙箱黏貼起來。

2＿ 以剪刀石頭布決定通過紙箱的順序。

　　★由猜拳輸掉的 2 名孩子抓住紙箱。

3＿ 將紙箱放在地墊上，讓孩子們按照猜拳順序過山洞。

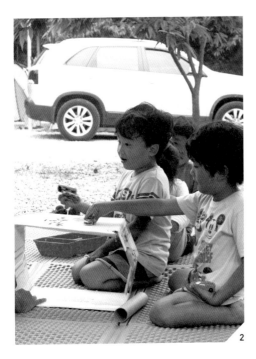

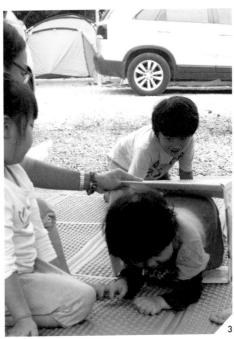

2　　　　3

TIP

讓孩子們遵守秩序的訣竅
孩子們玩過山洞遊戲時，很容易失去秩序。一通過出口之後便
急著跑去排隊，因此造成混亂。這時不妨設計一個能讓孩子們
喘口氣的標的物，那就是爸媽本身。「通過紙箱之後，給坐在
前方的爸媽一個擁抱。」透過這樣的任務，孩子們在擁抱爸媽
的同時，也得到稍微喘息的時間，自然就能維持秩序，也可以
讓興奮的孩子們稍微鎮靜下來。

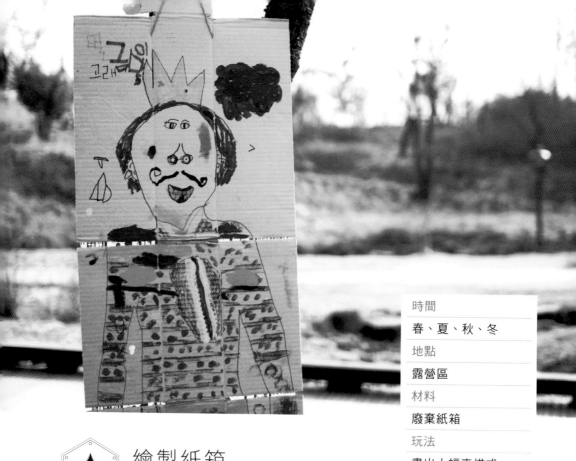

時間
春、夏、秋、冬
地點
露營區
材料
廢棄紙箱
玩法
畫出大幅素描或
製作個人的人形立畫

PLAY 20

繪製紙箱
人形立畫

露營時最常見的廢棄物就是紙箱。紙箱大部分用來當作營火燃料，在那之前，可以先利用它做素描材料。尤其把大的泡麵紙箱拆開之後，可以當作大型素描簿，除了隨自己的喜好上色之外，也可以做成和孩子身高等長的人形立畫。原本用小素描簿畫畫的孩子，看到巨大紙箱做成的素描紙，一定會覺得非常有趣。如果可以，不妨帶上水彩工具，讓孩子使用顏料上色，也能培養孩子的表達力。把完成的畫作掛在帳篷營柱或樹枝上展示，就成為了露營區的野外畫展。像這樣展出孩子們的作品，不但能提升孩子的信心，也會讓他們更加熱愛創作。

事前準備
準備油畫筆、粉蠟筆、水彩等繪畫材料，繩子、
剪刀、透明膠帶
就地取材
露營區的廢棄紙箱

HOW TO

1＿ 將紙箱拆開鋪平，紙箱中間可能夾有訂書
針，為了刺傷孩子，必須小心拔除。而紙
箱的彎摺處容易撕破，需用透明膠帶固定。

2＿ 在鋪平的紙箱上，利用繪畫工具從底部開
始作畫，盡量讓孩子們畫出想要畫的東
西，如果真的沒有特別想畫的對象，可以
讓孩子躺在紙板上，畫出孩子的身形輪廓。

3＿ 在步驟2的素描上畫出任何代表「自己」
的色彩，如果孩子上色有困難，可以給予
協助。

4＿ 完成之後，用剪刀沿著描繪出的身形剪出
形狀。

5＿ 將繩子穿過人形紙版的頂端，掛在露營區
的樹上展示。

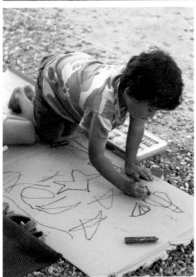

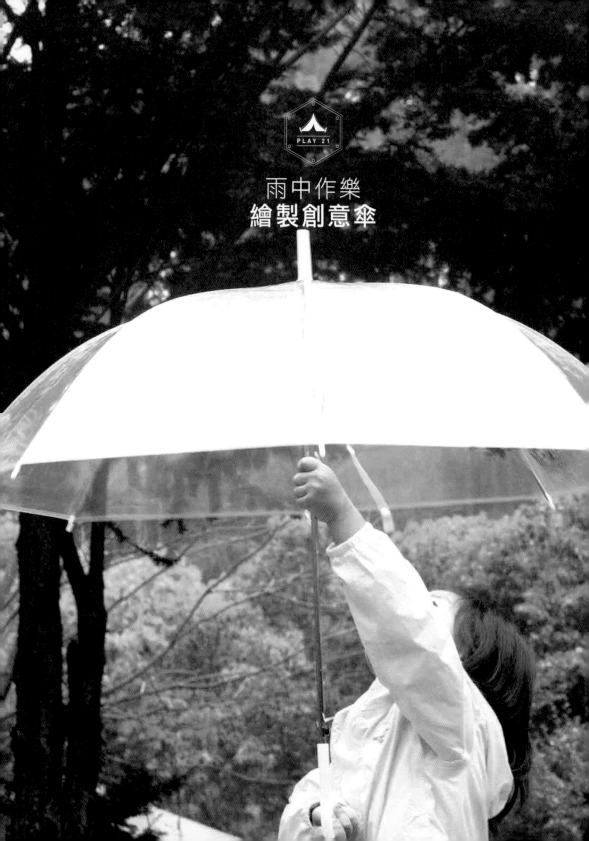

PLAY 21

雨中作樂
繪製創意傘

剛開始接觸露營的時候，如果氣象預報說可能下雨，我們往往會取消露營計畫，但露營幾次下來，我發覺下雨天反而更能體驗露營的魅力。聽著滴滴答答敲打在帳篷上的雨聲，一邊煮著熱騰騰的湯，吃完讓孩子們穿上雨衣，前往雨中的露營區探險，還可以看見平時不常出現的青蛙和沾滿雨水的蜻蜓。雖然濕漉漉的帳篷要花時間晾乾，睡覺時也得蓋著潮濕的睡袋很不方便，但露營讓我學習到雨中作樂的方法。

如果出發之前聽說可能會下雨，我會和孩子們先一起想想有哪些遊戲可以在帳篷裡玩，並且一起準備遊戲道具。雨天時能夠使用的遊戲道具之一就是透明傘。我會事先買10把透明雨傘回來，遇到下雨天的時候和孩子們一起做裝飾。畫畫工具有油性筆、油性色粉筆或油性麥克筆等選擇，我經常使用沒有太多刺鼻味，色彩鮮豔且不容易褪色的油漆筆。

孩子們可以隨心所欲在透明雨傘上作畫，但如果對美術沒有太大興趣的話，也可以給孩子設定特定的主題。雨天時撐開雨傘，畫上雨滴、小鳥、房子等圖案之後，透過雨傘抬頭看向天空，就好像雨滴落到頭頂上，小鳥也彷彿展翅高飛，孩子們會覺得新鮮有趣。

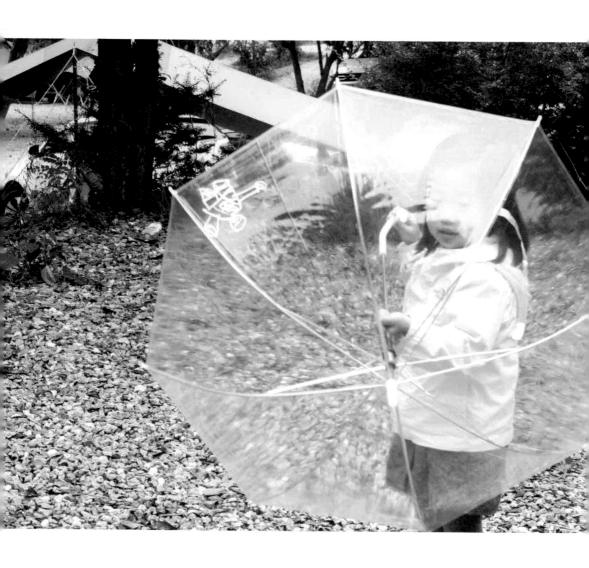

HOW TO

1— 以「雨天」等為主題，自由繪畫。如果讓孩子們自己完成全部畫作，也許會覺得負擔有點大，爸媽可以一起畫，或者讓孩子畫出其中一部分。

2— 將繪製完成的雨傘放在雨中撐開，望向天空觀察，再移到樹下、柱子下面等地方觀察，讓孩子們分享自己在不同地方看到的景像有什麼不同。

★告訴孩子畫有小鳥的雨傘放在烏雲密布的天空下，會呈現烏雲的顏色，放在樹下會呈現草綠色，孩子會覺得特別有趣。

如何善用壞掉的雨傘　TIP

透明雨傘玩久了，傘骨部分很容易折斷，這時不要急著丟棄，可以將傘撐開之後上下顛倒掛在樹枝上，讓孩子們撿栗子或使用重量較輕的彈力球，把它們丟進雨傘裡玩「投籃遊戲」。

製作亮閃閃的
聚光花環

PLAY 22

時間
陽光充足的日子
地點
露營區、樹林或空地
材料
廢棄的光碟片
玩法
反射太陽光的遊戲

仲夏的強烈陽光到了秋天稍微變得緩和，當陽光撒下時，我把手舉起來，看著光線從指尖縫隙透出來，心裡想著如何把它設計成遊戲，這時回想起小時候玩過的鏡子遊戲。最近一次秋天露營的時候，我準備了廢棄的CD。我問兩兄弟：「這些CD可以怎麼改造，變成好看又好玩的東西呢？」他們回答：「可以在上面畫圖就好啦。」於是我們用油漆筆在CD畫上圖案。牛奶畫獅子臉孔，巧克力畫星星。畫好之後，把泡麵和餅乾塑膠袋的內面（反射的那一面）剪出形狀，貼在CD周圍。完成的CD穿過細繩，掛在帳篷上，每當風吹過來時，CD搖晃的同時也一閃一閃地閃爍著，變成了反射陽光的花環。「媽媽，CD閃閃發亮耶！」聽到孩子們興奮不已的聲音，我暗自心想「太好了！」瞬間變身成演員，拿起一片CD說：「來，看媽媽這裡！」我假裝做出聚集陽光的動作（當然是模仿閃電俠），大聲喊著：「太陽光來吧！看我神奇的力量！」（「看我神奇的力量」是媽媽族群在育兒時期最重要的話），我把手上的CD對準陽光，反射的光線頓時讓孩子們臉上露出不可思議，充滿驚喜的表情。

事前準備

廢棄的光碟片、油性麥克筆、細繩、膠水或膠帶
（如果沒有 CD，用泡麵或餅乾塑膠袋也可以做出
類似的效果。）

就反射效果來說，最好的是鏡子，其次是 CD，
再來是餅乾袋子。

HOW TO

1 — 用油性麥克筆在 CD 上畫出圖案。

2 — 將餅乾塑膠袋剪成細長形狀，放在 CD 上
做裝飾，接著穿過細繩，貼上絕緣膠帶固
定。

3 — 將 CD 高掛在向陽處，加以裝飾，這時餅
乾塑膠袋的銀箔面向陽光照射的那一面。

4 — 剩下的 CD 可以拿在手裡，玩反射光線的
遊戲。

1

3

Notice

CD遊戲前的注意事項

在分配CD之前，囑咐孩子
們「如果太陽光對準人的臉
孔，光線會直射進入眼睛，
可能會造成嚴重的傷害，所
以絕對禁止將光線反射到人
臉或眼睛部位！」之後再開
始進行遊戲。

TIP

如何讓聚光遊戲更好玩

讓孩子們自由發揮會很
有趣，但如果想要更增
添趣味性的話，不妨試
著提供關鍵字，也就是
喊出露營區附近的自然
物名稱。舉例來說，當
媽媽說「松樹！」的時
候，孩子們必須找到松
樹林，利用CD將陽光反
射到松樹上。挺拔的松

樹、草叢間盛開的花朵、周遭的帳篷等，任何
自然物都可以當作關鍵字。透過這樣的方式，
讓孩子們環顧露營區，仔細觀察哪裡是「聚光
目標」，也是很不錯的遊戲方式。

PLAY 23

增添露營
風情的
樹葉風箏

時間
秋、冬

地點
冷風吹拂的地區

材料
大片而平坦的乾樹葉

玩法
製成風箏，隨風飛揚

露營的時候最害怕颱風，但對孩子們來說也是最適合放風箏的機會。買現成風箏並不是那麼方便，我有時候會在露營區就手邊現有的材料臨時做風箏，也能體驗放風箏的樂趣。材料其實就是報紙或大片樹葉，橡樹葉、青桐樹葉、燈台樹葉、木蓮樹葉等大型樹葉是最理想的材料。夏季時，青綠樹葉裡面含有水分，不容易飛起來。相對來說，秋季的乾樹葉重量輕，放在原地很容易就隨風揚起，只要把線穿過樹葉就可以了。如果遇到不太起風的日子，只需要助跑個幾步就能夠讓樹葉飛起來。串起的樹葉如果不拿來放風箏，也可以掛在帳篷營柱或帳棚附近的樹枝上，窸窸窣窣隨風起舞的樣子，也能增添露營的風情。

事前準備
線、透明膠帶、方正的平坦樹葉

HOW TO

1 ＿ 在四周尋找方正而平坦的樹葉。

2 ＿ 在樹葉的兩端和邊緣利用小樹枝穿出小洞。

3 ＿ 將線穿過樹葉兩端的小洞之後，用透明膠帶黏貼固定。

4 ＿ 在樹葉上方將線綑成一束，放在迎風處搖晃。

5 ＿ 如果沒有風，可採取跑步方式讓樹葉風箏起飛。

1

2

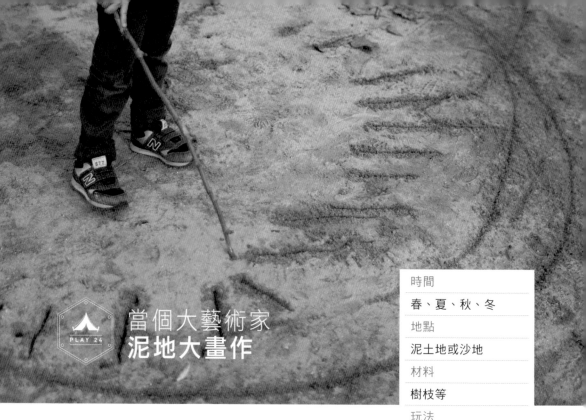

當個大藝術家
泥地大畫作

時間
春、夏、秋、冬
地點
泥土地或沙地
材料
樹枝等
玩法
利用樹枝在地面上
畫出巨型畫作

最近的露營區大多舖上碎石頭或草坪，但公共空間的空地有很多還是泥土地面。如果在空地上玩膩了，兩兄弟會拿起樹枝在地上畫畫。空曠的地面可以作為孩子們的大型塗鴉本。在石頭上可以畫出細膩精巧的畫風，而在大型塗鴉本或地面上可以大膽發揮自我風格。牛奶平常喜歡畫如手掌般大小的車子，但在地面上會畫出可以任意搭乘的大車子，巧克力則喜歡畫呼嘯而過的火車。兩兄弟因為可以畫出比平常更大尺寸的車子和火車而感到相當滿足。牛奶會對我說：「媽，我要上車囉！」一邊假裝坐下。孩子們一邊移動一邊作畫，不知不覺也成為了一種運動。牛奶後來學會看時鐘之後，也會在地上畫出偌大的時鐘，玩起調整時間的遊戲。如果孩子還小，爸媽可以畫出巨型圖畫，讓孩子在裡面玩耍。如果天氣允許，可以在寶特瓶裡裝水，每次倒出一些在地面上，用水來作畫。地面上不容易畫出細膩的畫作，但可以畫出圓形、三角形、方形等圖形，玩找圖案的遊戲，也是一種全身運動。

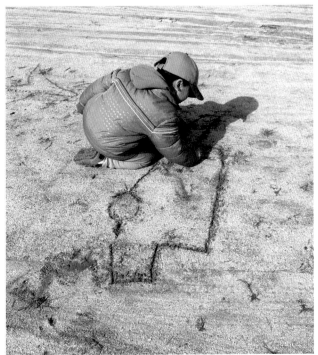

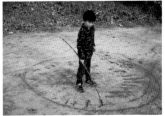

READY

就地取材
樹枝、寶特瓶或水

HOW TO

利用樹枝作畫

1 — 準備可以在地面上作畫的長樹枝。

2 — 利用樹枝在地上畫出任何想畫的東西，盡可能愈大愈好。

3 — 猜猜彼此畫出的東西是什麼，同時擺出模仿姿勢。

利用寶特瓶裝水作畫

1 — 在空寶特瓶中裝水。

2 — 一邊移動，一邊在乾燥地面上畫出圓形、三角形、方形等圖形。

3 — 按照爸媽的指示移動，例如喊出「圓形」時，就要進入圓形圖案裡面。

★如果是一群孩子們一起玩，沒有及時進入指定圖形裡面的人就淘汰。

PLAY 25

小小攝影師的**攝影活動**

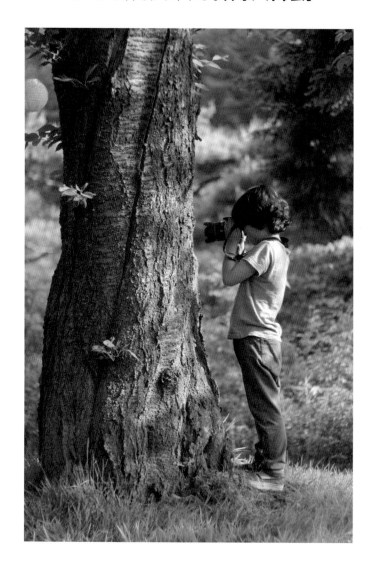

時間	
一年 365 天	
地點	
任何地方	
材料	
相機	
玩法	
走到哪裡拍到哪裡	

請試著給孩子一台相機，可以讀出孩子的眼界和視野。我買了一台可以拍出實體相片的玩具相機給兩兄弟，尤其對相機特別著迷的牛奶，我讓他盡情拍照之後，看著他所拍出的相片，不禁莞爾一笑。某一天爸爸洗碗時的屁股，媽媽做鬼臉的搞笑表情，或只拍下寵物狗狗的尾巴。我細細觀察這些照片，從孩子們的視角去了解他們眼中的世界，也可以知道他們對哪些事物感興趣。因為覺得自己一個人欣賞有點可惜，我也上傳到網路，開闢了「牛奶攝影展」的部落格。如果把相機帶到露營區也會更有趣，即使玩具相機的畫素比不上一般的數位相機，但已足以記錄下自然萬物、露營風景和露營時遇見的朋友們。讓孩子們自己拿著相機拍照，可以培養細心觀察的習慣。今年8歲的牛奶，用DSLR拍下的作品可說是有模有樣。因為牛奶比爸爸更會拍照，最近我們夫妻倆拍照時，都不用三腳架，而是拜託牛奶代勞。為了防止相機摔落損壞，最好讓孩子使用背帶掛在脖子上。

READY

事前準備
兒童專用相機或數位相機

HOW TO

1 — 為了防止相機摔落毀損，使用背帶掛在孩子們的脖子上，並且讓他們盡情拍下身邊一切事物。

2 — 檢視孩子們所拍攝的相片，彼此分享內容。

Notice

周周媽常用的玩具相機是？
費雪兒童數位相機（Fisher-Price Kid）即使摔落地面也不會造成危險，機體相當堅固，使用上也非常簡易，孩子們很快可以上手。拍好的相片只要接上USB傳輸線連接電腦就能下載，非常方便。

TIP

舉辦「露營區攝影展」
孩子們拍攝的照片累積到一定數量的話，不妨從中選出有特色的照片，沖洗之後在露營區展示。

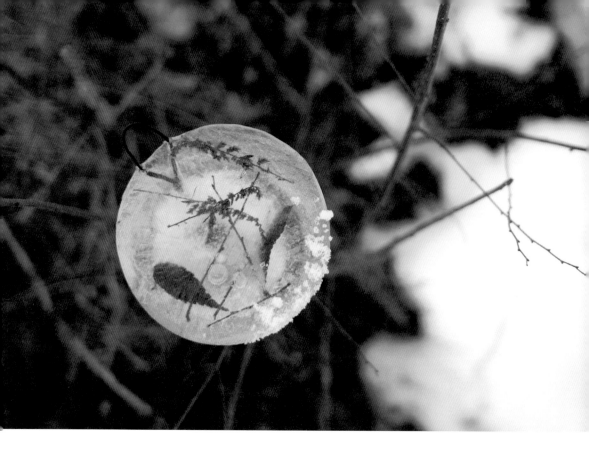

PLAY 26

激發創意的**冰塊相框**

即使氣溫降到零度以下，仍然有一個孩子們很期待的遊戲，適合在極度寒冷的日子，地面結成冰塊時，或太冷而不想出門的時候玩，那就是「創意冰塊相框」。做法是從樹林中撿材料，在上面倒入水，製作成像水晶一樣的冰塊。材料可以是橡實或拇指大小的松果，也可以使用落葉或花瓣。在碗中放入喜歡的材料，倒入水之後放置在零下氣溫的室外，只要等到完全結冰之後，就可以掛在樹枝上，成為獨特的展示會。去年冬天露營時，我們嘗試動手做做看，孩子們討論著「冰塊相框裡面要放些什麼呢？」，接著在營區四處尋找。「媽媽，這個怎麼樣？」牛奶拎著乾燥花瓣問我。我仔細看了一下，是薰衣草。而追求省事的巧克力一蹦一跳就近撿來落葉和樹枝。兩兄弟在大碗裡面倒入煮滾的熱水，放入撿來的材料之後放在戶外，充滿好奇地問：「到底會變成什麼樣的冰塊相框呢？」隔天一早，不只兩兄弟，還有露營區裡的同伴們，全都急切跑過來想看看冰塊相框的成果。聞著淡淡的薰衣草香，孩子們巴不得趕快從碗裡取出來。看見孩子們做出的美麗成品，我不禁覺得相當感動。

這個活動能夠讓孩子了解水在零下氣溫結成冰塊的過程，也可以為孩子解說在寒冬中要守護樹林裡各種細小的自然植物。如果冬季沒有安排露營活動，或戶外的溫度不夠冷，沒辦法結成冰塊的話，也可以放在家裡冰箱的冷凍庫（缺點是冰箱冷凍出的冰塊顏色較為混濁）。盛裝的容器也要注意，如果口徑太小，會很難把冰塊取出來！

事前準備
免洗碗、塑膠雞蛋盒、製冰盒等寬口徑的容器
（露營專用餐具也可以）、線繩
就地取材
水、橡實、松果、稻草、乾燥花瓣等

1＿ 在樹林中撿來橡實、松果、稻草、乾燥花瓣等材料。

2＿ 將滾燙的熱水倒入碗中，放入步驟 1 的材料，將線繩浸入約一半長度。

3＿ 把步驟 2 的碗放在冰天雪地的室外，在自然狀態下結冰。

4＿ 結成冰塊之後，從碗中取出，以孩子們可見的高度掛上樹枝展示。

TIP

製作冰塊相框的注意事項
使用滾燙熱水製作出來的冰塊會更加透明清澈。 但是把熱水倒入碗之前，請記得先讓孩子遠離容器，移動容器時也要特別留意。如果手邊沒有線繩，可以利用稻草或橡皮繩，弄成圓圈狀將其中一邊浸入水中，結凍之後取出方便掛在樹上。不妨嘗試更多元化的材料，因為我比較懶，只是利用碗來製作，但也可以在製冰盒、各種形狀的容器（動物餐盒、飯糰製作盒、裝奇異果和柳丁的塑膠盒等）裡面裝入樹林中撿拾的果實，再加進彩色顏料，就變成更繽紛多姿的冰塊相框。

加入孩子喜歡的小型公仔或小飾品！ 這個遊戲主要是利用自然材料，但如果加入孩子喜歡的恐龍模型或戒指等飾品會更加有趣，成品就好像童話裡的冰原王國。但是像糖果這種容易溶解在水中或會掉色的材料最好避免使用。

2

1

3

PLAY 27

雪地露營樂
紙箱雪橇

時間
下雪的冬季

地點
露營區的山丘等自然
滑雪場

材料
塑膠袋或廢棄塑膠包
包、紙箱

玩法
自製雪橇，
玩滑雪橇遊戲

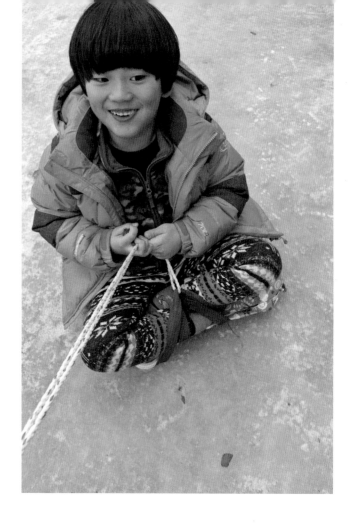

如果在滑雪場玩雪橇，必須排隊才能玩到，但是在露營區不需要。只要有低緩的山丘，不管在哪裡都可以玩雪橇。即使沒有吊椅，必須人工將雪橇拉上拉下，但孩子們依然樂此不疲。只要一到冬天，我們一定會在車上放個雪橇，在旅行途中如果遇到結冰的地面，我就會讓孩子們下車踩踩冰面，如果有安全的小山丘，我也會讓孩子們盡情玩雪橇。萬一沒有準備雪橇，可以利用廢棄的紙箱製作。把專用垃圾袋套在紙箱上固定，鋪在冰面上，就成為坐式滑行工具，滑起來相當順暢。如果沒有專用垃圾袋，是可以用大型的黑色塑膠袋取代，但這種塑膠袋材質較薄，容易破裂。另外像幼兒園經常拿來裝棉被的防水帆布袋，或好市多購物袋都是非常推薦的替代品（聽說防水布袋和好市多購物袋乘坐起來的感覺，有點像小時候那種裝肥料的布袋）。

事前準備
紙箱、防水帆布袋（或專用垃
圾袋）

HOW TO

1＿ 把專用垃圾袋套在廢棄紙箱，牢牢固定。

2＿ 在適合滑雪橇的山丘上，將步驟1的紙箱
鋪在臀部底下，雙手穩穩抓住之後，往下
滑動。如果傾斜度不夠，沒辦法順利滑行
時，可以利用線繩，由大人牽引往下滑行。

PLAY 28

動動手！
打雪仗、堆雪人

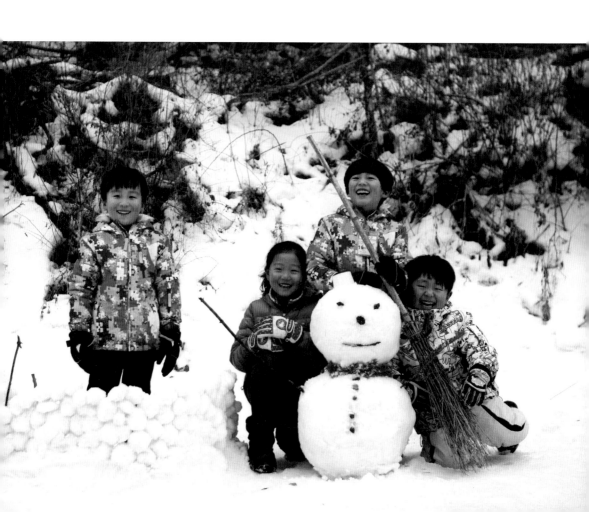

談戀愛的時候，冬天曾是我最喜歡的季節，而生孩子之後，卻成了我最辛苦的時節。無論再怎麼擔心孩子受寒著涼，也不能摀住孩子的口鼻，只要天氣有點涼意，我全身就開始痠痛起來，似乎是生產後遺症。但是等孩子大了一點，我便趁著下大雪的日子，和孩子們一起玩堆雪人的遊戲。如果你把寒冷的天氣視為掃興，不如試著把它當作最後一場雪吧。說不定這是最後一次的機會，這種想法總能夠讓我使喚不耐煩的身體。每一場雪營造出的感受和回憶是不一樣的，也許和我小時候下過的雪，戀愛時期下的雪相比，甚至對我的孩子們來說，在這個年紀看到的雪，和一年之後感受到的雪也是不同的。

當露營區裡大雪紛飛時，會看到人們像舉行慶典一般樂在其中。沒有人待在帳篷裡，而是走出帳篷，迎接雪的降臨，乘坐雪橇或堆起雪人。城市裡很難找到天然材料來製作雪人，而身處大自然的露營區，有各式各樣的天然素材可以用來裝飾雪人。我認真滾雪球、堆雪人，並且問孩子們：「這個雪人要叫什麼名字呢？」迷戀恐龍的巧克力不出所料地回答：「霸王龍雪人。」牛奶直率地說：「就叫SNOW MAN。」我問：「那乾脆叫阿呆好不好？」孩子們不約而同表示反對，大力搖著頭。前年他們看過《冰雪奇緣》之後，做了「雪寶」雪人，今年兩兄弟主動說要再玩一次堆雪人，我和爸爸完全沒有表達異議的機會，於是順著他們的意思。露營區裡有一個和牛奶同年的孩子說，如果沒有紅蘿蔔，可以用松果來做雪人的鼻子，效果很好。眼睛用牛奶撿來的小石子，眉毛和嘴巴用爸爸撿來的小樹枝裝飾。我覺得雪人的脖子應該很冷，於是撿來掉落的松樹葉圍成圍巾。之後我們再將露營區裡的掃把靠在雪人身邊，利用回收的塑膠碗戴在雪人頭上當帽子，最後拍了一張像海報一樣的認證照。

後來我們還玩起生存游擊戰遊戲。力氣最大的爸爸當永遠的壞人（？），力氣小的孩子們和媽媽當好人。一向很會逗孩子的爸爸板起可怕的臉孔，還用聲音做特殊音效，孩子們都覺得超級逼真，不禁尖叫起來，一邊喊著要保護媽媽，一邊組成聯合陣線對抗爸爸。手腳俐落的我，很快就堆出雪球，負責提供孩子們武器。孩子們利用雪撬當盾牌，挺身而出捍衛媽媽。受到孩子們保護的我，看著他們奮力拚搏的樣子，還真是感動不已，倒是爸爸抱怨自己只能分配到壞人的角色呢。

就地取材

雪、松果、樹枝、小石頭、松
樹、泡麵碗等資源回收物品

1 — 將雪揉成雪人形狀。

★雪堆愈大的話，孩子們可能無法獨立操
作，爸媽可以一起幫忙。

2 — 幫雪人取名字，討論雪人的個性如何，眼
睛的形狀（善良、搞笑等），嘴巴的形狀如
何，並且根據討論的結果利用自然萬物做
裝飾。

3 — 如果有好幾名孩子們一同參與，可以為每
個人分配不同部位，共同完成雪人。

4 — 雪人完成之後，一起拍照留念。

TIP

堆雪人遊戲結束之後

特別感性的牛奶，某天結束堆雪人的遊戲之後，在回程的車上說：「把雪人一個人丟在那裡，我好
難過。」眼眶閃著淚水。於是我告訴他，露營區在鄉下，以後還會有更多新朋友來到露營區，他
們都會守護雪人，牛奶的心情才稍稍平復。如果孩子們還是感到掛心，不妨簡單告訴他們「雪的一
生」，當雪人融化滲入大地之後，會變成溪水，等到水蒸發之後，又會再度變成雪降到地面。

如何在露營區以外的地方堆雪人？

除了自然環境之外，可以利用資源回收物品，瓶蓋當作眼睛，竹筷子作為睫毛和鼻子等，寶特瓶當
作手臂和腳等部位。萬一雪人融化的話，鄰居媽媽可能會以為「誰把垃圾丟在這裡？」而感到不
悅，記得提醒孩子們離開前要整理乾淨。

1

3

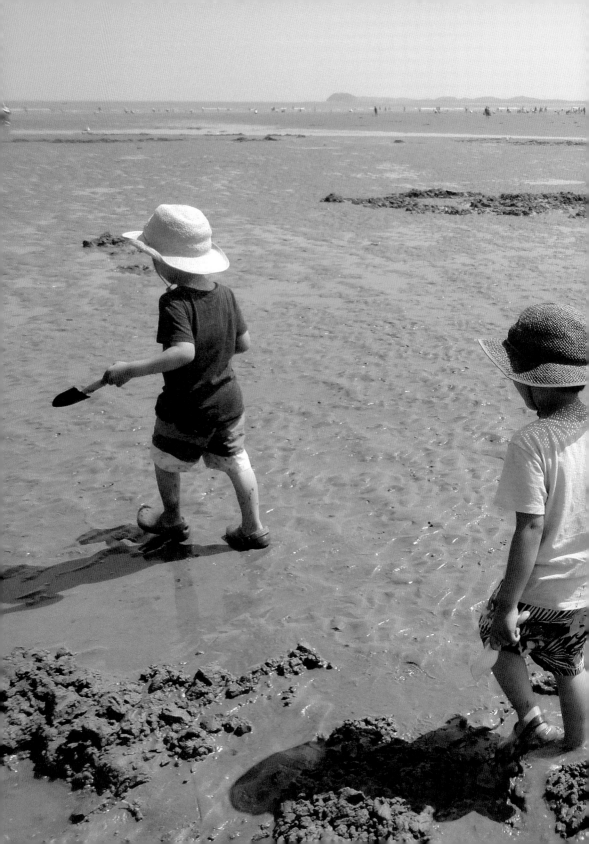

PART2

岸邊遊戲

PLAY 1

沙灘尋寶遊戲

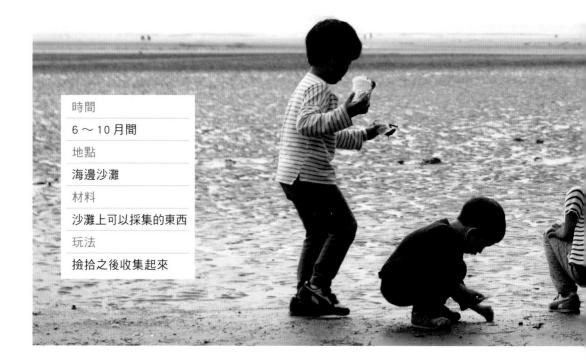

時間

6〜10月間

地點

海邊沙灘

材料

沙灘上可以採集的東西

玩法

撿拾之後收集起來

露營時不可或缺的行程就是沙灘體驗，即使全身和臉頰免不了沾滿泥土，仍然樂趣無窮。位於忠清南道保寧市的武昌浦，每到低潮位（低潮時期河床露出的現象）時期，就是最適合沙灘體驗的時候。幾年前我特地選在退潮時前往，那時整片沙灘滿滿全是海蟹，數量多到幾乎無法行走的地步。我戰戰兢兢地一步步往前走，稍有不慎踩到海蟹的時候，我甚至「媽呀～」大叫出來。兩兄弟也是四處趴趴走，圓通通的眼睛睜得好大。那時候兩兄弟還小，除了撿海蟹之外，幾乎沒有什麼可以體驗的活動，不過到了5、6歲時，有很多遊戲可以嘗試。出發前往露營前，只要準備1、2樣東西，就能在沙灘進行有趣的遊戲。有一次我在資源回收區裡找來水果紙箱，把紙箱內鋪的聚苯乙烯泡沫塑料板帶去露營。這種盛裝水果的泡沫塑料板已經一格一格分隔好，很適合拿來做填充器具或分類遊戲，其中最簡單的遊戲就是沙灘尋寶。就像「樹林尋寶」一樣，把沙灘上採集來的生物放入格子裡。沙灘上居住著蝦子、螃蟹、沙蟹、海螺、貝類等各種生物，只要讓孩子們觀察沙灘生態，他們就會把發現到的生物各自採集回來。當然採集回來的生物觀察後要放生，在大自然中進行的遊戲，結束時必須不破壞自然才行。有時候孩子們會撿回小石頭和垃圾，與其說「那是垃圾耶～」而丟掉，不如讓孩子們了解，保護沙灘的重要性，趁機進行生態教育。

就地取材
水果紙箱內的聚苯乙烯泡沫
塑料板

1 — 把紙箱內鋪的聚苯乙烯泡沫塑料板或雞蛋盒放在沙灘附近（用石頭壓住避免被風吹走），讓孩子們試著找出沙灘上所有的東西。

★每個孩子拿一個聚苯乙烯泡沫塑料板或雞蛋盒，不論以個人或分組進行比賽都很有趣。

2 — 賦予孩子們的任務，就是把貝殼、海蟹、石頭等所有東西全部採集回來。

3 — 將採集回來的東西分門別類。

4 — 採集到最多種類的人是贏家。也可以分成小組，共同完成採集任務。

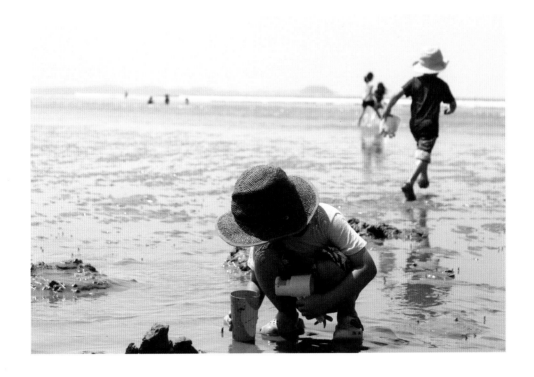

沙灘體驗的要領

如果想要讓沙灘體驗更有趣，需要準備幾樣東西：第一是挖掘用的鏟子或鋤頭，第二是為了防止被沙子中的貝殼或牡蠣殼割傷，需要穿戴厚棉手套或塑膠手套、長靴、雨鞋和球鞋。如果擔心鞋子弄髒，也可以穿上幾層不要的厚襪子來取代鞋子。而沙灘上沒有遮蔽物，最好穿上長袖衣服並戴上遮陽帽以防止曬傷。如果有準備望遠鏡，可以在遠處觀察容易受驚嚇逃跑的生物。另外可以準備小水桶或魚缸，將抓來的生物小心翼翼放入方便觀察。為了確認時間，也要戴上防水手錶，設定漲潮時間之後，必須在漲潮1小時前結束沙灘體驗活動。

沙灘體驗有幾項需要注意的事項：第一，體驗活動必須限定在固定的範圍之內，不可以靠近養殖場周圍或具危險性的河溝（海水漲退所衍生的狹窄水路），有些河溝會在退潮時顯露出來，但一旦漲潮之後，水道變得很深，容易使人受困。第二，沙灘體驗一定要在大人的陪同下進行才行。由於沙灘非常廣闊，孩子們玩著玩著很容易就消失在視線範圍內，即使呼叫孩子們也聽不見。萬一遇到漲潮，有可能發生想像不到的意外。第三，比起採集，必須更著重在觀察這部分。沙灘上的生物十分敏感，如果用手碰觸，很容易造成牠們受傷甚至死亡。有必要事先提醒孩子們，在觀察完生物之後，小心放回沙灘上。而人們來回行走的沙灘上，存在著無數的生物，要讓孩子們了解沙灘的生態，並且提醒他們在沙灘上行走時，盡量走成一列，盡可能不要留下太多足跡。

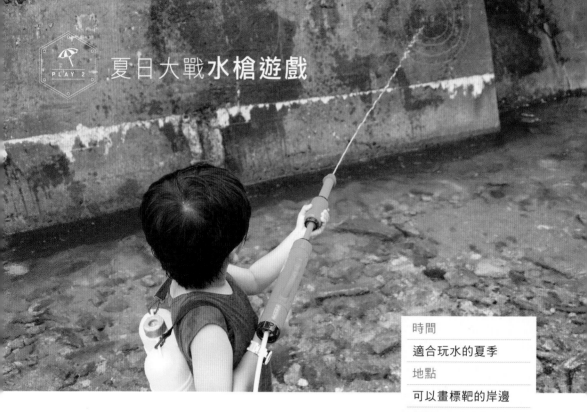

夏日大戰水槍遊戲

時間	
適合玩水的夏季	
地點	
可以畫標靶的岸邊	
材料	
水槍	
玩法	
盡情射擊的遊戲	

在炎熱夏天露營時的必備物品就是「水槍」。兩兄弟從步槍到散彈槍收集了一系列的水槍，每到夏季露營區時，只要給他們一把水槍，就可以玩上一整天，根本不需要大人費心（這時爸媽將感到無比安寧平靜）。有時也會和露營區的同伴們一起玩水槍游擊，還出現小紛爭。有一次巧克力委屈地說：「媽媽，那個哥哥一直朝著我射～。」甚至放聲大哭。牛奶則成了落湯雞，全身溼答答。如果沒有同伴一起玩的話，他們就拿著水槍在露營區裡漫無目的四處掃射，這時我會幫孩子們找出可以瞄準的目標，最適合的就是車子輪胎。把車輪當作標靶，孩子們既可以待在爸媽的視線範圍內，又可以盡情玩水槍射擊，是非常理想的標的。而且孩子們玩得愈盡興，也等於幫忙洗車一樣。如果露營區內剛好有空牆壁，也可以用粉筆畫出圓形標靶，在圓周內標上分數，提高孩子們的戰鬥力。我們在南楊州市露營時，前方剛好有一面水泥牆，我在上面畫了一個標靶，兩兄弟玩得不亦樂乎。如果孩子們不喜歡衣服弄得溼答答，也可以穿著雨衣玩。

事前準備
具一定射程的水槍、粉筆
就地取材
水

HOW TO

1 _ 在露營區的空曠牆壁上畫出標靶。最外緣的一圈是 1 分，圓圈愈小分數愈高，最中心的圓是 10 分。

2 _ 一開始先從距離較近的箭靶開始瞄準，練習射擊。

3 _ 當孩子們對射擊愈來愈有信心時，漸漸往距離較遠的上方箭靶移動，增加困難度。

TIP
萬一沒有粉筆的話，怎麼辦？
如果沒有粉筆可以畫箭靶，請用火爐中的木炭來代替（參考第54頁「木炭畫」）。木炭雖有沾手的缺點，但很適合作為粉筆替代品。

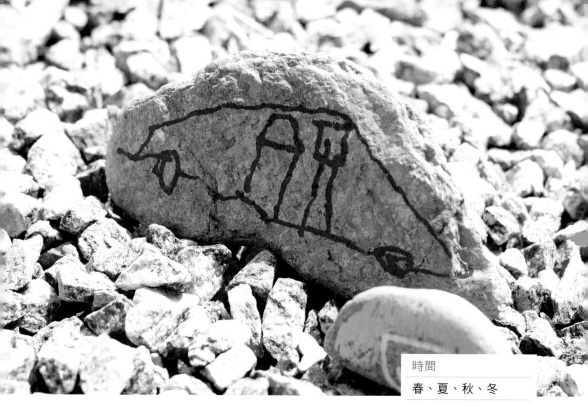

奇形怪狀的
石頭玩具

PLAY 3

對孩子們來說，世界上所有東西都可以當作玩具，這
是我接觸露營之後的深刻體悟。平常不管什麼東西，
一定要拿一個在手上把玩的兩兄弟，到了露營區似
乎把這種對玩具的執著完全拋到腦後，因為到處充
滿了比玩具更新鮮有趣的事物。到了河邊，小石頭搖身一變，竟成了比湯瑪士
小火車更珍貴的玩具。仔細觀察河邊的小石頭，每個都長得不一樣，有孩子們
喜歡的車子或房屋、臉孔等許多新奇的形狀。「要不要找找看和自己的臉很像
的石頭？」「有沒有什麼石頭形狀像是你喜歡的玩具？」只要給孩子們一個提
示，孩子們就會四處張望，積極尋找獨特的小石頭。同時也會彼此聊著撿來的
石頭。巧克力撿來一塊像火車的長石頭，乍看之下還真的很像火車頭，「真的
好像火車呢！」經我這麼一說，他高興得不得了。牛奶撿來一塊像手槍形狀的

石頭。當孩子們彼此分享完之後，接著讓他們在石頭上作畫，製作成小石頭玩具。這個遊戲可以和「膠水沙畫」（參考第138頁）結合，在沙子畫作中放上小石頭，試著讓孩子們編故事，更增添趣味性。

（參考第138頁）

READY
事前準備
彩色鉛筆、油漆筆
（或粉筆、油性顏料、油性筆等）
就地取材
小石頭

HOW TO
1 ＿ 撿取河邊形狀奇特的小石頭。
2 ＿ 彼此分享撿到的小石頭形狀。
3 ＿ 根據步驟 2 分享的內容，利用彩色鉛筆、油漆筆等在石頭上作畫。
4 ＿ 將步驟 3 的小石頭放在素描紙上，以小石頭為主角，發揮想像力作畫。

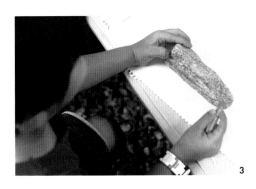

3

4

TIP

仔細觀察小石頭的形狀
石頭會根據地點而呈現不同的形狀。在河流上游地段的石頭，大多邊角尖銳而且體積大，在下游地段的石頭，經歷侵蝕和搬運的過程之後，大多邊角會變得圓滑而體積小。不妨和孩子們一起觀察溪谷上游、河流下游等每個區域的石頭形狀，分享彼此觀察到的形狀有什麼不同，也許將來孩子們上科學課，學習侵蝕、搬運和堆積作用的時候，會想起小時候玩過的小石頭遊戲也說不定呢。

小石頭遊戲結束之後
通常在露營遊戲結束之後，要把大自然萬物歸回原位。但孩子們親手畫出的小石頭玩具，如果放回原地，孩子們會感到相當不捨。這時可以帶回家，放在花盆周圍或陽台，成為小小的展示空間。有一次，兩兄弟把畫好的小石頭放在爺爺的墓碑周圍。之後只要露營時玩起這個遊戲，牛奶和巧克力就會說：「我們來幫爺爺的墓碑做裝飾吧！」當我想起公公的身邊有兩兄弟親手畫的小石頭陪伴，覺得公公也許就不會那麼寂寞了，心裡也感到陣陣暖意。

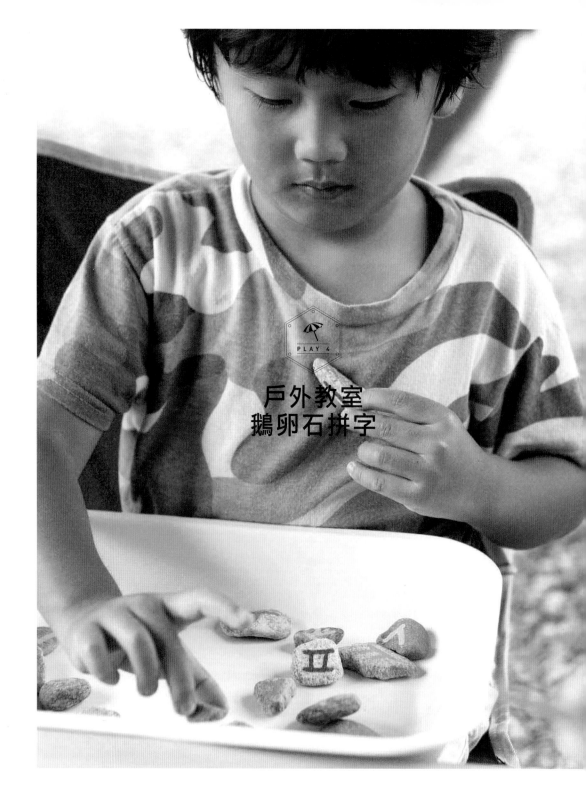

PLAY 4

戶外教室
鵝卵石拼字

時間

春、夏、秋、冬

地點

露營區附近河邊、
市區、溪谷

材料

鵝卵石

玩法

利用鵝卵石做字母教
具，練習拼出國字

每當和孩子們一起露營玩樂時，我心裡某個角落不時出現一種不安感，「這樣光顧著玩真的好嗎？」看著孩子們在晴朗的大自然天空下光顧著奔跑嬉戲，我的內心不免感到憂慮。尤其大字認不得幾個巧克力更是讓我擔心。聽說某個孩子已經把拼音背得滾瓜爛熟，可以寫封信給媽媽了，我也開始擔心起孩子們會不會進小學了還不會拼音。這時我想到的遊戲就是鵝卵石拼字遊戲，在石頭上分別寫下子音和母音，然後像拼圖一樣玩組合的遊戲。這個遊戲的重點在於，從教具製作到完成拼字遊戲，都和孩子們一起完成。如果要讓孩子們對這個遊戲感興趣，最好和孩子們一起撿鵝卵石。接著利用油性筆，在石頭上寫下子音和母音，試著結合子音和母音拼出單字。先從孩子們認識的單字開始拼音的話，可以引起他們的好奇心。而與其直接說出「栗子」的單字，不如想一個有趣的猜謎遊戲，「秋天從樹上掉下來刺刺的東西，裡面裝的果實是什麼呢？」孩子們按照媽媽出的謎題，用子音和母音拚出正確組合。栗子、水、月亮、星星、飯、球等，從孩子們很熟悉的單字開始，再加入周遭的東西，例如鴨子、風、帳篷等，以謎題的方式出題。解謎的過程會引發孩子們的好奇心，同時研究拼字的方法。拼出「栗子」之後，還可以用同樣的音拼出「春天」（編按：韓文的栗子和春天是用相同的子音和母音組成，差別是排列方式不同）。對國字有一定認識的牛奶，除了喜歡組合子音和母音之外，也很享受解題過程，不斷喊著「再一次～」「再一次～」。結束拼字遊戲之後，把鵝卵石收集起來，下次可以根據孩子們的能力提高難度。滿8歲的牛奶，今年第一次拼出的單字就是數字「8」。

事前準備
油性筆或油漆筆
就地取材
鵝卵石

HOW TO

1 — 在河邊或溪谷周圍、山中撿拾適合寫字的鵝卵石。

　　★下游的河邊有許多光溜溜的鵝卵石。

2 — 在撿來的每個鵝卵石上寫下一個拼音。

3 — 利用鵝卵石的子音和母音拼出單字，和孩子們一起念看看。

4 — 讓孩子們利用子音和母音自由拼出單字，一起念看看。

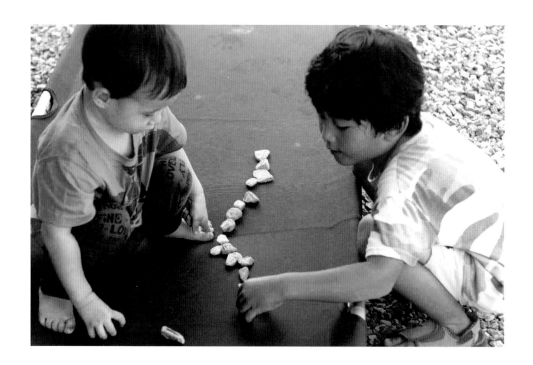

TIP

兩兄弟自創的猜謎
又冰又冷，喝的時候很清涼，但是沒辦法用手
抓住的東西是什麼？冰塊溶解之後會變成「這
個東西」。
「水」：案答題謎

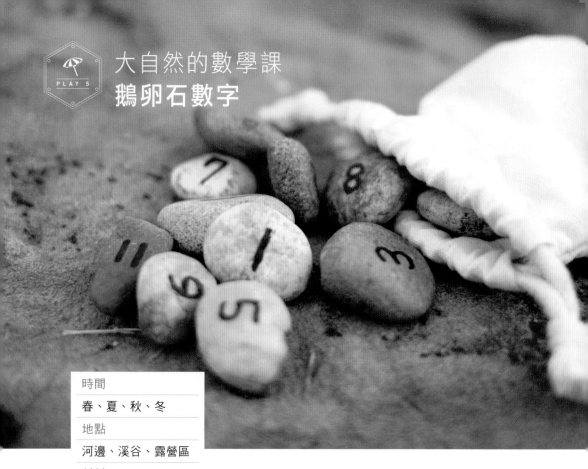

PLAY 5

大自然的數學課
鵝卵石數字

時間

春、夏、秋、冬

地點

河邊、溪谷、露營區

材料

鵝卵石

玩法

製作數字教具，

玩數學遊戲

鵝卵石只能玩拼字遊戲嗎？還可以玩數字遊戲，也可以玩英文遊戲。雖然只是不起眼的石頭，但根據玩法可以變身成為一種「教具」。也許有人認為，既然去露營了，何必要特別做教具來學習，但是我認為透過遊戲來接觸數字或國字是很不錯的方式。尤其利用大自然的東西來製作教具，孩子會覺得格外有趣。收集許多鵝卵石，從1、2一直算下去，就是一種「數數遊戲」；把鵝卵石按照大小來分類，就是「分類遊戲」；在鵝卵石上畫上加、減、乘、除的符號，就能進行「數學遊戲」。牛奶特別喜歡鵝卵石數字遊戲，在鵝卵石上寫下數字，原本只會說「1、2、3、4」的牛奶，不知不覺間學會了百位數的加減法。現在去餐廳吃飯時，他也會看著帳單心算，沾沾自喜的樣子。看到孩子享受算數的樣子，鵝卵石遊戲真的是一大功臣。

事前準備
油性麥克筆或簽字筆
就地取材
鵝卵石 25 顆

1 — 收集 25 顆鵝卵石。

2 — 在鵝卵石上寫 0 到 9 的數字，每顆石頭寫一個數字，每個數字寫兩顆。

3 — 在剩下的 5 顆石頭上各自寫下「＋、－、×、÷、＝」的演算符號。

4 — 將數字鵝卵石分作單數和雙數兩堆。

★寫數字時，可以將單數和雙數的顏色區隔開來。

5 — 根據孩子的能力，利用鵝卵石排列進行加、減、乘、除的演算法。

6 — 如果引起孩子們興致，可以趁著機會舉行「露營區數學競賽」。

★如果孩子贏過爸媽，會提升孩子的成就感和信心。

鵝卵石教具的保存方法
和鵝卵石拼字遊戲一樣，只要製做好全套的鵝卵石數字遊戲，可以隨時拿出來玩。放在鐵盒或環保購物袋內，方便隨身攜帶，就不需要那些價格高昂的教具了。

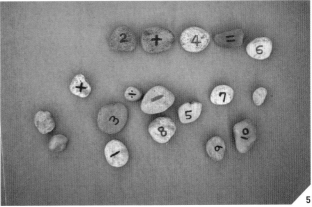

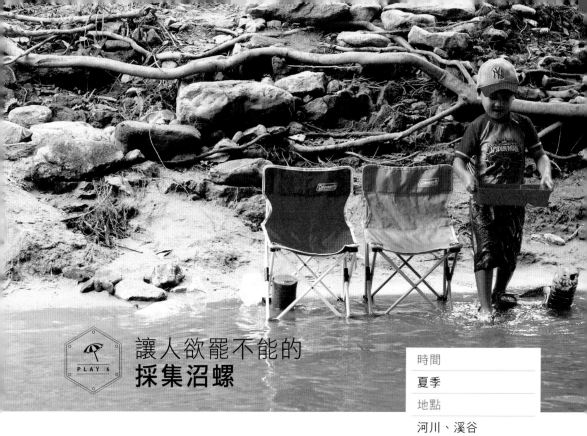

讓人欲罷不能的
採集沼螺

PLAY 6

時間
夏季
地點
河川、溪谷
材料
沼螺
玩法
採集並觀察自然

如果在沼螺大量聚集的地方露營，可以體驗採集沼螺的樂趣。沼螺經常密密麻麻地分布在石頭或岩石縫隙間，採集的過程會使人上癮，欲罷不能。因為不忍心吃，我們會把大多數的沼螺再次放回河川中，但總是閃過「再抓一些，再抓一些些就好」的念頭，就這樣聚精會神，完全忘卻了時間。採集沼螺有幾項必備的工具，沼螺採集桶（網路商城都有販賣）能夠過濾混濁的河水，在河川或溪谷附近的大型超市和釣具專賣店可以買到，如果真的買不到的話，可以將塑膠水瓶（最好是表面平坦的水瓶）縱切成兩半來使用。把切成對半的塑膠水瓶輕輕貼放在水面上，可以將水面下看得一清二楚，效果就像蛙鏡一樣。楊平郡的露營區前面有片低矮的溪谷，兩兄弟在那裡生平第一次看到沼螺，顧不得腰痛，彎著身體埋頭採集沼螺。即使最後把採集來的沼螺全部都放回溪中，他們還是很享受採集的過程和觀察的樂趣。

事前準備
沼螺採集桶或 1.5L 寶特瓶

1 ─ 將沼螺採集桶（或者將 1.5L 寶特瓶縱向切成對半）浮在水面上，透視水面下。

2 ─ 採集岩石或石頭縫隙中的沼螺。

3 ─ 將沼螺採集桶放置陸地上觀察。

4 ─ 觀察完之後將沼螺再次放回原生的河川中。

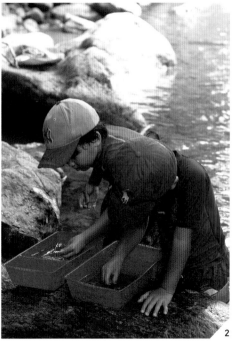

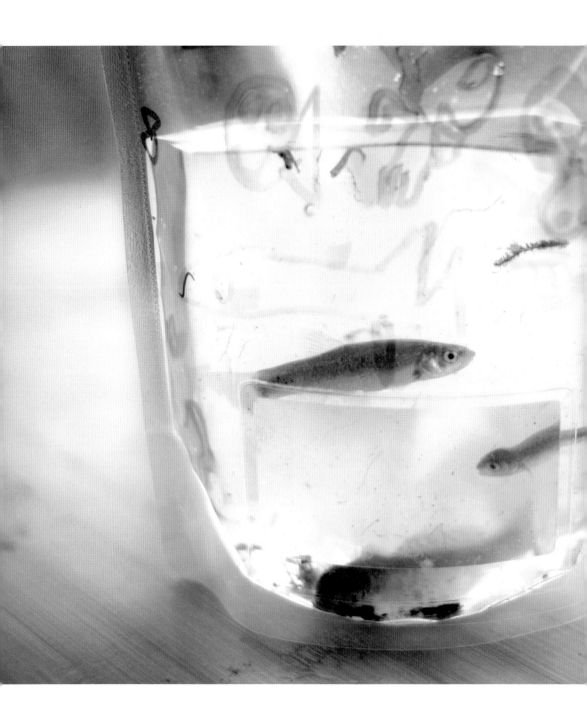

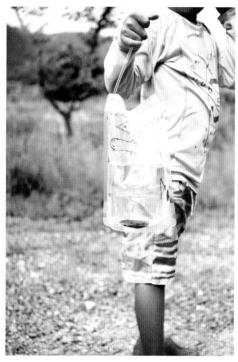

PLAY 7

可重複利用的
塑膠創意魚缸

時間
適合玩水的夏季
地點
露營區
材料
寶特瓶或透明塑膠袋
玩法
繪圖之後，裝入水、泥土、小石子等，裝飾成創意魚缸。

每次前往溪谷或河川附近的露營區露營，最容易忘記準備的就是「魚缸」。兩兄弟會利用昆蟲採集桶充當魚缸，但有時連昆蟲採集桶也會忘記準備。這時我會把水瓶外層的塑膠紙撕下代替（算是最好用的替代品）。去年夏天我在超市採買雜糧時突然靈機一動：「用裝雜糧的立體透明塑膠袋來製作魚缸怎麼樣？這種透明袋子像魚缸一樣可以看到裡面的東西，如果把盛裝物拿出來，可以摺疊成像書籤一樣，又薄又好攜帶，於是我買了好幾個立體的透明塑膠袋，和兩兄弟一起動手做創意魚缸。首先以「水中世界」為主題，用防水的油性筆在透明塑膠袋上繪圖，兩兄弟認真地畫出魚、水草等。畫完之後，在透明塑膠袋的封口附近穿洞綁線，方便手提。接著等到露營當天，把準備好的塑膠魚缸帶到露營區的溪谷，完成最後作業。我告訴孩子們：「要完成魚缸，首先要把魚缸裡面魚兒居住的河川、溪谷等生存環境準備齊全才行。」接著問他們：「需要準備哪些東西呢？」牛奶回答需要有水和沙子，巧克力補充說要有鵝卵石。於是兩兄弟各自動手準備製作魚缸。孩子們放入水和沙子，在爸爸的幫忙之下，抓來幾隻小溪哥仔和沼螺，這時的魚缸看起來便有模有樣了。兩兄弟對自己裝飾的魚缸感到新鮮又有趣，提著魚缸到處串門子給鄰近帳篷的朋友們看，忙得團團轉。因為這種透明塑膠袋是立體的，可以放在露營區的桌面上觀察。兩兄弟興奮之餘，還記得隨時查看魚缸裡面魚兒的狀況。沒想到自己竟然可以動手製作像家用魚缸或水族館的水族箱一樣的魚缸，孩子們感到相當開心。但是抓來的魚兒，如果放置不管很容易暴斃，當然不能讓遊戲以悲劇收場，因此觀察完之後，必須放回原生的溪谷、河川或海中才是完美的結束。尤其夏季時溫度較高，魚群很容易暴斃，先讓孩子們了解這一點，最後讓孩子們親手將魚群放回大自然。遊戲結束之後，把塑膠魚缸充分晾乾，摺疊存放，等到下次露營時再拿出來使用。

事前準備
立體透明塑膠袋、油性筆
就地取材
在溪谷、河川、海邊採集沙子和鵝
卵石，水草、沼螺和魚類

1 __ 以「水中世界」為主題，和孩子們聊聊水中住著哪些生物，
讓孩子們盡情在立體塑膠袋上作畫。

2 __ 讓孩子思考魚缸內盛裝的東西，將這些東西放入立體塑膠
袋，創造出一個適合魚群生存的環境。

3 __ 使用投網或撈網捕魚，也放入立體塑膠袋中。

4 __ 仔細觀察魚缸之後，將魚群放回原本的地方。

製作專屬魚缸

TIP

不需要另外購買立體透明
塑膠袋，可以利用超市販賣
的五穀雜糧包裝袋。但要注
意袋子裡可能留有雜糧殘渣
或農藥，必須先徹底清洗乾
淨之後再晾乾使用。可以購
買「卡片式放大鏡」，利用
熱熔膠槍或雙面膠帶黏貼在
塑膠袋上，放大鏡可以放大魚群，能夠清楚而細
微地進行觀察，增添生態觀察的趣味性。

彩虹蛼螺
馬拉松競賽
PLAY 8

時間	天氣不冷的日子
地點	沙灘
材料	蛼螺
玩法	採集蛼螺，進行馬拉松比賽

「媽媽，海水走得好遠好遠喔。」有一年露營時，巧克力早上醒來，看見退潮時露出的大片沙灘對我說，那年他6歲。「那是海水退潮。」只知道這一百零一種說法的我，看到以為海水遠遠走掉的孩子臉上表情，有一種莫名的感動。巧克力這麼一說，大家迫不及待地從床上爬起來，想要出去看看那片沙灘。我挽著孩子們的手，拿著鏟子走到外面，發現沙灘上佈滿了許許多多的蛼螺。在陽光的照射之下，一閃一閃發亮著，就像夜空中的星星。「彩虹蛼螺原來這麼美？」我正這麼想的時候，牛奶開口說：「媽媽，小海螺（他把蛼螺誤認為是「海螺」）跑得好慢好慢耶。」我仔細一看，蛼螺真的用十分緩慢的速度前進著。沙灘地上排列著無數的蛼螺，爬行的軌跡畫出一條又一條的線。「我們要不要來玩彩虹蛼螺馬拉松？」好奇的兩兄弟問道：「什麼是馬拉松？」「嗯，就是很長很長的賽跑。」於是「第一屆媽媽盃彩虹蛼螺馬拉松比賽」就這樣開跑了！兩兄弟各自在沙灘上採集一隻自己中意的蛼螺，大喊「加油！加油！」為牠們打氣，時間一下子就過去了。順帶一提，最後的贏家是巧克力的蛼螺。

HOW TO

1 ＿ 觀察沙灘上的蝸螺，各自選擇一隻最有活動力或奔跑速度
（？）比較快的蝸螺。

2 ＿ 拿著自己挑選的蝸螺，在地上任意畫出起跑線，喊「出
發！」之後放在起跑線開始賽跑。

3 ＿ 到達終點線的蝸螺主人就是贏家！

★有的蝸螺迷失方向，往不同的方向前進，而有的則在原地
打轉。最後我們是以朝海水方向走得最遠的蝸螺來決定贏
家。

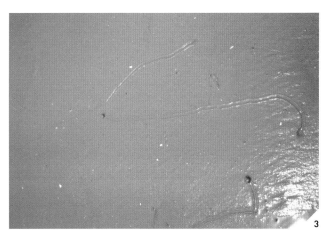

蝸螺馬拉松的啟示

TIP

兩兄弟年齡只相差一歲，彼此之間經常有較量的心理，不管做什麼，都會爭第一。不管去哪裡，他們最喜歡比賽看誰先跑到目的地。我經常對他們說：「重要的不是跑第一，而是不受傷，走得穩的人才是真正的第一。」蝸螺馬拉松也是同樣的道理。進行這個活動時，請告訴孩子：「重要的不是誰跑最快，即使速度緩慢，只要朝著（蝸螺瞄準的）海洋方向，努力不懈地前進，就是最帥氣的表現。」

PLAY 9

孩子的寶藏！
設計貝殼相框

海邊最常搜集的就是貝殼，並不是用來「做成項鍊送給女孩子」，而是享受採集的樂趣。孩子們每次都帶大把大把的貝殼回來，新奇的是，即使兩兄弟的貝殼都混在一起，巧克力還是有辦法從中分辨哪些是他採集到的。也許孩子們並不是隨意撿拾，而是自有一套挑選貝殼的條件吧。對大人來說只是不起眼的東西，看在孩子們眼裡卻像「寶藏」一樣，每次我幫他們保管覺得麻煩時，很想趁他們不注意時隨便丟在某處，但他們總是時不時就會想到要找貝殼來玩，於是只好細心保管。現在只要到海邊玩的時候，我會給他們一人一個小袋子來裝貝殼。將漂亮貝殼裝在塑膠袋裡，一起放上照片，做成塑膠相框，掛在露營帳篷外，帶回家以後，原封不動地放在板夾上。每當看見透明塑膠袋裡的貝殼，孩子們就會想起海邊的露營。「媽媽，妳還記得我撿貝殼的時候，把鞋子都弄濕了嗎？」這句話我聽了不下數十遍，每次聽到還是不禁會心一笑。

事前準備
清晰的照片、透明塑膠袋、漂亮的紙膠帶或牛皮紙膠帶、板夾
就地取材
漂亮的貝殼

1 — 在海邊收集漂亮的貝殼。

2 — 將貝殼放進透明塑膠袋。

3 — 在漂亮的標籤貼紙上，寫下採集貝殼的日期和地點等，貼在透明塑膠袋外面。

4 — 在貼好貼紙的透明塑膠袋中放入當時拍下的照片，封口之後夾在板夾上固定，做成掛飾。

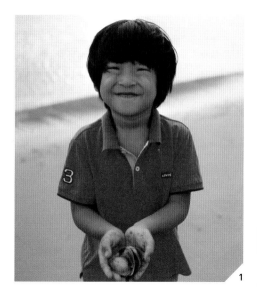

1

2

利用「魚乾」袋子製作相框　　　　TIP

魚乾空袋也很適合拿來製成貝殼相框。因為袋子上方已經穿好洞，可以掛在任何地方，只要加上黏土就行了。

1 在魚乾袋子鋪上超輕黏土（沒有的話用麵糰代替），均勻鋪平。

2 將拍立得相片對齊中央位置之後，壓入黏土中。

3 黏土稍微蓋過相片邊緣（防止相片脫落），其餘的黏土部分用貝殼裝飾。

4 等待充分乾燥。

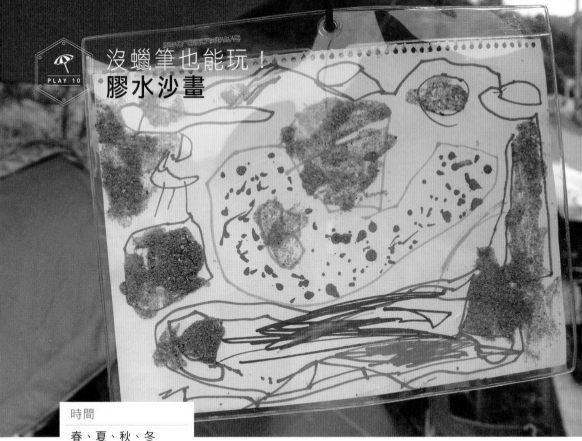

PLAY 10

沒蠟筆也能玩！
膠水沙畫

時間
春、夏、秋、冬
地點
有沙子的地方
材料
膠水和沙子
玩法
在塗鴉本上作畫

如果露營區靠近海邊，最先準備的東西就是玩沙工具。由於沙子遊戲可以刺激孩子的觸感，加上平常在家很少有機會接觸沙子，所以只要到海邊，我都會讓孩子們盡情玩沙。腳丫子陷入柔軟的沙地中，聚精會神玩著沙子的孩子們，模樣多麼可愛。他們有時會打造自己專屬的城堡，或挖出一個巨大的沙坑，把海水中漂浮的海帶等海藻類放進去，朝著我大喊：「媽媽，來吃海帶湯～」就算沒有帶工具也可以享受玩沙的樂趣。只要手邊有廢棄的塑膠杯或貝殼，就可以打造自己專屬的作品。用沙子作畫也是一種玩法，就像小學美術課學到的沙畫，方法十分簡單。在塗鴉本上畫好輪廓之後，用膠水塗滿，再撒上沙子，等到膠水乾燥之後，把多餘的沙子拍掉就完成了。對大人來說是不起眼的遊戲，但小孩非常開心，沒有蠟筆也可以用膠水作畫，孩子們會對這一點感到新奇。

事前準備
塗鴉本
就地取材
沙子

1— 用簽字筆或蠟筆等在塗鴉本上隨意畫畫。

2— 將畫好的輪廓想要用沙子填滿的部分，先用膠水塗滿。

3— 把沙子充分撒在步驟 2 的膠水上。

4— 膠水乾燥之後，拍掉多餘的沙子。最好花半天到一天的時間，等到徹底晾乾之後再去除多餘的沙子。

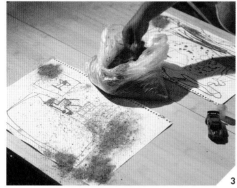

PLAY 11

露營家家酒
沙子蛋糕

時間
春、夏、秋

地點

沙坑遊戲區、

海邊等有沙子的地方

材料

沙子

玩法

製作蛋糕的遊戲

只要有沙子，孩子們就能玩上好幾個小時。撫摸沙子，蓋好城堡再打掉重建……，孩子們只要手裡有沙子，就像是造物者一樣，還可以開起派對。用沙子堆出圓圓的形狀，在上面放上果實，再插上巧克力顏色的樹葉，小石頭成了蛋糕上的裝飾糖果，小樹枝當作蠟燭，有時還會把泥巴當作巧克力醬塗上去。看著孩子們一步一步完成蛋糕，沙子的粗糙感完全不見了，眼前的作品就好像真的鮮奶油蛋糕一樣。製作沙子蛋糕的時候，不需要以大人的標準設限，最好放手讓孩子們隨心所欲製作。爸媽只要在身邊尋找可以當作蛋糕裝飾的小果實或漂亮樹葉，悄悄地把它們放在孩子們手邊就好了。等到孩子們完成蛋糕，媽媽再假裝吃得津津有味的樣子，孩子們一定會充滿成就感。

事前準備
沙子、小果實、樹葉、樹枝、免洗
碗或優格空杯

HOW TO

1__ 決定派對的主角。

2__ 派對蛋糕要做哪些裝飾（巧克力口味，還是小熊形狀），討
論決定好之後，從周遭的自然環境中搜集裝飾物。

3__ 用沙子堆出蛋糕形狀。

★在免洗碗或優格空杯中裝入濕泥土，緊緊按壓之後倒扣，
還可以製作雙層蛋糕。媽媽只在一旁給予提示，讓孩子們在
玩的過程中自然組合，給孩子們創造的機會！

4__ 利用步驟2搜集的物品來裝飾步驟3的沙子蛋糕。

5__ 然後插上樹枝就可以開始舉行派對。

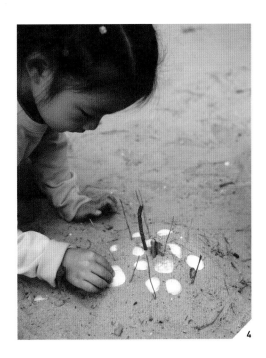

4

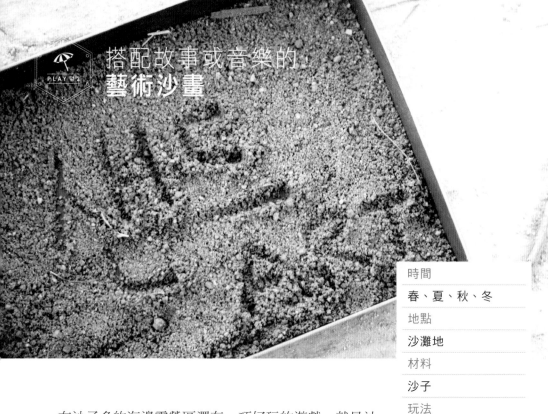

搭配故事或音樂的
藝術沙畫

PLAY 42

時間
春、夏、秋、冬
地點
沙灘地
材料
沙子
玩法
將沙子裝進箱子裡，
創作藝術畫作

在沙子多的海邊露營區還有一項好玩的遊戲，就是沙子藝術畫。沙畫通常是在箱子內裝設LED燈管，上面鋪上沙子，根據主題或音樂作畫。但是我們也可以簡單利用禮物空盒或聚苯乙烯塑料盒來代替，只要放入黑色圖畫紙，上面鋪上沙子，效果就像在燈箱上作畫一樣。兩兄弟之前參加過沙子藝術表演展和沙子遊戲體驗展，在遊戲開始之前，我問起過去看展覽的情景，還好兩兄弟記憶猶新，我告訴他們，有一種類似當時的沙子藝術畫遊戲，他們顯得躍躍欲試。

沙子藝術不只是用沙子作畫而已，還可以編故事或透過畫作來表現音樂，是一種綜合性藝術，因此也可以從孩子們平常喜歡的故事或動畫中，取其中一小段內容用畫作來表達，或是一邊哼著歌曲，加上音響效果來作畫，會更有趣。兩兄弟特別喜歡柴可夫斯基的「天鵝湖」，只要出現「噹～啦啦啦啦、噹、啦啦、啦啦、啦、啦啦啦啦啦～」的旋律，我就趁勢作畫給他們看，兩兄弟因此咯咯大笑。如果不習慣哼哼唱唱，也可以利用手機或戶外音響來播放音樂。

事前準備
禮物空盒或聚苯乙烯塑料盒、黑
色圖畫紙
就地取材
沙子、樹枝（最好是一字形的長
樹枝）

1 — 在禮物空盒或聚苯乙烯塑料盒中鋪上黑色圖畫紙，在紙上
灑滿沙子，到完全覆蓋圖畫紙為止。

★兩兄弟使用的是裝香腸的空盒，盒內已經貼有黑色包裝
紙，因此沒有另外鋪上黑色圖畫紙。

2 — 用手指或樹枝將步驟 1 的沙子鋪開攤平。

3 — 用樹枝在沙子上畫出想畫的圖案，並試著描述故事。

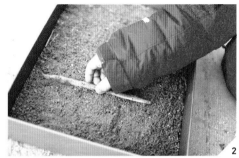

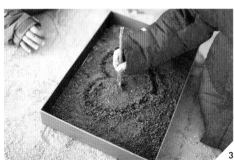

TIP

聚苯乙烯塑料盒的華麗變身！
過節時經常收到的冷藏食品禮盒，大多是使用
聚苯乙烯塑料盒來包裝，只要洗乾淨晾乾，就
可以在家玩沙子遊戲。因為防水材質，即使沙
子沾到水，也不會外漏。除此之外，也可以放
在陽台當作盆栽的容器底座。

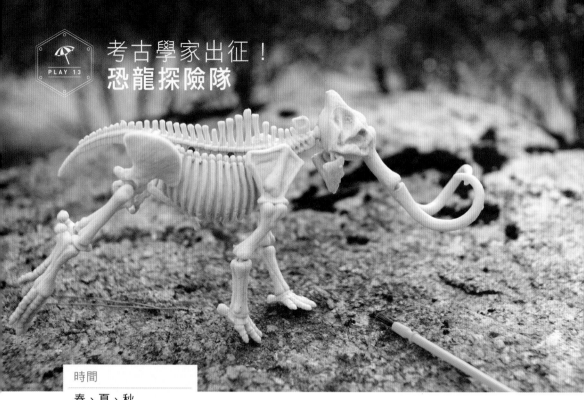

考古學家出征！
恐龍探險隊

時間

春、夏、秋

地點

有沙子的海邊或有沙子的露營區

材料

埋有恐龍模型拼圖的沙子

玩法

挖掘恐龍骨骸碎片，拼成完整恐龍

巧克力的未來志願經常隨著季節改變，最近他的志願是當個「恐龍科學家」。去年秋天我們去了一趟恐龍博物館和床足岩俊立公園，參觀恐龍化石遺跡，他對恐龍探險產生濃厚的興趣。我想著要怎麼樣滿足孩子們的願望，於是買了一套恐龍模型拼圖。玩法是利用噴霧器灑上水，再輕輕敲開泥土塊，就像挖掘長毛象化石的方式，找出埋藏的恐龍碎片，再組合拼出完整的模型。但是遊戲不是只有這樣而已，我把恐龍碎片放進黏土裡，帶到有沙坑的露營區，偷偷埋在離孩子們不遠的沙堆中，就像真的探險隊一樣展開遊戲。不只巧克力，牛奶也顯得很有興趣，拿著毛刷認真地四處尋找恐龍遺跡。遊戲開始經過30～40分鐘之後，連露營區的朋友們也加入了挖掘行動。最後大家齊心合力組裝出完整的恐龍模型，每個孩子的臉上露出滿滿的成就感。7歲和8歲的兩兄弟，真的以為這些埋在露營區的碎片是真正的恐龍遺跡，我還在煩惱著該什麼時候告訴他們真相（笑）。

事前準備
恐龍模型碎片或玩具、毛刷、放大
鏡
就地取材
沙堆

1 — 將恐龍模型碎片（石膏材質）或玩具放入黏土中，埋在附近的沙堆裡。

2 — 告訴孩子們步驟 1 的藏匿範圍。

　★但是不告訴孩子們藏了什麼東西。

3 — 讓孩子們使用鏟子挖掘沙堆，找出步驟 1 的恐龍模型。

4 — 找到恐龍模型之後，倒入一些水，或者敲開黏土塊。

5 — 看見黏土塊中的內容物之後，讓孩子想像一下，說說看裡面是什麼樣的恐龍或玩具。

　★如果發現脊椎骨的三角錐，試著透過對話引導孩子猜出「劍龍」的答案。

6 — 挖掘活動結束之後，將模型碎片組合起來，完成拼圖。

TIP

孩子們喜歡的尋寶遊戲
如果沒有恐龍拼圖模型，也可以把恐龍公仔藏在紅土或黏土中，再埋藏到沙堆裡，挖掘方法是一樣的。除了恐龍公仔之外，也可以藏孩子們平常喜歡的東西，例如女孩子喜歡的戒指或飾品，或男孩子喜歡的塑膠尪仔標等。如果再準備毛刷和放大鏡，孩子們就會覺得自己好像真的考古學家一樣，興致勃勃地參與挖掘活動。

城堡插旗
挖沙遊戲

時間

春、夏、秋、冬

地點

沙坑遊戲區

或有沙子的海邊

材料

沙子

玩法

徒手挖沙的遊戲

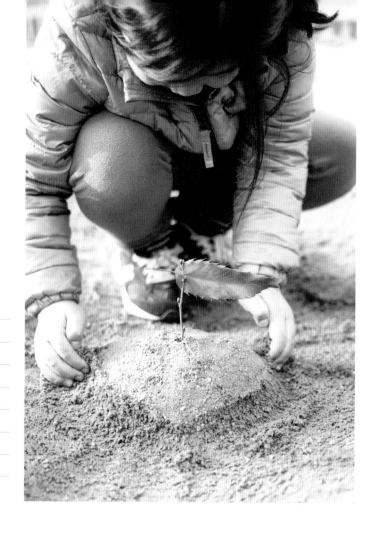

小時候大家應該都玩過挖沙遊戲。把沙子聚集起來做成城堡，之後在頂端插上旗幟，再小心翼翼一點一點地撥開沙子，最後把旗幟弄倒的人就輸了。縮著身體坐著，輕輕挖沙子，這種驚險心情真的很微妙！這個遊戲其實需要高度的腦力和專注力。挖沙遊戲對3、4歲的孩子來說也不會太難，只是這個年紀的孩子，一開始會太貪心，把沙子挖得太多，城堡很快就會坍方，所以開始之前先教導孩子該怎麼玩才會更有趣。另外，如果沙子太乾燥，也會容易倒塌，孩子因此失去興趣，最好使用稍微潮濕的沙子。或者在乾沙上面灑上一點水，讓沙子變得濕潤。

事前準備
沙子、樹枝（或可以插在沙城頂端的旗幟）、少許水

HOW TO

1 — 將沙子堆出城堡。

2 — 在城堡的頂端插上樹枝或可以當作旗幟的東西。

3 — 讓孩子按照順序輪流用兩手從旗幟的下方開始，把沙子往外挖出。

4 — 把旗幟弄倒的人就輸了。

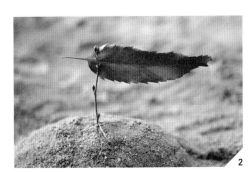

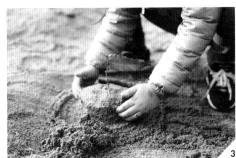

TIP

沙子遊戲的優點
沙子遊戲和玩水遊戲的優點是沙子和水都沒有固定的形體，因此可以任意塑造成各種形狀，有助於激發孩子們的創造力。而沙子遊戲可以邊玩邊修正形狀，即使一開始做得不好也沒有關係，可以重新再做一遍，也能幫助孩子們建立自信心。不僅如此，透過沙子創造和重建的過程還能夠消除壓力，有助於提高專注力。因此沙子可說是自然界中常見又好處多多的益智遊戲素材。

PART3

花草遊戲

PLAY 1

白屈菜指甲油遊戲

時間	
白屈菜開花的日子	
地點	
河邊、山中等背陽區的潮濕處	
材料	
白屈菜	
玩法	
利用折下後流出的汁液塗抹在指甲上，染成指甲油般的顏色。	

兩兄弟最記憶深刻的花草之一就是白屈菜。剛開始接觸露營的那年夏天，他們玩過用白屈菜塗指甲油的遊戲，那時他們年紀很小，我以為他們不會記得，但是從那之後，只要經過樹林或山中，他們看到白屈菜時，一定一眼就認出：「是白屈菜耶！」白屈菜是一種生長在山麓或路邊的二年生草本植物，開出的花很像白菜花。把稀稀疏疏長出柔軟白色毛絨的桔梗部分摘下來的話，就會流出黃色的汁液，很像初生嬰兒的糞便，因為和乳汁顏色相近，又叫「乳汁草」。如果把這種黃色液體塗抹在指甲上，就像黃色螢光筆一

樣，指甲會染上黃黃的顏色。我摘下幾株白屈菜，塗在兩兄弟的指甲上，他們好奇地想知道會不會褪色，不停來回搓揉著指甲。白屈菜的汁液屬於水性，只要碰到水馬上就能洗掉。其中要注意的是白屈菜的汁液含有毒性，絕對不能放入口中。如果露營時被蚊蟲叮咬，可以試試把白屈菜壓碎塗抹在被叮咬處，雖然會有強烈的灼熱感，但非常有效。

READY
就地取材
白屈菜

HOW TO
1＿ 摘下白屈菜的梗。
2＿ 將折口處流出的汁液塗抹在指甲上。

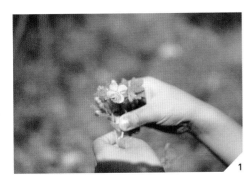

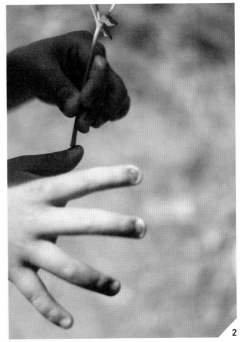

TIP
也可以塗塗看鳳仙花汁液
如果有鳳仙花，可以利用石頭將花和葉片搗碎之後，塗抹鳳仙花汁液。搗碎的過程中可以加入明礬或鹽巴，使汁液更容易上色。

PLAY 2

製作**精靈花冠**

將野花和草編織成花冠，是有女兒的媽媽們的浪漫情懷。遺憾的是我沒有女兒，沒有機會製作花冠，但在一次露營盛典中，我有機會參加體驗課程，動手製作花冠。這裡我所介紹的花冠製作方法，是參考當時體驗課程裡一位花藝師Analogue Jane所傳授的方法。一般最常使用白三葉草來製作花冠，但製作過程中需要採集相當大的數量，我覺得有些不妥，而Analogue Jane教導的方法，只需要使用幾株藤蔓植物，就能製作出樸實而柔和花冠，我覺得是很不錯的方法，而且只要稍加編織就能製作出很好的效果。過程只需要花10分鐘，就能夠戴上一整天。身邊朋友們看了我的作品都驚訝地說：「簡直就像皇冠耶」最重要的是很上相。製作花冠的那一天，正好是我們夫妻的結婚紀念日，我們帶著花冠拍下了紀念照，一舉兩得。如果打算幫孩子們拍全套的紀念照，讓他們穿上白色（雖然不耐髒，根本是露營區裡的禁忌顏色）洋裝或襯衫會非常漂亮。如果想給孩子們留下值得紀念的回憶照片，多花一點心思應該OK吧？

事前準備
白洋裝或白襯衫，透明膠帶
就地取材
藤蔓植物幾株

1 ＿ 摘取幾株藤蔓植物和花蕊。

　　★藤蔓植物在溪邊比山裡更容易取得。

2 ＿ 選擇其中最長的幾株藤蔓，測量孩子的頭
　　圍尺寸，製作成圓形。打結處作為花冠後
　　端，用透明膠帶纏繞綑緊。

3 ＿ 將剩下的樹莖（花蕊多的部分）纏繞在步
　　驟 2 的花冠上。

4 ＿ 讓孩子穿上白色襯衫或洋裝等漂亮衣服，
　　戴上剛完成的花冠。

5 ＿ 盡可能以大自然為背景，拍攝照片。

利用同樣方法製作花圈

也可以利用相同方法
製作室內裝飾小物花
圈。只是花圈需要使
用大量的藤蔓植物，
最好先在花店或商家
購買人造花圈，再加上一些藤蔓植物和花蕊裝
飾。人造花圈根據尺寸有不同價位。

TIP

如何在露營區拍攝漂亮的花冠照片
露營區的帳篷大多是花花綠綠的顏色，如果帶
著樸素的花冠拍照，很容易被背景掩蓋過去。
如果想要在露營區裡拍出漂亮的照片，可以試
著讓爸爸抱著孩子，往天空方向舉高，媽媽由
下往上以天空為背景拍攝。也可以讓孩子坐在
爸爸的肩上拍攝背影，這時叫孩子的名字，孩
子轉過頭來的瞬間照片，十分有意境。

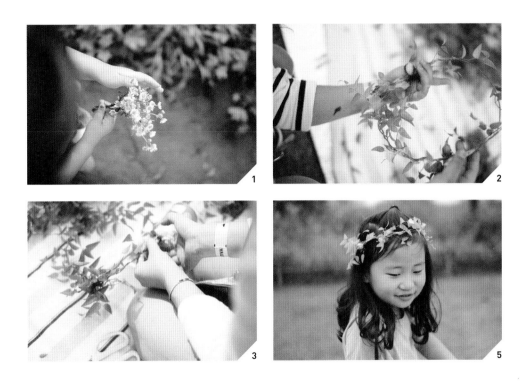

PLAY 3

製作
花草手鐲

時間
春、夏、初秋

地點
河邊、樹林裡

材料
葎草葉

玩法
摘下葎草葉，裝飾在
衣服或帽子上

將白三葉草手鐲戴在孩子的手腕上，白色厚實的花蕊和孩子胖嘟嘟的手非常適合。我們家兩兄弟雖然是男孩子，但只要發現白三葉草，都會要我幫他們製成手鐲戴上，這個手鐲可是自然界裡比樂高忍者系列更受孩子們歡迎的玩具。形狀像手指的葎草，是沿著路邊或水溝，荒原、水田埂生長的一種藤蔓植物，因為葉子長有倒刺，會勾住衣服，也會導致皮膚發癢，在露營地十分常見。如果看到這種葎草，可以摘下樹葉，像勳章一樣掛在胸前。摘下葉子之後，也可以觀察看看葉子正面和背面的不同，正面像一般葉子一樣平滑，背面則是粗糙的質感。正因為這種粗糙感，才能像魔術貼一樣黏在衣服上。將一片綠草葉子貼在孩子的胸前，因為怕它掉下來，走路都會變得小心翼翼呢。如果正好戴著帽子，也可以當作帽子的裝飾。兩兄弟只要一看見葎草，

一定會摘下葉子貼在身上到處溜搭。但是摘葎草葉時，殘餘的刺有可能會割傷手，務必提醒孩子們格外小心。

READY

就地取材
白三葉草、葎草葉

HOW TO

1 _ 小心摘下葎草葉，避免割傷手。

　　★請用指甲折斷葉脈，不要連根拔起。

2 _ 將葉子黏貼在衣服、帽子等想要裝飾的地方。

3 _ 白三葉草連莖整株摘下。

4 _ 將步驟3的三葉草像手鐲一樣纏繞在孩子的手腕上。

TIP

玩抖落葎草葉的遊戲
如果家中有2個以上的小孩，不妨試試「抖落葎草遊戲」，也十分有趣。將5～10片葎草葉黏在衣服上，接著放輕快的歌曲音樂，讓孩子們一邊舞動身體，一邊將身上的葎草葉抖掉，最先抖落所有葉子的人是贏家。

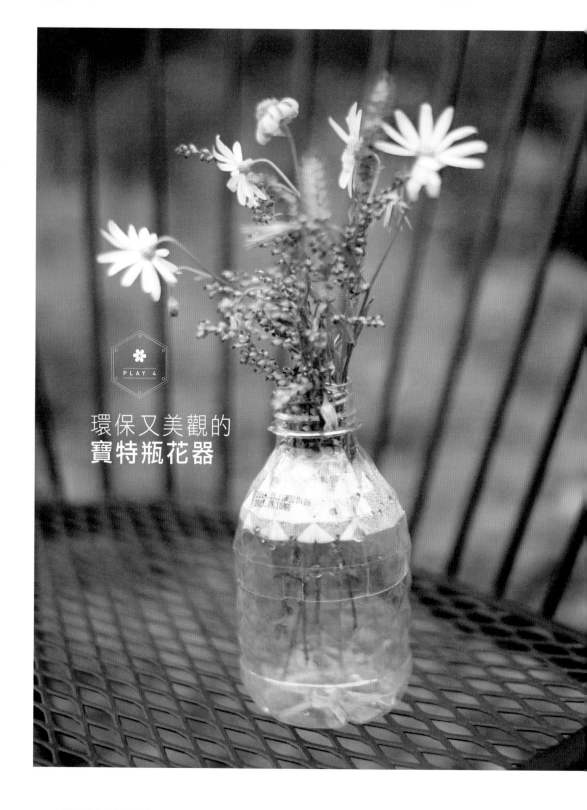

PLAY 4

環保又美觀的
寶特瓶花器

時間	
花開的季節	
地點	
露營區	
材料	
廢棄的寶特瓶和花	
玩法	
製作造型獨特的花瓶	

每到春、夏、秋季時，露營區周圍都開滿了花朵，看見這花花綠綠的色彩，心情也跟著蕩漾起來。春夏之際盛開的花朵，顏色十分鮮艷，給人刺激的視覺享受，而秋季沉穩內斂的花色，彷彿為日常奔波忙碌的人們帶來心靈上的慰藉。雖然故意摘花是不好的行為，但我偶爾因為花朵太漂亮而情不自禁摘下1、2朵。有時發現被風吹折落地的花莖，或被誰折斷散落地面的花蕊，我便會撿拾起來收藏。在花開的季節裡，前往露營的路上，我也會特地買有漂亮瓶子的飲料，把空瓶當作花器。像玻璃瓶裝果汁等飲料就是外觀十分漂亮的花器，也可以用礦泉水寶特瓶，只要稍加修剪，就能變身成為實用美觀的花瓶。

READY

事前準備
500ml 寶特瓶、剪刀、馬克杯等漂亮的杯子
就地取材
野生花草（連莖）

HOW TO

1＿ 利用剪刀將寶特瓶中間的瓶身部位剪下約 7cm，將上（瓶嘴）下段接合疊起。

這時用剪刀將上段的切緣稍微剪開一些，就能輕易嵌進下段瓶身內。

★剪寶特瓶請由大人來完成。

2＿ 將步驟 1 的瓶子內倒入一些水。

3＿ 將瓶子放入漂亮的杯子裡。

★沒有杯子也可以省略。

4＿ 將花整理好，放入杯子中。

★盡可能撿拾已經掉落的花莖，只採集需要的數量。

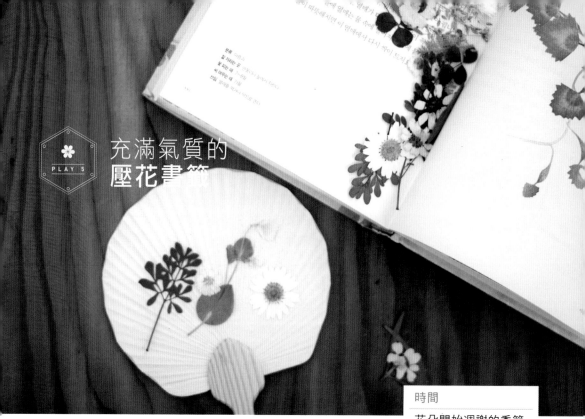

充滿氣質的
壓花書籤

時間
花朵開始凋謝的季節
地點
花朵凋落的地方
材料
凋落的花葉
玩法
撿拾花葉放入書頁壓扁，乾燥製成書籤

在某個大波斯菊凋落的秋季，看著凋謝的花蕊覺得可惜，我和孩子們撿拾掉落的花瓣放進箱子裡，在它們枯萎之前，再移入厚重的書頁中。孩子們問我為什麼這麼做，我說「因為想要把花葉永遠收藏起來。」過了一段時間之後，當季節轉換時，我讓他們翻開書頁。看著書頁中的花蕊原封不動地成為了乾燥花，孩子們想起上一季自己動手撿來的花葉，感到相當開心。這種利用乾燥花做成的成品，又叫「壓花」。不只是花蕊，也可以將葉片充分乾燥之後，變成手工信紙。也可以把徹底乾燥的花葉和落葉等，貼在塗鴉本上，製作成壓花畫。到了夏天，還可以在平坦的扇子上，用乾燥壓花裝飾，也可以隨手將壓花貼在寫好的信上做裝飾。如果說和孩子們一同撿拾花葉，把花朵的名字和當下孩子們臉上的表情、說過的話，一一寫在信紙上，再把信真的寄回家裡，應該能享受到和孩子們引頸期盼郵件到來的樂趣吧？把收到的

信讀給孩子聽，好好保存，等孩子們大一點的時候再拿出來讓他們自己讀，我想像著到時他們臉上會有什麼樣的逗趣表情（笑）。

`READY`

事前準備
厚重的書、扇子、信紙、口紅膠
就地取材
凋落的花蕊和樹葉

`HOW TO`

1 — 從凋落的花中撿拾完整無缺的花朵。

2 — 盡可能保持花葉的原本形狀，將其夾入厚重書頁中。

3 — 等待一段時間，待花葉乾燥之後取出。

4 — 將扇子、信紙或便條紙等塗上口紅膠，貼上步驟3的乾燥花葉（使用膠水的話，可能會浸濕花葉，最好使用口紅膠）。

3

4

▲TIP

製作美麗壓花的訣竅

如果希望製出漂亮又乾淨的壓花，需要準備幾樣工具和技巧。首先準備吸水力強的厚馬糞紙或牛皮紙，放在大板子上鋪平，將落葉和花蕊整齊鋪在上面。花葉之間最好保留一些間隔，不要鋪得太密集。接著鋪上一張馬糞紙，再鋪上一層花葉。就這樣疊上好幾層之後，整個夾進厚重的書頁中，等待4～5天的時間，充分乾燥之後，再用美勞用鑷子小心夾起，移到想要放置的地方。保存壓花時，利用報紙或將食品包裡會附上的乾燥劑一同存放，可以長久保存。

樹林尋寶遊戲
同形狀的葉子&石頭

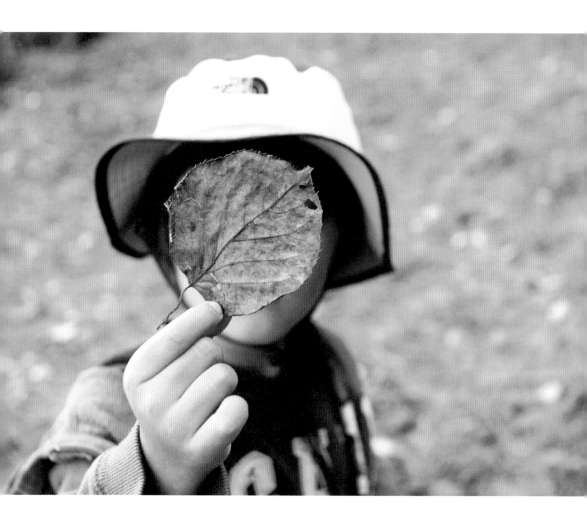

時間	**春、夏、秋、冬**
地點	**綠草多的地區**
材料	**形狀圖卡**
玩法	**尋找和圖卡形狀相近的樹葉和石頭**

樹林中藏有三角形、正方形、圓形、星形等形狀，藏在小石頭裡或樹木當中，不妨試著和孩子們一起在樹林中尋找這些的形狀吧。這樣一來，孩子也會在不知不覺中輕鬆記下圖形的概念。這個遊戲是樹林體驗遊戲，任何人都可以輕鬆上手，綠蔭茂密的春天或夏天最為適合。遊戲開始之前，先在紙上畫出圓形、三角形、正方形、星形、扇形、五角形、心形等做成形狀圖卡（孩子們自己也可以做得很好，請協助他們完成），拿著圖卡尋找形狀相近的樹葉或石頭。名義上是尋寶遊戲，因為孩子們需要仔細觀察樹林，過程中能夠提高觀察力，也能體驗發現大自然新奇之物的樂趣。孩子們也能藉此體認到，乍看之下長得一模一樣的樹葉，原來藏有各式各樣的形狀。尋寶遊戲開始之後，牛奶最先發現的是心形樹葉，他天真爛漫地搖晃著手上的心形樹葉問我：「媽，這是什麼樹的葉子啊？」瞬間我感到背脊一陣發涼，冒出冷汗。我以為孩子只知道要找出樹葉，完全沒料到居然還想到要問植物名字。手邊又沒有書可以查找資料，這時我想著：「別慌，用手機查一查不就好了？」我打「心形樹葉」「圓形樹葉」的字眼搜尋，但還是很難查到什麼答案，於是我想到植物圖鑑APP。安卓系統裡有韓國國立植物園推出的「身邊植物大百科」APP，ios系統則有「Leafsnap」APP可以利用。尤其Leafsnap APP只要掃瞄植物的葉子，就會出現植物的資料，非常容易查找。比較可惜的是，由於這是外國開發的APP，以外國樹種為主。而植物園的APP雖然沒有掃描功能，但是可以按照野生植物的季節性查詢，在樹林或山中能夠派上用場。對了，進入樹林時，不要忘記穿上薄長袖衣服，避免被樹枝劃傷，並防止被蚊蟲叮咬。

READY

事前準備
製作形狀圖卡

HOW TO

1 — 在卡片上畫出各種形狀，拿著圖卡尋找相似的樹葉或石頭。

2 — 將樹葉排列出來，比較形狀的差異，想像它們會結出怎樣的果實，屬於哪種植物。

3 — 利用手機APP，找出植物的名稱，為孩子說明它們是什麼樣的植物。如果是數名孩子們一起參與遊戲，讓他們每人選擇1張圖卡，負責找出形狀類似的樹葉或石頭。

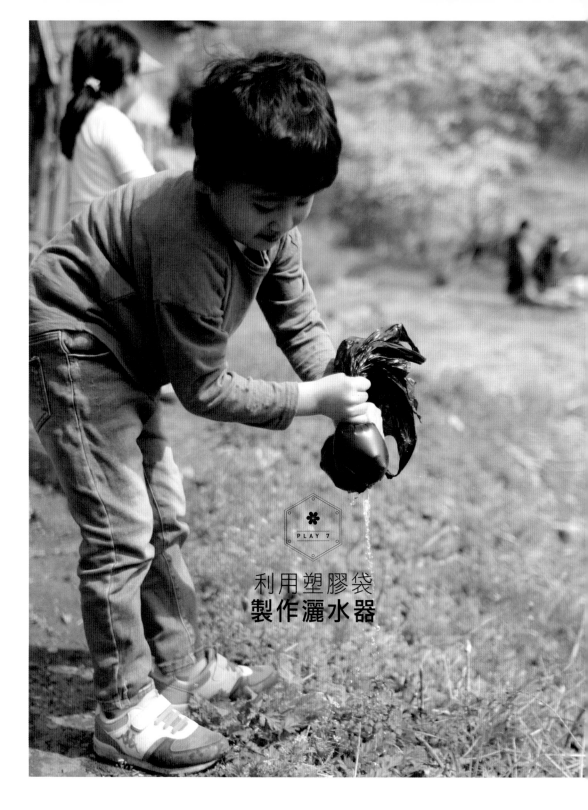

PLAY 7

利用塑膠袋
製作灑水器

時間
早晨
地點
露營區的草地
材料
塑膠袋
玩法
製作成灑水器，
為花草澆水

牛奶6歲那年，我們有一次去露營。早晨頂著一頭蓬頭亂髮起床的牛奶，走到帳篷外對我說：「媽媽，我想給花草們澆水，它們一定很渴，像我一樣。」被吟唱詩人般的童言童語打動而感到慰藉的我，覺得這就是育兒生活帶來的樂趣之一。自己很口渴，所以覺得花草也很渴，大概也只有在孩提時期才會有這般心思了。我倒了一杯水給他，喝光之後，要我再裝一些水讓他為花澆水。我把水倒進空杯裡，這時牛奶說：「媽媽，我想幫花澆水，但不是用杯子，我想用灑水器澆水！」露營區裡哪有什麼灑水器，我苦惱了一下，想到了小時候玩過的「塑膠袋灑水器」。把水滿滿倒進塑膠袋裡，把袋子撐得鼓鼓的，只要用尖銳的東西（如果沒有牙籤，使用小樹枝的尖頭）把底部戳出幾個小洞，水就會像水龍頭一樣「咻～」噴灑出來。孩子相當興奮，「媽，花草也好開心喔！感覺好清涼，媽媽，這個是怎麼做的？」這樣一個「塑膠袋灑水器」就能讓孩子在晨間玩得不亦樂乎。若露營區位在海邊，有很多沙土灰塵，利用塑膠袋灑水器隨時在帳篷周圍灑水的話，還能減少沙塵飛揚。這個遊戲既能帶來樂趣又具有實用性，讓孩子負責在營區四周跑腿灑水，維護帳篷清潔。

READY

事前準備
有提手的塑膠袋，牙籤或尖銳的樹枝、水

HOW TO

1 ― 將有提手的塑膠袋裡面裝滿水，讓塑膠袋鼓脹起來。

2 ― 站在想要灑水的地方。利用牙籤等尖銳物，在塑膠袋底部戳洞。

3 ― 就利用這個來盡情澆花、灑水吧。

自然界朋友
記名遊戲

時間	
春、夏、秋、冬	
地點	
露營區、樹林、	
山、河邊	
材料	
偶然遇見的昆蟲、果實	
玩法	
觀察萬物，認識名字	

大自然的露營區提供了許多和自然界朋友偶遇的機會。有時大清早起床，走出帳篷準備梳洗時，驚動了青蛙，呱呱呱地跳進草叢裡藏身。有時沿著溪谷走下坡，會發現蛇莓（一種紅莓果）探出頭來，彷彿提醒人們：「我在這裡！」起初這樣的偶遇讓人不怎麼愉快，甚至覺得有點煩人。但就像「仔細看才美麗」的詩句，用心觀察才能體會神奇之處，這些偶遇逐漸成為一種樂趣。第一次看到的野花，會好奇它的名字，看見昆蟲，會想要確認它是不是我所記得的那種昆蟲。孩子們也是一樣，一開始他們把所有蟲類都叫作「昆蟲」，但不知從何時開始會問我：「媽媽，這個叫什麼名字？」或者露營時，從其他孩子們那裡學到的生物名稱，會來教我認識昆蟲。不妨在露營時和孩子們對著花、樹和昆蟲打聲招呼說：「你叫什麼名字呢？」不是要他們記住名稱，而是藉由打招呼的舉動，讓孩子們提高對大自然的關心和觀察力，也讓他們對自然界的萬物存有一份尊敬之心。自然界中顏色鮮豔的漂亮生物，可能含有毒性，不可以隨便觸碰，這點務必提醒孩子們要特別注意！

HOW TO

1 — 在露營區或樹林中穿梭走動，如果遇見生物或第一次見到的
植物，仔細加以觀察。

2 — 利用圖鑑或類似的 APP 手機應用程式找出名稱。

3 — 記下生物特徵之後繪圖，或寫下名稱。

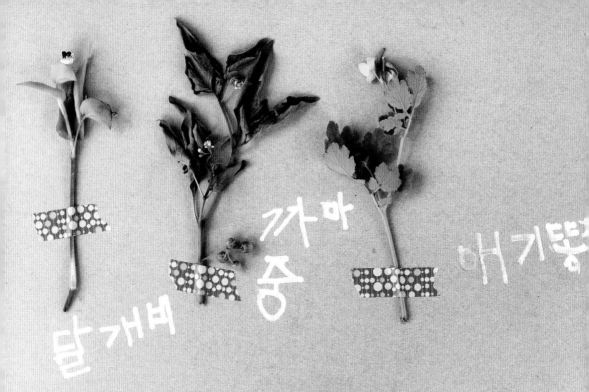

製作專屬的
植物圖鑑

PLAY 9

在都市長大的我，不太知道植物的名字。如果發現漂亮的花，但根本不知道它的名字，不免感到有點鬱悶。自從開始露營之後，我覺得起碼要記得常見的花草名稱，於是我和孩子們一起動手製作植物圖鑑。我們把平時感興趣的花朵搜集過來，貼在素描本上，一起翻閱植物圖鑑百科查找，或是上網搜尋，並紀錄下來植物名稱。原本還想寫下特徵和長度等資訊，但其實是我這個做媽的太貪心了。如果植物圖鑑搞得太複雜，可能會讓孩子們覺得像在寫作業一樣，所以最好盡量保持簡單明瞭。而為了保護大自然，最好選擇背陽處或即將凋謝的植物，只採集需要的量就好。

在乾燥之前，將花草用絕緣膠帶貼在素描本上，在下方寫下植物的名稱。在記下名字的過程中，牛奶對植物有了更多的了解，回到家之後還主動翻閱自然圖鑑，把我們製作成圖鑑的植物再仔細確認一番。自製圖鑑中的植物乾燥之後變成了壓花，神奇的是，透過這種方式記下植物名稱的孩子們，至今仍然記憶猶新。如果孩子已經上了小學，製作植物圖鑑時，可以附加寫上花瓣有幾片、雄蕊的樣子等簡單特徵，就成為世上獨一無二的專屬自製植物圖鑑了。

READY

事前準備
素描本或剪貼簿、絕緣膠帶、剪刀、鉛筆
就地取材
各種花葉

HOW TO

1 ＿ 和孩子們一起採集露營區周圍常見的花或植物。

2 ＿ 用絕緣膠帶將花莖貼在素描本上固定。

3 ＿ 告訴孩子們素描本上的植物名稱，讓他們寫下來。

4 ＿ 用相機或手機拍下每一頁的花草，整理之後成為有用的資料。

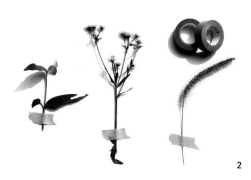

2

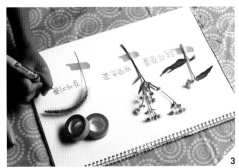

3

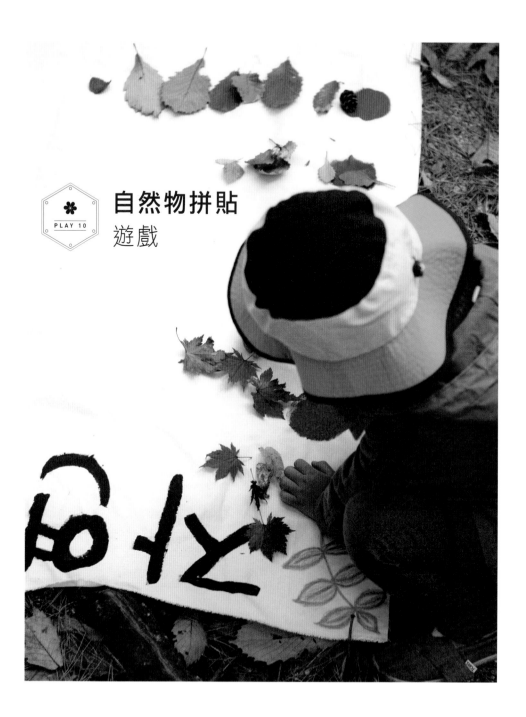

自然物拼貼
遊戲

我常常覺得顏色更迭是季節開始變化的前哨。斑斕嫩綠的春夏季令人愉悅，但我更喜歡褪色般懷舊色彩的秋季大地。沒有什麼特別突出，在一片和諧中同步凋謝的感覺，總能帶給我一種莫名的感動。如果想知道各個季節的顏色，可以試著搜集自然物。一片秋天的楓葉，根據轉紅的程度不同，會呈現紅、黃、綠、藍等各種色調。這個自然物拼貼遊戲是兩兄弟在幼兒園曾經玩過的樹林體驗遊戲，這次父母也一同參與。兩兄弟因為玩過「尋找秋色遊戲」（參考198頁），玩起來顯得更加起勁。和同學們、家長們一起參與的遊戲，讓人產生好勝心，兩兄弟很努力地採集材料。自然物拼貼遊戲讓人對大自然的顏色產生視覺刺激，也對當季的樹林和山野有更生動的感受，這個遊戲以團體分組的方式進行會很有趣。

READY

事前準備
適合拼貼畫的大型畫布或紙張
（或廢棄的紙箱）、水彩或蠟筆
（只要能代表顏色的材料皆可）
就地取材
有顏色的樹葉、果實等自然物

HOW TO

1 — 在大型畫布或紙上用水彩或蠟筆畫出幾條不同顏色的直線。
如果沒有可以塗色的材料，也可以放上有顏色的東西（紅色
杯子、黃色柳丁、黃色的線等）代替。

2 — 以剪刀石頭布決定每組要尋找的顏色。

3 — 觀察四周，按照分配到的顏色尋找自然物，帶回來一一排列
在該色線的旁邊。

4 — 色線旁邊排列最多自然物的小組是贏家。

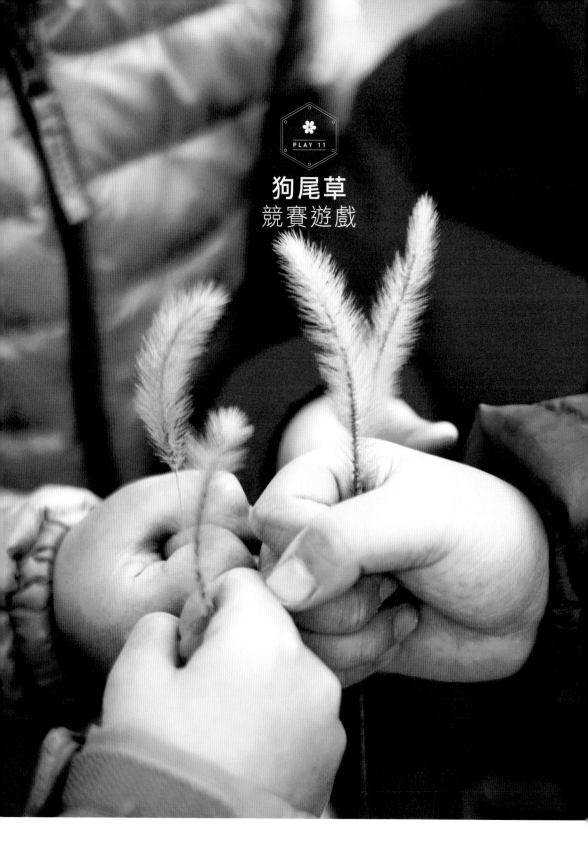

PLAY 11

狗尾草
競賽遊戲

狗尾草是很常見的草類植物之一，在原野、路邊、農田旁經常可以看到這種一年生的草本植物。狗尾草的名字是因為夏季冒出的穗子就像狗尾巴一樣，於是有了這樣的名稱。兩兄弟還小的時候，把狗尾草稱作「癢癢」，當時他們的肌肉還不發達，不會玩狗尾草遊戲，我會拿著狗尾草輕輕拂過他們的手背或臉頰，說「癢你喔～」給他們搔癢，即使到現在，他們發現狗尾草時，還會開心笑著說：「媽，是癢癢耶！」利用狗尾草可以玩「狗尾草競賽遊戲」，方法非常簡單。用手握住狗尾草，反覆將手稍微握緊，再稍微鬆開，狗尾草就會往上冒出一點，又往下縮進去一點。喊出「開始！」之後，透過快速收放手指，最先把狗尾草往上頂到拳頭外的人就是贏家。如果想把狗尾草往上移動，只要從小指頭反向往上逐步握緊拳頭，而如果想讓狗尾草向拳頭內往下移動，只要將狗尾草豎直握住即可囉。

READY

事前準備
狗尾草

HOW TO

1 — 按照遊戲人數，採摘適量的狗尾草。

2 — 將狗尾草藏在手裡，聽到「開始」的口號之後，反覆輕輕將拳頭握緊再鬆開（一開一合），讓狗尾草往上移動，如果掉落地上則淘汰。

3 — 狗尾草最先冒出拳頭外的人是贏家。

TIP

狗尾草賽跑遊戲
將狗尾草放在地上，用手指像搔癢一樣壓一下尾端，讓狗尾草往前彈出去一點。可以好幾名孩子一起玩，每個人前面各放一根狗尾草進行比賽。從出發點開始，看誰最認真幫狗尾草搔癢，最先到達終點線的人就贏了！

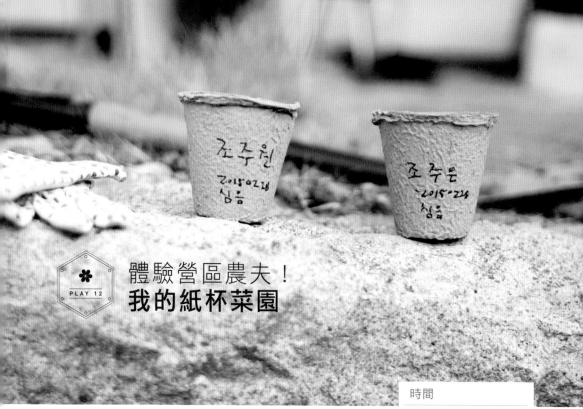

體驗營區農夫！
我的紙杯菜園

PLAY 12

時間	
溫暖的春日	
地點	
露營區周遭田地或原野	
材料	
種子和紙杯等	
玩法	
將種子埋在土壤中，	
體驗耕作樂趣	

我每天腳踩著柏油路，吃著速食，但內心時常嚮往田野農園。最近有不少人會在自家耕種小菜園，多少實現一些都市農夫的夢想。今年春初，我和兩兄弟也體驗了農夫之樂。雖然不是什麼大規模的耕作，只是在露營的路途中，買了萵苣種子和小型紙製花盆，嘗試自己埋種子來種看看。原本是想種番茄或草莓等可以結出果實的植物，但考慮從播種到收穫需要花費很長的時間，於是最後選擇了快速發芽也快速收成的萵苣。萵苣種子從播種到冒芽只需要十天的時間，很適合讓孩子們觀察，等到60天左右就能收割，短期內就能體驗收割的樂趣。只要採集露營區四周的土壤（最理想的是從田野、菜園，或適合植物生長的地方採集土壤），放進杯子裡，埋下種子再覆上土壤掩蓋，灑上一些水就完成了。由於過程相當簡單，3歲以上的孩子就能跟著大人動手做，孩子們特別喜歡埋種子。最近在大創等賣場有販售紙杯中裝有種子和土壤的組合商品，讓人在家也能輕鬆體驗農夫樂。

事前準備
想要耕種的種子、紙杯或小花盆、鏟子、手套
就地取材
土壤、水

1 _ 在紙杯上寫下播種的日期和種子名稱。

★ 如果寫上發芽期或收成期會讓觀察過程
更加有趣。

2 _ 觀察露營區四周，戴上手套用鏟子在植物
生長的地方採集土壤，裝入紙杯中，約
1/2 滿。

3 _ 接著將水倒入紙杯中，直到土壤濕潤。

4 _ 將種子埋入紙杯的濕土中，再另外鏟起一
些土壤覆蓋上去。

5 _ 確認種子的發芽溫度和培育溫度，提供適
合的栽種條件。

1

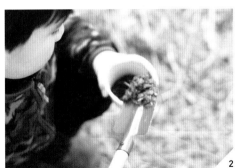

2

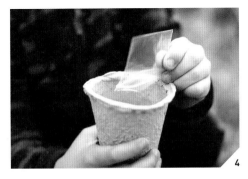

4

> **TIP**
>
> 萵苣的栽種環境
> 萵苣的發芽溫度在18～20℃，培育溫度大約
> 在15～20℃左右， 3～4月播種之後，經過7
> ～10天會開始發芽，60天之後就可以收割。
> 只要提供適合的栽種條件，萵苣一年四季都能
> 夠種植生長。

幽靜的音樂陪襯下，掏著耳朵，
躺在搖曳的吊床裡，翻著書頁，
聞著炊飯的香氣，欣賞日落時分的晚霞。
偶爾拾起落葉，做個樸實的皇冠，
觀察親手妝點的魚缸裡悠游的魚兒，
散步時撿拾果實作畫，在森林裡開起畫展。

為孩子們留住稍縱即逝的寶貴時光，
每分每秒盡情享受美好的季節，
就是露營之樂。

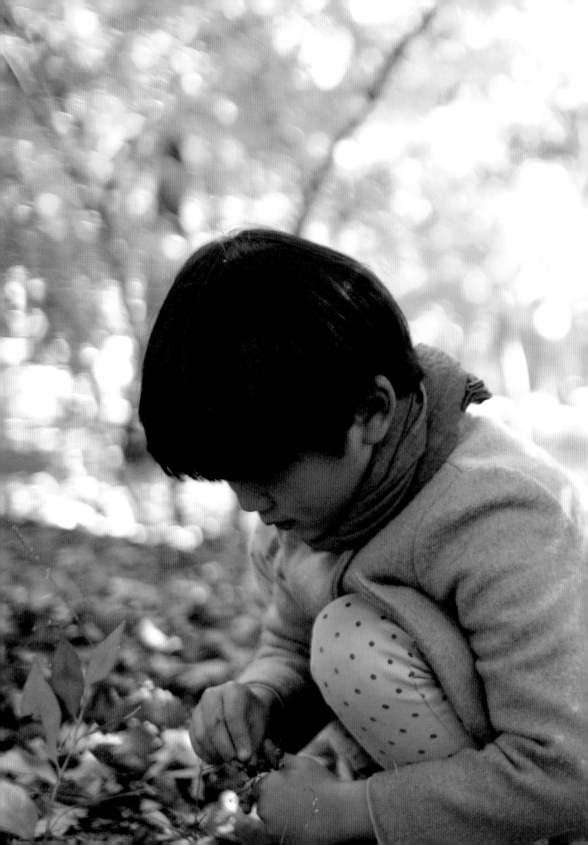

PART4

樹林遊戲

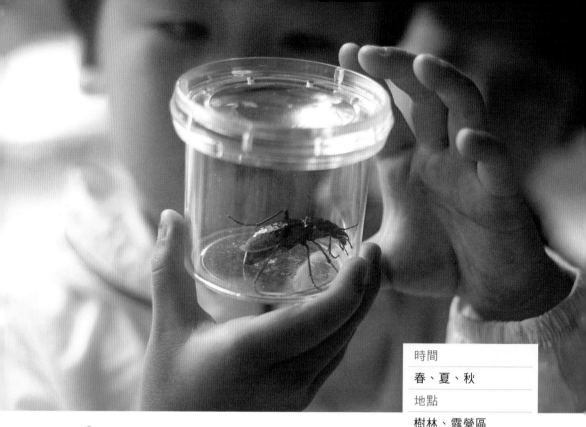

時間
春、夏、秋
地點
樹林、露營區
材料
昆蟲
玩法
採集昆蟲進行觀察，
結束之後放生 |

PLAY 1

觀察**昆蟲**

露營區裡有數不清的昆蟲，最常見的有蚱蜢、蟋蟀和螳螂等，有時也能見到鍬形蟲。兩兄弟喜歡的獨角仙屬於夜行性昆蟲，白天不容易見到。獨角仙會食用櫟樹或枹櫟等樹種的樹液來生存，因此想要觀察獨角仙的話，可以在夜間留意櫟樹和枹櫟（兩兄弟雖然喜愛大自然，但不是那麼喜歡昆蟲和蟲子，所以抓獨角仙這件事是心有餘而力不足）。像蜻蜓這種到處飛的昆蟲，必須抓起來進行觀察，很奇妙的是，每次露營時牠們經常會自己靠過來，停在衣服上。當蜻蜓第一次停靠在巧克力手臂上的時候，我永遠忘不了他臉上的表情。他怕一講話或一呼吸就會讓蜻蜓飛走，於是不敢出聲說話，而露出一種「媽，妳快看！」的滑稽表情。孩子們對那次經驗印象十分深刻，總是時常提起當時的情景。

事前準備
蜻蜓捕網或採集道具、觀察器
就地取材
泥土、綠草等

1 — 在觀察器裡放進泥土和綠草等，布置成像樹林一樣的環境。

2 — 使用採集道具捕捉昆蟲。

3 — 將步驟 2 抓到的昆蟲放入觀察器中，進行觀察。

4 — 觀察結束之後，回到採集地點放生。

2

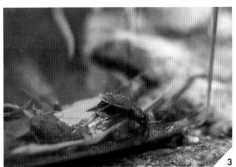

3

TIP

昆蟲觀察要領

採集昆蟲來觀察時，盡可能不要傷害到昆蟲，最好放進觀察器裡進行觀察。因為如果抓著昆蟲的腳或翅膀觀察，可能會把它們弄斷，也可能被昆蟲咬傷，而如果不進行採集，想要仔細觀察昆蟲也不是那麼容易。在自然觀察工具中，腹部觀察鏡是十分實用的工具，可以仔細觀察腹部和背部等部位。我尤其建議利用腹部觀察鏡看看松毛蟲，在放大鏡下的松毛蟲一定會令你大吃一驚。

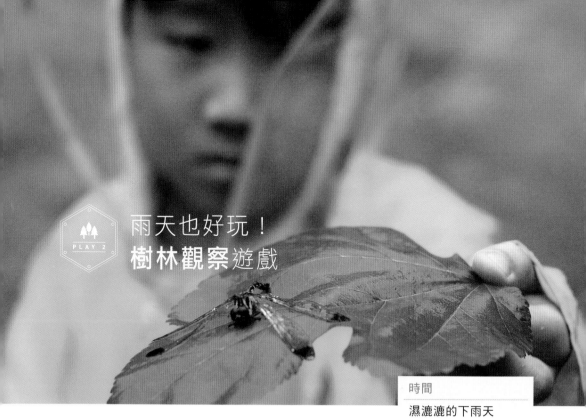

雨天也好玩！
樹林觀察遊戲
PLAY 2

時間
濕漉漉的下雨天
地點
樹林
材料
雨
玩法
隨著雨水
觀察樹林生態

樹林隨著季節、清晨和夜晚、晴天和雨天而呈現不同的面貌。通常人們覺得綠蔭茂盛的夏天才適合樹林體驗，但其實大部分的樹林專家不約而同地認為，任何時候都適合觀察樹林，因為隨著天氣和時間不同，可以觀察到樹林的不同面貌，給人的感動也各異。清晨的樹林適合觀察早起捉蟲吃的鳥類，晴天很容易遇見在樹木花叢間飛舞的蝴蝶和蜜蜂，雨天則適合觀察蚯蚓、青蛙等生物（包括不速之客的蛇類⋯⋯）。因此每當天空飄起細雨的日子，我就會讓孩子們穿上雨衣，一起到樹林裡探險。雨天的泥土很濕滑，我會讓他們穿上防滑雨靴，並選擇不會擋住視線的雨衣。如果因為擔心被雨淋濕，而放棄體驗雨中樹林的話，真的會錯過許多新奇有趣的事物。所以我覺得就算全身被淋成落湯雞，仍然值得一試，最糟糕的情況就是感冒而已，但一瞬間的奇特經驗，和所見所聞之物，會長久停留在孩子們的腦海中。

事前準備
雨衣、雨靴、透明傘、觀察器
就地取材
南瓜葉、芋頭葉、梧桐葉

1— 穿上雨衣和雨靴前往樹林。如果孩子不喜歡穿雨衣，也可以
讓他們撐透明雨傘，清楚觀察天空和四周。

2— 如果發現南瓜葉、芋頭葉或梧桐葉等又大又寬的葉子，可以
摘下一株（盡量選擇枯萎的葉子）玩打傘遊戲。

3— 如果發現積了雨水的水坑或水溝，可以穿著雨靴噗通、噗通
踏進去。

4— 如果幾個孩子一起行動，可以在雨水流入地面的水渠撿起石
頭擋住，玩「建堤防」遊戲。或者利用寶特瓶盛接雨水，製
作測量雨量的「雨量計」。

製作雨量計
事前準備 寶特瓶、刀子
遊戲方法
1 用刀子從寶特瓶的瓶嘴處切開。
2 將切下的寶特瓶上下倒放，緊緊插入剩餘的寶特瓶內。
3 將寶特瓶放在雨水多的地方。
4 雨停之後，測量看看累積的雨量有多少。

繩子火車，
和孩子在樹林漫步

時間
春、夏、秋
地點
樹林
材料
樹枝
玩法
握著樹枝，
在林間漫步的遊戲

如果想和剛學會走路的孩子一起體驗樹林樂趣的話，最理想的就是散步了。可以手牽著手散步，也可以撿起一根長樹枝，各握著樹枝的一端，在林間緩緩散步，或者用繩子代替。「鏗鏘鏗鏘～火車開進樹林囉～」一邊哼著自編的歌曲，孩子會覺得很有趣。如果爸媽同行，為了安全起見，由媽媽握住樹枝前端走在前面，孩子走在中間，爸爸走在最後面。當孩子漸漸產生信心，可以試著調換位置。如果孩子容易有分離焦慮，可以使用較短的樹枝，靠近爸媽行走，等到孩子產生了興趣，再換成稍微長一點的樹枝，漸漸拉開彼此的間距。這個遊戲的目的是藉由散步讓孩子們欣賞大自然，並分享自己的感受。途中發現花朵的話，就觀察花蕊的顏色和花瓣的數量，如果遇見正在蠕動的蟲子和休憩中的昆蟲，不妨放慢腳步，靜心等待孩子們去發掘。如果散步在平坦有大樹的樹林，可以大聲喊出：「樹木呀，我愛你～」並擁抱樹木，也可以躲在樹幹後面玩捉迷藏遊戲。幾次的樹林漫步之後，你會發現孩子們更懂得享受樹林之樂。

事前準備
長袖衣服、放大鏡、無線電
對講機等
就地取材
長樹枝

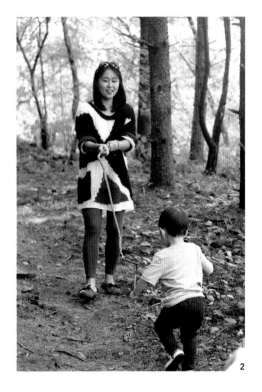

HOW TO

1 — 拾取長度 1m 以上的樹枝。

★選擇平滑無刺的樹枝。

2 — 媽媽握住樹枝最前端，孩子握住中間部分，爸爸握住尾端行走。

3 — 一邊唱著〈火車快飛〉等和火車有關的兒歌，一邊緩慢地在樹林間散步。

TIP

準備無線電對講機，玩指令遊戲

在樹林漫步時，如果發現巨大的樹葉，可以在樹葉上穿2個像眼睛一樣的洞，戴上當作面具。或是看見像刺槐這種莖上掛著許多葉片的樹葉，可以一人摘一片玩剪刀石頭布，輸了就拔掉一片葉子，看誰的樹葉最先被拔光。如果孩子到了5、6歲的年紀，還可以利用無線電對講機玩與眾不同的遊戲。負責下指令的爸媽躲在大樹後面，對孩子前進的方向和任務給予指示，譬如說，「往左走2步，躲在右邊的樹叢裡」或「猜猜看10點鐘方向的花是什麼顏色」等。孩子在執行任務的過程中，能夠獲得樹林探險的樂趣和成就感。或者角色對調，讓孩子先進入樹林，向爸媽回報林中小徑的情況（地面或原木等資訊），將天氣狀態、樹木或花朵的樣子等說明給爸媽聽。牛奶使用的對講機通訊範圍只有30m，而如果孩子是幼稚園或小學低年級年紀，務必保持在爸媽視線可及的範圍內移動，萬一光顧著玩對講機，有可能走太遠而導致迷路。

PLAY 4

當個樹林醫生
聆聽樹林脈搏

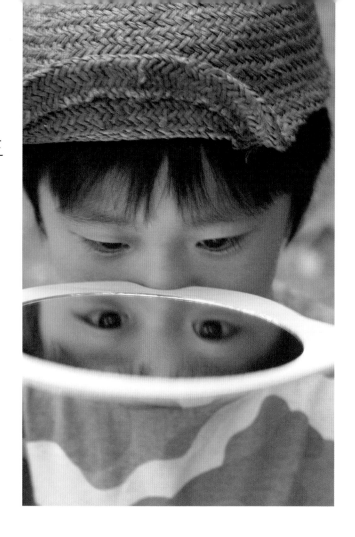

時間

春、夏、秋、冬

地點

樹林

材料

鏡子、聽診器等

玩法

手持鏡子和聽診器，
在樹林間漫步

工欲善其事，必先利其器，做好一件事，準備工作非常重要。對樹林一知半解的我來說，最重視的是裝備，正確來說就是教具。如果有教具，也會讓孩子因為對教具的好奇心而集中注意力在遊戲上。剛開始接觸露營區的樹林遊戲時，我買了幾種教具，其中最受兩兄弟歡迎的是「鏡子」和「聽診器」。尤其是聽診器，我原本以為那是只有醫生才會使用的東西，但兩兄弟說樹林遊戲一定要有聽診器，我當時還相當納悶。有了聽診器就可以玩「聆聽樹木脈搏」遊戲。所謂的樹木脈搏，是指滲透壓產生的聲音。可以將滲透壓的原理解釋給孩子們聽，讓他們了解樹木也有生命力。樹木的滲透壓聲音和人的脈搏不同，發出的是「啾啾～」的聲音，必須集中精神才能聽得到。

鏡子則是能夠從各個角度觀察樹林的教具。尤其在樹木茂盛的夏季，在樹林裡將鏡子照向天空方向，靠在鼻樑上看的話，感覺就像漫步在天空之上。如果正巧小鳥飛過，更是萬分驚喜。只不過換個角度去觀察，就能發現全新的景象，對成人的我來說也充滿新奇。

事前準備
鏡子、聽診器

邊看鏡子邊走路

1＿ 將鏡子面向天空方向，保持平行靠在眼睛下面，鼻樑上方。

2＿ 一邊看著鏡子，一邊緩緩走路，欣賞鏡中的天空景色。

3＿ 將鏡子反過來，朝向地面，保持與地面平行靠在鼻梁上。

4＿ 看著鏡子觀察地面。

聆聽樹木脈搏

1＿ 下過雨之後，將聽診器輕輕靠在楓樹或柳樹等樹幹較粗的樹木上。

2＿ 全神貫注靜靜聆聽聽診器裡的聲音。

3＿ 和別人分享自己聽到的聲音。

TIP
植物根部的滲透壓原理
植物是靠「滲透壓」來吸收地面的水分，簡單來說，就是植物藉由根部的半透膜，將低濃度的水吸進高濃度的植物內部。這個原理可以根據孩子的理解程度來加以說明。

滾栗子
搶分遊戲

時間

秋天

地點

樹林或露營區

材料

栗子和紙箱

玩法

滾栗子，

看誰能滾到高分區

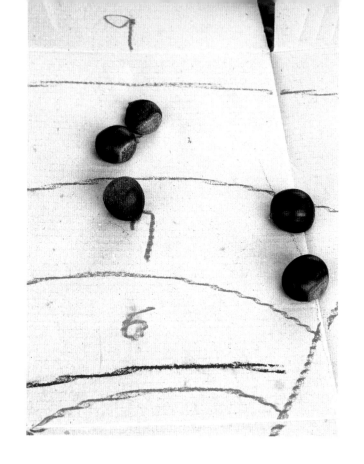

如果剛好有幾顆掉落地面的栗子，不妨玩玩滾栗子遊戲，方法十分簡單。在廢棄的紙箱上畫出扇形，標示計分線。以扇形較小的地方作為起點，距離愈近分數愈低，離起點愈遠，扇形部分愈大，分數也愈高，也就是說栗子滾得愈遠，得分愈高。但如果栗子滾出了扇形之外，就得零分。遊戲時，從起點線直接開始滾栗子，或者利用錫箔紙或餐巾紙內部的紙軸當作栗子滾動的通道，孩子會覺得更好玩。告訴孩子們遊戲板和通道的角度會影響栗子滾動的方向，產生的速度和距離也會不同。玩這個遊戲時，我邀請部落格朋友和她的女兒一起玩。當時6歲很有數字概念的牛奶，和5歲對數字一知半解的妹妹和巧克力，我讓他們自己在紙箱板上寫下自己滾栗子的得分，他們對於自己親手寫下分數這件事，顯得興味盎然。尤其輪到那位妹妹時，她小心翼翼地在分數板上一筆一畫寫下分數，她的媽媽感到相當驚訝。遊戲過程中充滿意想不到的新發現，孩子們比我們想像中更加成熟，很多事情他們已經可以靠自己完成了。

事前準備
蠟筆、餐巾紙或錫箔紙中間的
紙軸
就地取材
栗子（按照孩子們的人數）、
紙箱

1 — 讓孩子們撿拾形狀圓滑適合滾動的栗子。

2 — 將紙箱剪開鋪平，製作遊戲板。

3 — 將計分紙板和蠟筆分配給每名孩子。

4 — 用剪刀石頭布決定滾栗子的順序。

5 — 按照步驟 4 的順序，將栗子放入餐巾紙棒或錫箔紙軸內，
從遊戲板上方開始投出滾動。

6 — 將栗子滾落的位置數字（分數）寫在自己的計分紙板上。

7 — 統計總分，分數最高的人是贏家。

★如果孩子懂得加法和減法，可以讓孩子自己算出總分。

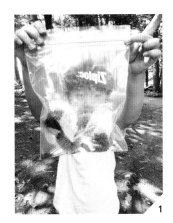

TIP

撿栗子 vs 一起找栗子
如果告訴孩子：「誰去把栗
子撿回來？」的話，孩子們
會產生彼此競爭的心理。但
是如果對他們說：「我們要
不要一起找找看栗子呢？」
就能夠消除這種競爭心態。

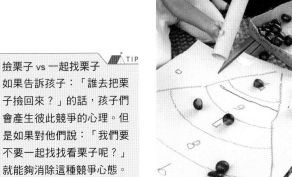

PLAY 6

製作好玩的
平衡吊飾

時間

春、夏，尤其秋季

地點

樹林

材料

自然物

玩法

利用自然物

製作裝飾品

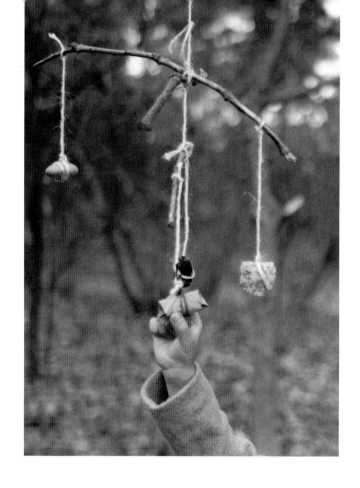

藉由露營，我培養出搜集漂亮樹枝和小石頭的習慣。只要撿到斷面俐落的光滑樹枝，或表面平坦適合畫畫的小石頭，就像獲得寶物一樣讓我相當開心。寬度像手指一樣寬，沒有多餘分枝的樹枝有很多種用途。如果是修長筆直的樹枝，可以作為窗簾桿的替代品或裝飾品。如果長度不長不短，或稍微偏短的樹枝，適合做成平衡吊飾。平衡吊飾是個讓孩子們能夠簡單了解重心原理的教具，也是一種玩具，同時也能藉由遊戲了解「大」、「小」、「多」、「少」等和尺寸數量有關的單字。露營時能夠拿來做平衡吊飾的材料有很多種，我給兩兄弟的任務是找來任何具有重量的東西。於是兩兄弟搜集了小石頭、松果、樹枝、碎石，還有不知道誰丟棄的小瓶蓋等等。搜集了這麼多東西，我思考著可以利用這些做出什麼作品來？其實只要把這些物品用麻繩繫在樹枝上，就能變身成為室內裝飾小物。如果自然物平衡吊飾玩膩了，也可以掛上巧克力糖或拍立得

照片，成為風格獨具的裝飾品。春天或夏天時，可以綁上幾朵花，垂墜的樣子也十分美麗。

事前準備
麻繩、剪刀
就地取材
小石頭、落葉、松果、30cm
樹枝 1 ～ 2 根

HOW TO

1 — 將樹枝交叉排成十字形，中間部位用麻繩平均綁住。

2 — 利用麻繩將準備好的物品綁在樹枝上。如果左邊綁上一個自然物，右邊也綁上一個自然物，讓兩邊平衡。

★先掛起吊飾再綁上物品，就能夠調整兩邊的平衡，也方便挑選要掛的自然物。

3 — 掛在露營區周圍的樹枝上。

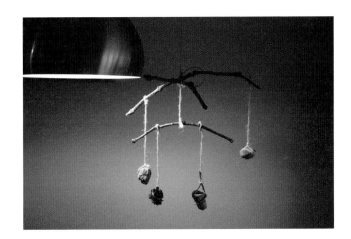

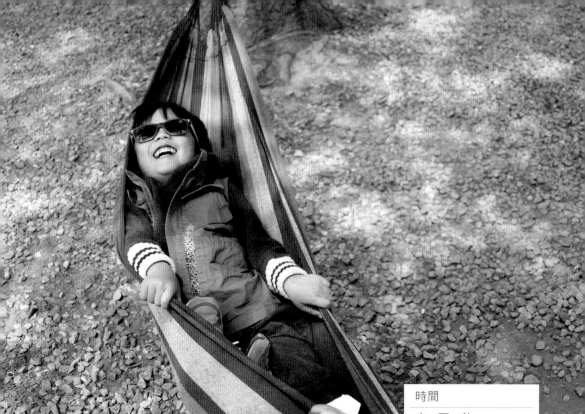

PLAY 7 偶爾放縱的 吊床樂

時間
春、夏、秋
地點
有堅固樹木
的地方或樹林
材料
吊床
玩法
躺在吊床裡，享受自然
風景和陽光

在陽光和煦的日子，我在樹下掛起吊床，躺在吊床裡，感受從樹葉之間透進來的陽光。戴上耳機，閉上眼睛，聽著緩緩流瀉的音樂，感覺身處夢幻國度，能夠稍微脫離日常的嘮叨瑣碎。但是當我聽見遠處傳來：「媽！我也要坐吊床！」的聲音時，我的樂園時光驟然結束，再度回到勞役生活。

其實我不常在樹林間掛上吊床，因為吊床可能會損害樹木。如果纏繞太緊，會導致樹皮剝落，最後變得殘破不堪。但如果剛好露營區裡有堅硬的樹木，樹與樹間隔著適當的距離，我偶爾會放縱一下。吊床的位置以乘坐的人站立時肚臍上方的高度為最理想，如果綁得太低，坐上吊床之後，因為身體的重量，會使

得吊床布和支撐線往下掉。如果綁得太高，又不容易攀爬上去。而爬上吊床時也有訣竅，如果用手抓住吊床，腳蹬上去的話，可能因為重心不穩而倒頭栽，因此先從臀部坐進去再慢慢地移動身體的方向，讓身體和吊床平行，把腳移進去，最後上下移動身體，讓身體躺在吊床的中心點就可以了。但是如果身體完全成一字形和吊床平行，吊床布會從兩邊開始捲動，把人捲進吊床布裡，因此最好維持和吊床布角度稍微不同的姿勢。還有，如果太過大力搖晃吊床，會整個翻覆過去，所以別忘了要「輕輕搖晃」就好。

READY

事前準備
吊床、發泡棉等蓬鬆的墊子
就地取材
可以掛吊床的樹木

HOW TO

1 — 選擇有間隔的堅固樹木，依照孩子的身高，將吊床布的中心高度定在孩子的肚臍上方，或胸部稍微偏下方的地方，掛上吊床。

2 — 為了防止孩子翻覆摔落，在吊床下方鋪上泡棉或蓬鬆厚實的墊子。

3 — 爬上吊床時，臀部像坐椅子一樣坐下，保持重心，最後將腳移入。

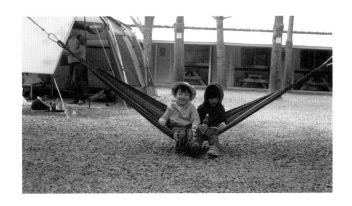

過獨木橋遊戲

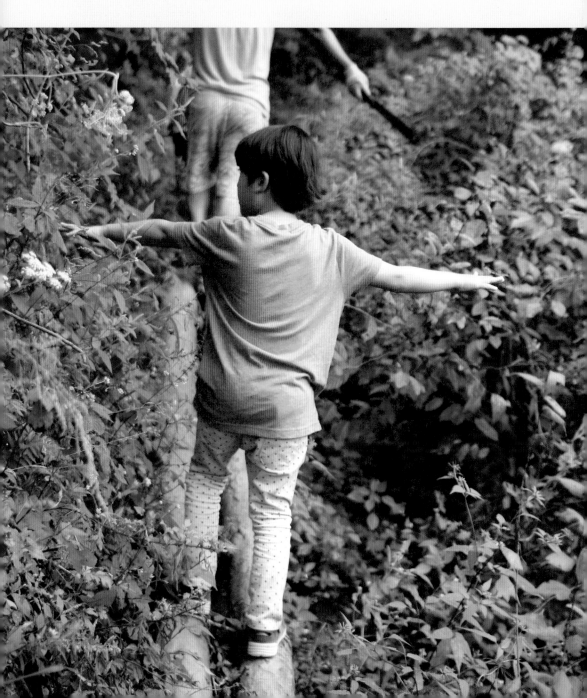

時間	
晴朗的日子	
地點	
有原木的樹林	
材料	
原木	
玩法	
保持重心，過獨木橋	

由英國古蹟信託協會（National Trust）選出的「孩子12歲前一定要做的50件事」（參考196頁）在網路上成為討論話題，其中包括「在倒下的樹木上保持平衡」。如果樹林和山中有倒下的巨大原木，或在偏僻之處發現獨木橋的話，絕對不要錯過「走平衡木遊戲」。即使是短短的路程，也能激發孩子們的冒險心並且訓練平衡感。若是林場或親子樹林體驗場有原木活動的話，不妨體驗看看。很多獨木橋離地面的高度雖然不高，但每次橫越時，連我都不禁感到緊張。兩兄弟起初害怕得不得了，但走幾次之後很快就熟悉了，就像走平常路面一樣稀鬆平常。

走獨木橋時，要將雙臂展開，保持身體的平衡，緩緩地橫越走到盡頭。但是遇到下雪或下雨的日子，原木潮濕的狀態下，表面濕滑，必須格外小心。如果原木離地面2公尺以上的話則具有危險性，要聽從大人的指示，最好戴上保護裝備（護具）再前進。如果孩子感到害怕而不敢嘗試，告訴孩子：「等你想要過獨木橋，並且有信心的時候再來挑戰吧。」等待下次的機會。畢竟這只是遊戲，不應該當作游擊戰訓練啊。

READY
事前準備
原木

HOW TO

1 ＿ 爸媽先檢查原木是否安全，表面是否太滑。

2 ＿ 先由爸媽伸展雙臂，找到重心後，緩緩地往前走過一遍，為孩子們示範過獨木橋的方法。

3 ＿ 孩子站在原木上，伸開雙臂，保持平衡，慢慢地向前走。

4 ＿ 越過獨木橋之後，大喊一聲「通過！」。

英國古蹟信託協會（National Trust）選出的

「孩子12歲前一定要做的50件事」

01 爬樹

02 從大山坡上滾下來

03 野外露營

04 自己搭建一個小窩

05 用石頭打水漂

06 在雨中跑步

07 放風箏

08 用漁網抓魚

09 從樹上摘蘋果吃

10 玩板栗遊戲（註1）

11 騎馬長行

12 用棍子探出一條小徑

13 做出一個泥巴派餅

14 築個小小水壩

15 坐雪橇

16 做個小雛菊項鍊

17 玩蝸牛賽跑

18 在野外創作自然藝術品

19 玩小熊維尼棒（註2）

20 踏浪

21 摘野生黑莓吃

22 探索空樹洞

23 參觀農場

24 赤腳走路

25 用葉子製作喇叭

26 探尋化石和骨頭

27 觀星

28 登山

29 山洞探險

30 用手抓可怕的動物

31 獵取昆蟲

32 找個青蛙卵玩

33 接落葉

34 跟蹤野生動物

35 探索池塘生物

36 幫野生動物蓋一間房子

37 在石灘中探找小動物

38 養蝴蝶

39 抓螃蟹

40 野外夜行

41 自己種植作物，自己採收，並吃掉它

42 在大海裡游泳

43 做竹筏

44 賞鳥

45 野外定位

46 攀岩

47 野炊

48 學習騎馬

49 尋寶

50 泛舟

註1：板栗遊戲（Conkers）是英國的一種傳統遊戲，兩個人用板栗互敲，若一方的堅果被敲碎，那麼另一方就獲得勝利。

註2：小熊維尼棒：一群人同時在橋上，從上游那側垂直落下樹枝，然後到下游那側看誰的樹枝先出現就誰獲勝。

編按：此為2016年更新版。

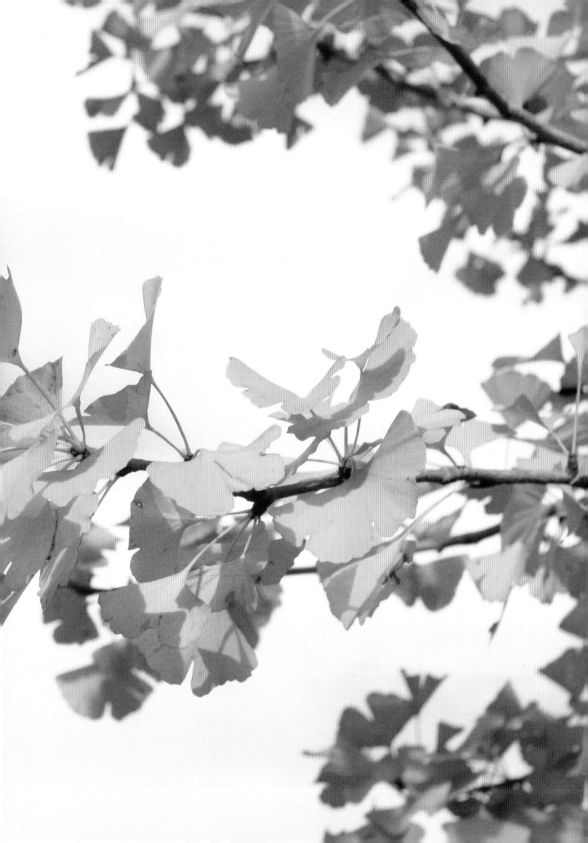

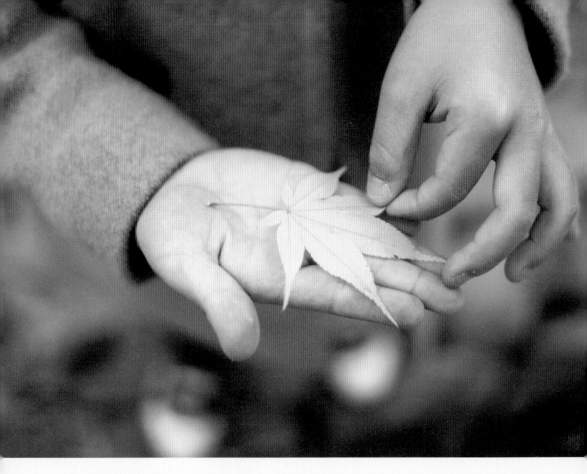

PLAY 9

尋找秋色遊戲

「秋天，秋天，看看黃色銀杏葉，沒錯，沒錯，秋天的
黃色真鮮豔。不對，不對，看看紅色丹楓葉，沒錯，
沒錯，秋天的紅色真美麗。不對，不對，看看藍色天空
吧，秋天的顏色是什麼？就是紅色、藍色加黃色～」這
是兩兄弟很喜歡的一首秋天童謠，曲名是〈秋天〉（金成
均作詞作曲），旋律好記，歌詞也非常優美。唱完我問他
們「秋天的顏色是什麼？」兩兄弟異口同聲說：「就是紅
色、藍色加黃色！」徹底被歌曲洗腦的兩兄弟，我帶著他
們前往樹林裡，給他們一人一個輕便的紙袋，去尋找屬於
秋天的顏色。這樣的任務能夠引導孩子們對大自然產生
興趣，有機會仔細觀察自然風景，也能培養觀察力和求
知欲。牛奶和巧克力手裡拿著我給的紙袋，分頭各自觀
察色彩繽紛的大自然。神奇的是，明明是同一個爸媽生
的兩兄弟，一舉一動竟有著如此顯著的差異。一向喜歡
乾淨俐落的牛奶，即使面對繽紛的樹林，還是偏好冷色
調的自然物。而喜歡華麗的巧克力，果然搜集了花花綠
綠，顏色多采多姿的自然物。畫畫的時候，這兩位「畫
家」的畫風也截然不同。牛奶以簡潔俐落、筆觸單純的
素描畫為主，巧克力是自由奔放，隨心所欲打上草稿之
後，再塗上五顏六色。因此我給牛奶取了印象派巨匠「
牛奶高更」之名，而稱巧克力為色彩魔術師「夏卡爾巧
克力」。兩兄弟搜集來的自然物，成了珍貴的說故事題
材。在哪裡如何發掘的，是什麼顏色等等，他們說得十
分起勁。孩子們眼中的秋色如此美麗，最後我們把自然
物放進觀察杯帶回家，他們仍然意猶未盡，目不轉睛盯
著看。每個人眼中的秋色應該都不一樣吧？

事前準備
紙袋
就地取材
有顏色的自然物

1＿ 和孩子們一起高聲唱跟秋天有關的童謠，唱完之後聊聊秋天有哪些顏色，並尋找孩子們說出的顏色。

2＿ 探索露營區周圍，尋找屬於自己秋天色彩的自然物，並放進紙袋中。

3＿ 把放進紙袋中的自然物取出，並猜猜它們的顏色。

4＿ 如果孩子有 2 名以上，可以採遊戲方式來進行，讓他們把手伸進自己的紙袋裡，同時喊「1、2、3」，取出一個自然物。

5＿ 重複步驟 4，搜集最多自然物的人是贏家。

★利用葎草製作胸針，像勳章一樣別在孩子胸前，當作贏家的獎勵。

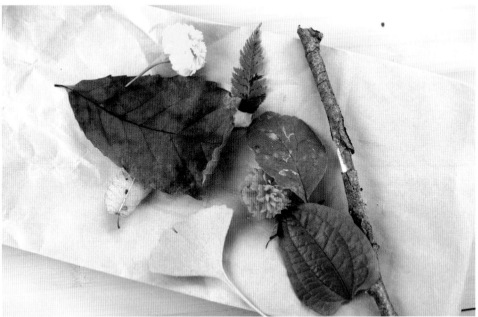

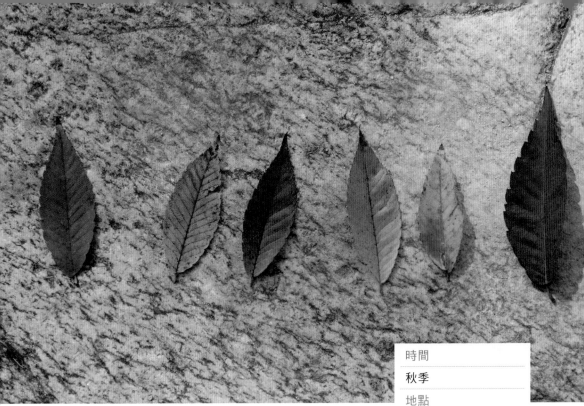

楓葉紅了！
排列顏色順序

PLAY 10

露營時能夠透過眼睛、耳朵和觸覺感受到季節的變化，讓我覺得「沒有什麼比時間更誠實的了」，尤其看到秋天時逐漸轉紅的楓葉，更驗證了我的想法。從草綠色漸漸變成淡黃色，轉為深黃色，再漸漸變成深紅色，秋天過去，冬天來臨……。感性之餘，我也帶著孩子們拾起楓葉，玩起感性遊戲。我們從樹下撿起掉落的楓葉，擺放在岩石上。仍然帶有夏季色彩的樹葉（草綠）、正值秋季的樹葉（淡黃）、接近冬季的樹葉（紅色），和完全染紅的落葉等，我們一邊猜著它們的變化順序，彷彿目睹了季節的更迭。

藉由這個遊戲，可以告訴孩子們樹葉轉紅的過程（當然隨著日照量的不同，同一棵樹木可能會出現好幾種顏色），另外也有四季保持翠綠的長青樹。這是個相當簡單的遊戲，當時3歲和5歲的巧克力和牛奶排列著樹葉的染紅順序，用指尖感受秋天的顏色變化，十分樂在其中呢。

READY

事前準備
透明膠帶或雙面膠帶、筆記本
就地取材
具顏色差異（愈明顯愈好）的相同
樹種樹葉6～7片

HOW TO

1— 撿拾6～7片（盡量）同種不同色的樹葉，混放在平坦的石頭或岩石上。

2— 從草綠色的樹葉開始，到染成深紅色的樹葉為止，按照時間順序排列。

3— 將樹葉按照順序貼在筆記本上。

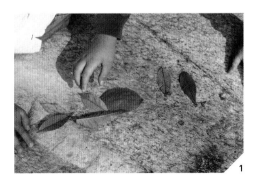

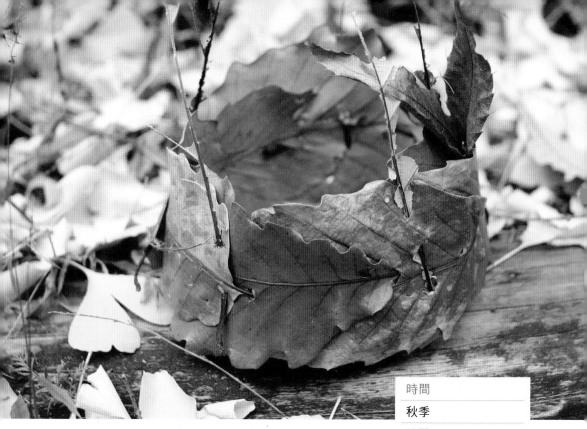

秋季樹林時裝秀
製作落葉皇冠

PLAY 11

時間	
秋季	
地點	
樹林	
材料	
大型落葉	
玩法	
編織製成皇冠	

秋天的時候可以利用大型落葉製作出國王皇冠、王子皇冠和公主皇冠。不過一不小心可能會變成像「奴隸」般的王子和公主，因此在款式設計上得要多費點心思。冬季落葉堆裡或落葉背面，可能會有蟲卵或小蟲躲藏以避冬，所以製作皇冠的時候，首先一定要收集乾淨的落葉。將落葉穿洞之後，利用落葉的樹莖，將不同的葉片彼此串連起來。如果想要更花俏一點，可以將泥土和黏土混合製成像橡實一樣的果實，嵌在皇冠上當作寶石。如果覺得光是戴上皇冠太單調，可以找幾個朋友，在樹林裡舉行一場時裝秀。每個人用樹林裡的自然物治裝之後，在落葉伸展台上展示。兩兄弟以前在幼稚園有玩過這種樹林體驗遊戲，當時爸媽也一同參與，很多同學們用意想不到的材料做成配件，令人印象深刻。垂著長直髮，耳邊插著一朵花的女同學；戴上落葉皇

冠的男同學；帶著花環的女同學；用樹葉做成手絹，插在口袋裡的男同學等，甚至把周圍的落葉聚集起來，鋪成落葉伸展台當作星光大道的紅毯，孩子們對此都欣喜不已。

READY

就地取材
大型落葉 4 ～ 5 片，落葉莖
7 ～ 8 株

HOW TO

1 — 撿拾大型而乾淨的落葉

★槲櫟的葉片很大，葉脈很長，非常適合。

2 — 將 4 ～ 5 片落葉橫放，將落葉底部靠近莖的部分放在另一片落葉上，一片接著一片整齊排放。

3 — 將葉莖（摘下葉片之後剩下的莖）直向穿過 2 片落葉交疊的部分予以固定。

4 — 皇冠完成之後，戴在孩子們頭上。

5 — 將落葉聚集起來，鋪成落葉地毯。

6 — 像模特兒一樣走在落葉地毯上，當作伸展台。

7 — 選出最佳展示獎等獎項，並舉行頒獎儀式。

3

4

6

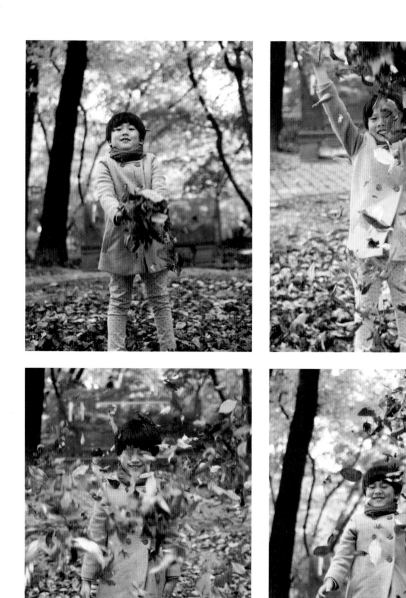

PLAY 12

盡情揮灑
沉浸於楓葉雪

我非常喜歡「盡情」這個字眼，譬如說盡情享樂，盡情感受等。每到楓葉季節，我喜歡走在楓葉上發出啪擦啪擦的聲音，也喜歡撿拾紅通通的漂亮楓葉，如果還不夠過癮，還可以抓起色彩繽紛的楓葉，像雪一樣飄落下來。在覆上滿滿楓葉的樹林裡，爸爸和媽媽把落葉聚集起來，喊「1、2、3！」越過孩子的頭頂，撒向天空的話，孩子們一定會開懷大笑。為了看到這樣的笑容，爸爸媽媽不斷重複為孩子揮灑落葉。如今兩兄弟已經長大，不需要爸媽幫忙，自己可以拾起落葉揮灑，盡情享受秋天。不知為何，我覺得一定要玩一次揮灑楓葉雪遊戲，才能毫無迷戀地為秋天送別。

READY

事前準備
落葉堆

HOW TO

1— 盡可能聚集大量楓葉，堆在孩子旁邊。

2— 爸爸媽媽捧起楓葉堆，喊「1、2、3！」越過孩子的頭頂，灑向天空。

NOTICE

揮灑楓葉雪時

如果孩子舉頭望向天空，揮灑楓葉時可能會把泥土灰塵灑進眼睛裡，因此讓孩子保持低頭的姿勢進行。如果孩子不喜歡頭上覆滿灰塵，也可以戴上帽子。有的人會在丹楓樹下，藉由搖晃樹木使楓葉落下，但是大力搖晃樹木或用腳踢的話，很容易毀損樹木，最好避免。

TIP

楓葉和落葉有關的事前準備

玩楓葉遊戲時，孩子們總會問：「為什麼楓葉會變成花花綠綠的顏色？」或「楓葉為什麼會掉下來？」之類的問題。這時不妨參考下列的答案，並根據孩子的理解力給予適當的說明。

楓葉變色的原因——樹葉中除了呈現草綠色的葉綠素之外，還有70多種吸收光源的類蘿蔔素。這類色素當中，呈現紅色的是葉紅素，呈現黃色的是葉黃素，這些顏色在光合作用旺盛的夏天，被大量葉綠素所呈現的草綠色掩蓋過去，因此眼睛看不見，而當天氣變得乾燥，草綠色被分解之後，便呈現出紅色和黃色。

落葉的原因——到了秋天，氣候變得乾燥，葉片也失去水分。原本樹葉是透過空氣中的二氧化碳和樹根吸起的水分進行光合作用，但在秋冬之際，乾燥的氣候使得水分不足，減少了光合作用，失去力量之後便掉落到地面。

PLAY 13

利用落葉&果實
製作小小花束

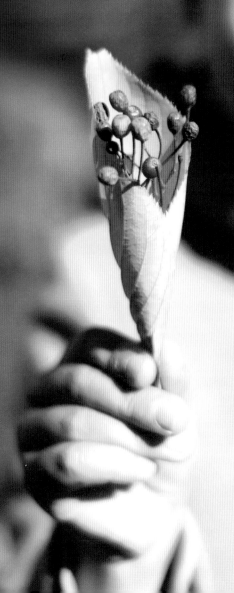

即使是無法露營的日子，我也習慣在家附近的樹林散步。現在兩兄弟也已經不需要爸媽的陪伴，可以自己享受樹林之樂。有一天巧克力在落葉堆中不知道在忙些什麼，突然對我說：「來，這是送媽媽的禮物！」接著拿著一個東西推向我，他把樹林中掉落的果實和楓葉製成小花束。因為沒有花，正確來說應該是落葉&果實束才對吧？巧克力還把它取名為「小可愛花束」呢。那一瞬間我非常欣喜，就像當初老公向我求婚時一樣感動（老公不要生氣……），覺得無比幸福。孩子為了媽媽把秋天包裹起來製成了花束，如果按照我的想法，我會忍不住加添更多果實和樹葉裝飾，但孩子按照自己原本想法創作出的成品讓我更想要收藏。那一天巧克力不管走到哪裡，手裡都緊握著這個落葉&果實花束，就像珍寶一樣，回到家之後還特地貼在素描本上，後來成為幼稚園秋天美術季的展示作品呢。

READY

事前準備
落葉、秋天果實、稻草梗等

HOW TO

1＿ 從落葉中尋找果實。

2＿ 撿拾果實，用漂亮的落葉包裹起來。

3＿ 利用稻草梗等將果實莖和落葉莖捲起固定。

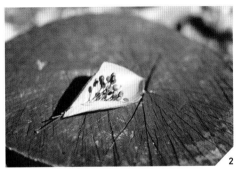

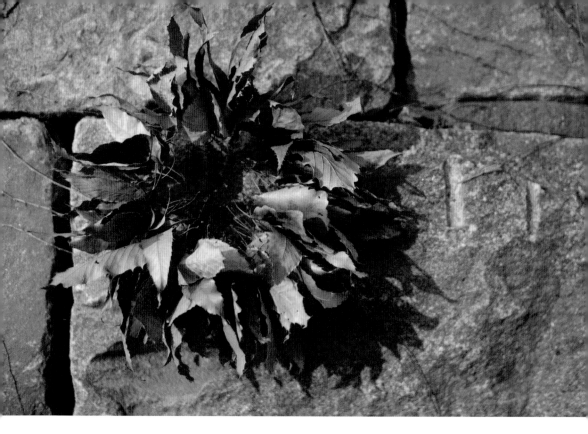

秋冬最美服飾
製作落葉花圈

秋冬之際的落葉可不能看看就算了。把落葉捆成收藏季節色彩的花圈，就變成非常出色的露營飾品，如果利用色彩紛雜的楓葉會更漂亮。事先準備鐵絲，搜集落葉之後再串起就行了，孩子們也能一起跟著做。不過這個遊戲需要一點耐心，落葉要盡量塞得滿滿的，視覺上才夠豐盈美麗，因此至少得花上30分鐘，在落葉堆間來回奔波，撿拾足夠的落葉才行。串起落葉是單純的重複動作，能夠培養孩子的耐心和專注力。巧克力跟著我在落葉堆間來來回回，最後完成了花圈，他感到相當滿意，還把它掛在了帳篷周圍。「媽，我

時間	
秋、冬	
地點	
樹林	
材料	
落葉	
玩法	
捆成花圈	

覺得好像幫樹木戴上皇冠！」和我一起製作落葉花圈的過程中，孩子們顯露出很大的耐心和毅力，我忍不住為他們戴上皇冠嘉勉一番。

READY

事前準備
剪刀、鐵絲（或是中間穿有鐵絲的線）
就地取材
大小類似的落葉

HOW TO

1 _ 剪下一截鐵絲（或鐵線），長度比花圈（約 50 ～ 80cm）長一些。

2 _ 將大量落葉穿過步驟 1 的鐵絲。

★穿落葉的時候，盡量在固定位置（靠近葉莖部分）穿洞，成品形狀會更美觀。

3 _ 落葉全部穿好之後，彎成圓形，將鐵絲兩端綁好固定。

4 _ 掛在樹木或露營帳篷周圍作為裝飾。

PLAY 15

製作
鵪鶉蛋搖籃

時間
春、夏、秋、冬

地點
樹林

材料
鵪鶉蛋

玩法
**用樹葉（或落葉）、
松葉、稻草梗等包裹
鵪鶉蛋的遊戲**

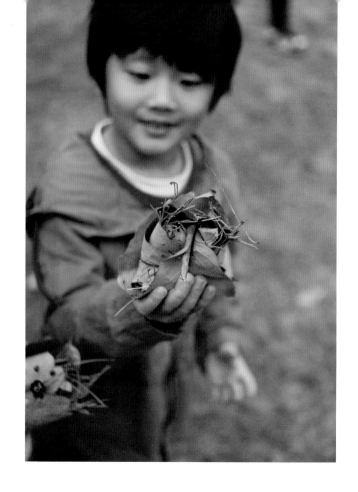

鵪鶉蛋遊戲是從兩兄弟在幼稚園玩過的「象鼻蟲卵遊戲」發想而來。利用自然物將鵪鶉蛋包裹起來，放在高處落下，能夠使鵪鶉蛋完好無缺的人就是贏家。材料可以是樹葉、樹枝、綠草、松果、松葉等從大自然中採集的東西，玩法除了個人戰之外，也可以和家人們一起製作，和其他家族對抗。遊戲開始之前先給孩子們思考的時間。我問：「該怎麼樣才能讓鵪鶉蛋從高處落下時保持不破？」兩兄弟回答：「要包得厚厚軟軟的。」「如果要包得厚厚軟軟的，要用什麼材料呢？」「先用很多松葉包起來之後，再用小落葉包，最後用大落葉包起來！」於是兩兄弟在碩大的落葉（春天或夏天時也可以用綠葉）上鋪厚厚的松葉，放入鵪鶉蛋，一層又一層裹起，再用手指般的小樹枝固定，上面再鋪上一層松葉，用大落葉包起來，為了減緩撞擊力，再用細樹枝包在大樹葉周圍。最後放在高處落下，猜猜看兩兄弟的鵪鶉蛋結局如何呢？

事前準備
鵪鶉蛋（不能煮過！）
就地取材
落葉、松葉、草葉、稻草梗、
樹枝等自然物

HOW TO

1＿ 彼此討論不讓鵪鶉蛋打破的方法。

2＿ 各自搜集自然物，包裹鵪鶉蛋製成搖籃。

3＿ 放在高處將搖籃丟下。

4＿ 打開落下的搖籃，確認鵪鶉蛋是否完好無缺，成功的人是
　　 贏家！

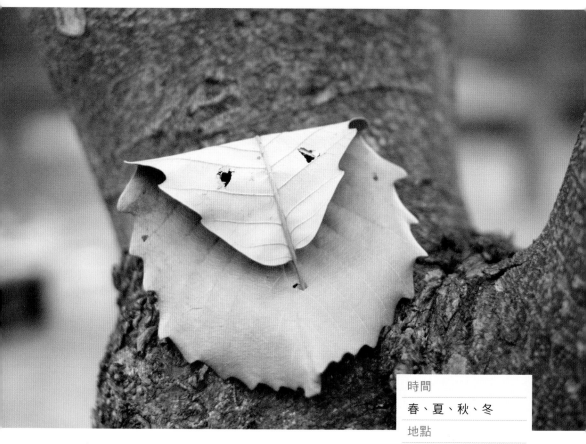

製作
貓頭鷹樹葉面具

PLAY 16

只要利用樹林中常見的樹葉，就能讓孩子們玩得開心。尤其梧桐樹葉、日本木蓮葉、橡樹和槲樹葉等的葉片很大，很適合製作面具。只要用剪刀或美工刀剪出眼睛、鼻子和嘴巴的露出位置，就成了好玩的面具。冬天經常可以看到橡樹落葉，不妨利用橡樹葉製作貓頭鷹面具。製作方法非常簡單，4歲以上的孩子都可以跟著大人一起做。如果路過的時候發現橡樹葉，偷偷做一個貓頭鷹面具送給孩子的話，孩子一定會笑開懷。讓孩子們露出笑容的方法，真的很簡單，不是嗎？

READY

事前準備
橡樹葉、用來穿洞的小樹枝

HOW TO

1 — 撿拾一片橡樹葉，平放之後將莖的部分往葉片內摺至 1/3。

2 — 步驟 1 的樹葉呈現貓頭鷹形狀之後，利用小樹枝在眼睛部位穿 2 個洞。

3 — 將摺處上方葉脈用剪刀稍微剪開，用手塑成貓頭鷹的耳朵，會更加栩栩如生。

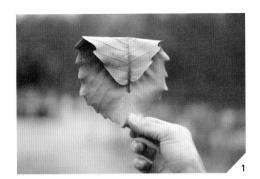

自然家園，
石頭舞台劇

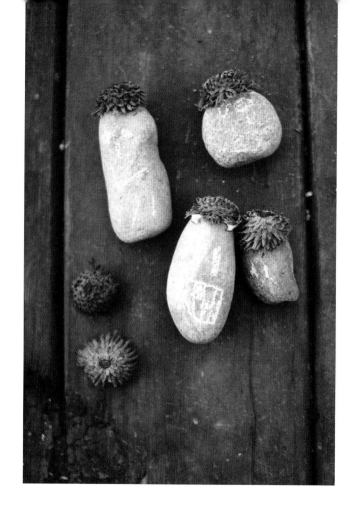

時間

秋、冬

地點

樹林、河川、山

材料

小石頭和橡實殼

玩法

收集製作成玩偶

晚秋和冬天的樹林中有大量的橡實殼，只要撥開落葉，就能發現。在落葉中翻翻找找的巧克力，把橡實殼套在小石頭上說：「媽，這個好像人臉。」我問他像誰，他回答：「媽媽的臉。」是啊，稍長的臉型，還真的不陌生呢。巧克力又趁機做出爸爸、哥哥和自己的臉孔。他在小石頭上認真畫出眼睛、鼻子和嘴巴，完成家人玩偶的他露出得意的表情。說故事大師巧克力拿著玩偶，一下模仿爸爸，一下模仿媽媽，演起了獨角戲，最後咯咯大笑。看完孩子的即興演出，我還真想問，「媽媽真的是那樣啊？」即使不像芭比娃娃那般精緻漂亮，但透過擬人的小石頭，讓我了解到孩子眼中的自己。

事前準備
粉筆（沒有粉筆可以利用露營
區的木炭）
就地取材
類似雞蛋大小或更小的小石
頭、橡實殼、木工用白膠漿或
多用途黏著劑

1 — 在露營區四周撿拾類似雞蛋大小或更小的小石頭和橡實
殼，數量等同家人人數。

2 — 用粉筆在小石頭上畫出家人們的眼睛、鼻子和嘴巴。

3 — 將橡實殼塗上木工用白膠漿或多用途黏著劑，套在步驟 2
的小石頭上。

4 — 完成玩偶之後試著演一齣即興舞台劇。

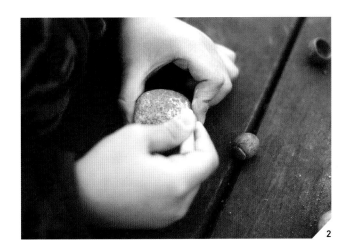

2

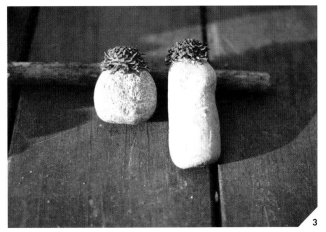

3

PLAY 18

苦差事變樂事
撿拾柴火

地點

露營區附近的樹林

材料

燃料用木柴

玩法

撿拾遊戲

有些遊戲能夠賦予孩子們使命感，例如撿拾柴火在露營區的夜晚時分提供家人們溫暖。以為這是什麼悲慘年代的童話故事嗎？在靠近樹林或山的露營區裡玩這個遊戲，既有趣又實用，不過比較適合小學以上的孩子們。雖然露營時大多是購買柴火來使用，但在乾燥的春天，除了細樹枝之外，很容易找到適合做燃料的紅松果。這個遊戲可以等待孩子們樂於跑腿，不認為是苦差事的時候進行。如果幾名孩子一起玩，因為競爭心理，可能會撿來一大堆柴火，可以燒上一整天都不用再另外購買，但要告誡孩子們避免把樹上的樹枝折斷。

READY

事前準備
防止刺傷的乳膠手套、裝木柴的袋子或包包

HOW TO

1 ＿ 戴上乳膠手套，拿著裝木柴的袋子或包包，在露營區周圍的樹林或山裡探索。

2 ＿ 將適合當燃料的乾樹枝或紅松果等放入袋子或包包裡。

3 ＿ 將搜集回來的柴火倒出來。

PLAY 19

使命必達小尖兵
家族任務遊戲

時間

春、夏、秋、冬

地點

樹林和露營區

材料

橡實殼、樹枝、小石
頭等

玩法

利用遊戲板,寫下指
令,玩叢林遊戲

孩子們稍微大一點之後,可以製作遊戲板隨身帶著玩,打發無聊時間。像冬天或下雨天,待在帳棚裡的時間比在外面長,更是慶幸可以玩這個任務遊戲。在遊戲板上寫下家族任務,例如「幫爸爸按摩肩膀」、「洗碗」、「取水」等和露營有關的任務,孩子們會全神投入玩得很開心。或者把遊戲板帶到樹林裡,按照遊戲板上面寫下的東西,在樹林中尋找自然物,玩叢林遊戲。如果「○○前要找到帶回來」的任務會有點難度,而像「尋找圓形樹葉」、「環抱樹木」、「取回2個橡實」等對孩子來說簡單的任務比較理想,孩子們也能享受樹林樂趣。也可以由媽媽給予提示,孩子們自己來決定任務也不錯,或利用骰子作為道具。

事前準備
遊戲板、野餐墊、筆或面料補
色筆、骰子
就地取材
樹林中撿石橡實殼、落葉、小
石頭等

1 — 在樹林中的平坦地面鋪上野餐墊，圍坐在遊戲板周圍。

2 — 利用各自撿拾來的自然物裝飾遊戲板，用筆寫下各種任務。

3 — 分組之後訂出順序，丟擲骰子。

4 — 執行分配到的任務。

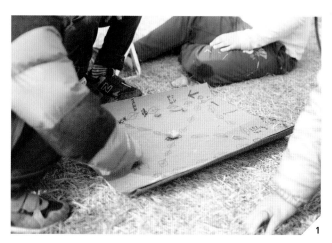
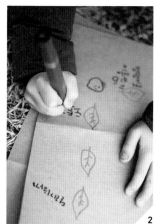

任務範例

★露營區
取水、洗碗、擁抱爸媽、模仿（從孩子最近喜歡的對象開始，喜
歡恐龍的話就模仿恐龍）、喝果汁、單腳站立、用屁股寫名字、
唱歌、跟隔壁帳篷的叔叔要簽名、尋找露營區裡同年齡的朋友。

★樹林裡
撿拾3個橡實、找最大一棵樹環抱、尋找有顏色的花朵、尋找形
狀樹葉、坐下站起連續5次。

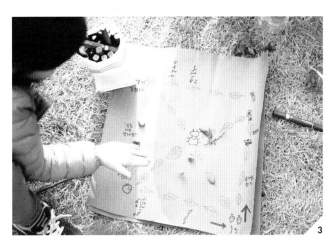

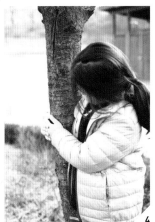

3

4

TIP

另一種遊戲板玩法

孩子們很喜歡利用自然物為遊戲板添加裝飾。用油性筆在樹葉
上畫圖，或利用橡實殼、漂亮小石頭等不易腐壞的材料貼在遊
戲板上，就完成了家庭專屬的半永久性遊戲板。如果沒有特製
的木板，也可以利用露營區常見的廢棄紙箱來製作。在箱子
上像棋盤一樣畫出方格，寫上各式各樣的任務和「失敗」等字
樣，利用小樹枝或落葉遮住任務，接著玩剪刀石頭布，輸的人
翻開樹葉完成任務。如果是在露營區內，就寫上露營區內能夠
執行的任務，如果是在樹林中，就寫下樹林裡能夠完成的任
務，根據地點來調整任務的屬性。

親近鳥類
鳥食飯糰

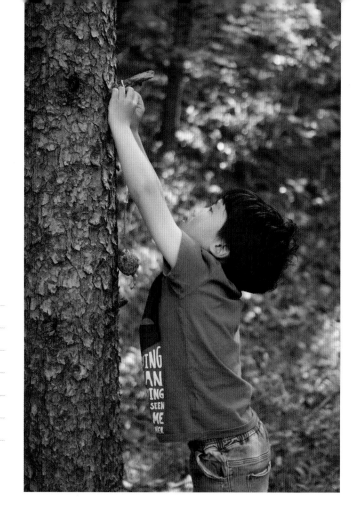

時間

春、夏、秋、冬

地點

樹林

材料

鳥飼料

玩法

製成熱狗,掛在樹上
方便鳥兒取食

有些森林露營區有非常多的鳥兒,有時清晨會被鳥叫聲吵醒。喜歡小鳥的牛奶,如果到了充滿鳥叫聲的露營區,為了看小鳥總是第一個起床。但即使離鳥兒這麼近,牠們總是來去匆匆,一晃眼就飛走了。為了讓失望的牛奶能夠近距離觀察鳥兒,也想要在不容易找蟲吃的季節提供鳥兒們一點糧食,我決定製作飼料桶。一開始我用牛奶盒子製作,但裡面的飼料根本沒有減少,牛奶失望得不得了,後來我決定試試做成像魚餌一般的鳥飼料,名字就叫做「鳥食飯糰」。利用露營時剩下的冷飯搓揉成飯糰形狀,掛在樹上就可以了。雖然不是那麼容易能目睹到鳥兒啄食,但是隔天發現鳥熱狗尺寸明顯小了一號的兩兄弟興奮地說:「小鳥趁我們睡覺的時候跑來吃掉了耶～」現在我們家只要有冷飯或前往有許多鳥兒的露營區,總是不忘做鳥食飯糰,掛在山中或樹林裡。

事前準備
小米、竹筷子、繩子
就地取材
硬飯或冷飯半碗

1 _ 將飯緊緊揉成像飯糰一樣的圓形。

2 _ 將飯糰插在竹筷子上。

3 _ 碗裡裝入小米，將飯糰放在碗裡滾動，充分裹上小米。

4 _ 將飯糰綁在線上，前往人跡罕至的樹林中，掛上樹枝。

5 _ 隔天確認飼料飯糰的尺寸是否有減少。

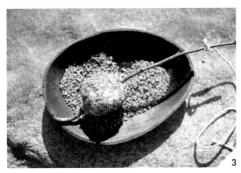
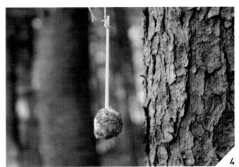

超簡單的鳥飼料桶

如果想做固定的鳥飼料桶，可以利用牛奶盒子。除了用刀子切割的部分之外，孩子們也能跟著動手做。

事前準備 牛奶盒子、樹枝、刀子、線、小米

遊戲方法

1 在牛奶盒四面畫出長方形之後剪下，做成方便鳥兒進出的出入口。

2 將牛奶盒的下方打2個適當的洞口，穿過樹枝。

3 在該牛奶盒子裡鋪上滿滿的小米，上方穿線之後掛在樹枝上。

松果氣象
預報遊戲

時間

春、夏、秋、冬

地點

露營區和樹林

材料

松果

玩法

製作松果濕度計：撿
拾之後泡水，觀察鱗
片變化

有時候一個非常簡單的原理會使孩子們覺得特別新奇，不免讓我覺得「孩子就是孩子啊！」「製作松果濕度計」是其中一種會讓7歲以下的孩子們感到如魔法般驚奇的遊戲。露營區裡若有許多松樹和柳杉，地上經常佈滿松果，乾燥後就有多種用途。最具代表性也最眾所皆知的就是「松果加濕器」。在乾燥的季節，把充分乾燥過後的松果浸濕後放在房間裡，或用噴霧器灑水之後放置，就能夠提高房間的濕度。每到冬季，我就會使用這個方法，用噴霧器把松果灑上水之後放置在房裡，不用另外再購買加濕器。

松果氣象預報是利用松果來預測今天的天氣。如果仔細觀察松樹或柳杉的果實──松果（毬果），會發現清晨、日中和夜晚的樣子有些不同。在霧氣或溼

氣重的清晨，松果堅硬的鱗片會捲縮起來，而在陽光充足的日子，鱗片會像盛開的花一樣展開。隨著溼氣不同，鱗片會有變化，能夠藉由這個原理來預測天氣。在下雨之前，高濕度的雨季，鱗片會縮起，而在乾燥晴朗的日子，鱗片會打開。透過這個遊戲，能夠讓孩子們了解松果的鱗片和濕度的關係。

HOW TO

1 — 在松樹或柳杉下撿拾形狀完整的松果（毬果）。

　　★松果裡面可能藏有小蟲子，請留意觀察。

2 — 在透明杯子裡倒入半杯水，放入松果。

3 — 經過 30 分鐘之後，觀察松果的樣子出現什麼變化。

4 — 將松果從水杯中取出，瀝乾水份之後放在陽光充足的地方。

5 — 在陽光炙熱的日子再次觀察松果。

NOTICE

玩松果氣象預報遊戲時
孩子們有可能無法明顯感受松果的變化，因此在把松果浸入透明水杯之前，先用手機或相機拍下浸泡前的樣子，也拍下浸水靜置時和取出瀝乾後的樣子，能夠在說明時幫助孩子們理解前後的變化。

TIP

製作天然松果加濕器
露營時應該都曾經撿過不少松果吧？不要丟掉，試著動手做看看松果加濕器。製作方法相當簡單，只要保存得當，就能用上很久。
準備物品　松果、牙刷、玻璃瓶
製作方法
1 將撿來的松果放入滾水中燙過（目的是去除蟲子，最好使用消毒用的鍋子取代煮食用的鍋具）。
2 將煮過的松果撈起放在報紙上，放在陽光直射處乾燥。
3 當松果鱗片打開之後，利用牙刷搓揉，去除其餘的灰塵。
4 將松果再次放進滾水中煮過（冬天的松果裡面極可能藏有非常小的蟲子）。
5 將松果撈出放進玻璃杯中，乾燥之後等到鱗片打開時，再次浸入水裡，等到鱗片縮起再取出放進玻璃杯中。

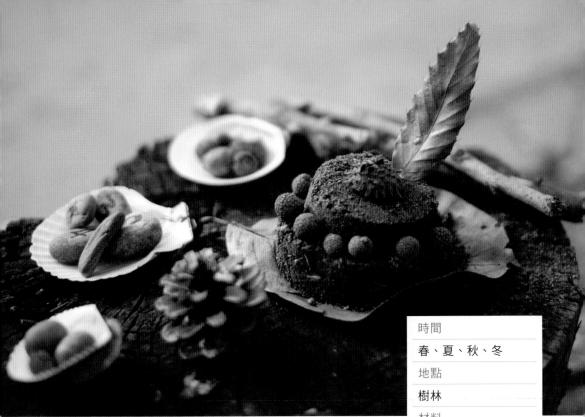

時間
春、夏、秋、冬
地點
樹林
材料
果實等
玩法
搜集之後擺設
宴席的遊戲

PLAY 22

今天我做東！
擺設森林餐桌

樹林裡住有許許多多的動植物，在樹林間散步時，不時會發現松鼠、飛鼠或鳥兒，孩子們一定興高采烈地手舞足蹈一番。有時候兩兄弟還會爭執是誰先目擊到的，有時也會躡手躡腳到處追蹤松鼠或飛鼠的足跡。像這樣當孩子們發現樹林裡的朋友而感到興奮時，即使手邊沒有準備什麼工具，也可以玩「擺設森林餐桌」的遊戲。玩法非常簡單，就像扮家家酒一樣，搜集果實、松果、橡實等之後，當作給動物的食物（雖然事實上動物不太可能靠過來吃）。想要準備食物給松鼠的話，在讓孩子們搜集橡實之前，最好先將橡實對松鼠的重要性說給孩子們聽，再讓他們撿拾橡實，並布置成松鼠方便實用的餐桌，孩子們會非常積極地準備。

READY

就地取材
果實、松果、樹葉等

HOW TO

1 __ 在樹林間尋找可以給動物吃的食物,並撿拾能夠盛放食物的樹葉。

2 __ 將撿拾的果實、松果等放在樹葉上。

3 __ 將上述東西放在樹林動物可能會經過的地方,並打聲招呼「請盡情享用!」

2

TIP

宴席第 2 彈!製作蛋糕

事前準備 丟棄的免洗碗、養樂多空瓶、小湯匙等

就地取材 泥土、橡實、樹葉等

遊戲方法

1 將微濕的泥土裝入免洗碗中,用力按壓。

2 將微濕的泥土裝進養樂多瓶,用力按壓。

3 將步驟1的碗上下倒放,將結成塊狀的泥土倒扣出來。

4 將步驟2的泥土上下倒放,倒扣在泥土上。

5 用橡實和樹葉裝飾。

PLAY 23

栗子拋接
遊戲

時間

秋季

地點

栗子樹下

材料

栗子

玩法

撿拾栗子玩

拋接球遊戲

和孩子們玩遊戲時，我發現他們會對很不起眼的東西產生佔有慾。為了再多拿一個而彼此爭執，被搶奪的一方最後會放聲大哭。站在大人的立場會認為「到底有什麼好爭的？」，要孩子們停止爭吵，但站在孩子們的立場，可能會認為就算拚了命也要得到。秋天的露營區或樹林裡隨處可見的栗子和橡實，對孩子們來說就是相當特別的東西。一開始是比賽誰撿得最多的良性競爭，再來是比誰撿的栗子和橡實最大，最後幾家歡樂幾家愁。如果只有一個孩子，不會有這種競爭，但如果好幾名孩子一起，就需要「公平的財富分配」。接栗子遊戲是在栗子樹下把各自撿來的栗子聚集起來，在遊戲的過程中分配栗子各自帶走。先把從家裡帶來的衣架套上塑膠袋，做成籃子之後，拋出栗子讓孩子們用籃子接住。可以想像成一種投接球遊戲，只是用栗子來代替球。把小小的栗子一次全部丟到空中，或者從高處往下傾倒讓他們接，孩子們會玩得不亦樂乎。還有

另外一種玩法，如果家裡有不用的絲襪，可以把絲襪套在衣架上綁好，放入栗子玩拋接遊戲。

READY

事前準備
衣架（等同孩子人數）
就地取材
塑膠袋（等同孩子人數）
栗子（可用松果等代替）

HOW TO

1 ＿ 一起在栗子樹下撿栗子。

★須注意如果是私人所屬的山，不能未經許可逕自撿栗子。

2 ＿ 用手指抓住衣架下方（三角形的底邊）的中間部位和（問號形狀）掛勾，向外拉成四角形，套上塑膠袋綁好，就成為簡易的「栗子捕籃」。

3 ＿ 每名孩子發一支栗子捕籃，集合之後將撿來的栗子丟到空中用籃子接住，或者玩拋接遊戲。

★如果栗子從太高的地方落下，有可能會砸到孩子，最好在比孩子們身高稍微高一點的地方落下就好。

2

3

TIP

如果孩子對語言有興趣，可以趁機玩語言遊戲
如果孩子正在學習國字，撿拾栗子時，可以教導孩子這個國字同時具有時間的「晚上」和食物的「栗子」兩種意思（編按：這裡指韓文）。上國文課時應該都聽過這個語言遊戲：「晚上的時候吃栗子，是晚上好吃，還是栗子好吃？」如果問不到7歲的孩子們，他們通常不會意識到這是雙關語，一定百分之百回答：「喔（認真思考過後）～栗子好吃！」

PLAY 24

撿拾栗子遊戲

秋天一定少不了的就是撿拾栗子遊戲。在栗子樹下發現飽滿的栗子，是多麼令人開心的一件事。有栗子樹的露營區，秋天前往的話會有意想不到的驚喜。栗子的種子又粗又大，光看就令人滿足。拾起一大把栗子，把衣角塞得滿滿的，無論大人或小孩都能感受這種收穫的快樂。孩子們一旦發現毛栗子，通常就會賴著不走了，除非把四周的毛栗子全部用腳把殼剝開才願意離開。撿拾遊戲玩累了，可以把栗子放在烤架上烤來吃，或者用錫箔紙包起來放在炭火上烤熟，也相當美味。

READY

事前準備
裝栗子用的袋子或包包、乳膠手套
就地取材
長樹枝等

HOW TO

1 — 仔細觀察栗子樹下，發現毛栗子的話，用兩腳踩住，在兩端施力剝開。

2 — 戴上乳膠手套，小心地從殼內取出栗子。沒有手套的話用樹枝代替。

3 — 搜集栗子之後放在火爐上烤熟來吃。

★烤栗子具有危險性，請由爸媽負責。從栗子中間橫向切長條狀再烤，栗子就不會爆開，比較快熟也好入口。

TIP

撿拾栗子的注意事項

撿拾栗子時，最好穿長袖和長褲，並穿上防止被毛栗子刺到的鞋子（我通常給兩兄弟穿鞋底厚的雨鞋）。而待在栗子樹下時，可能會被掉落的毛栗子刺到，可以戴上帽子以防萬一。尤其往上看的時候，可能會被掉落的毛栗子劃傷眼睛或臉頰（風大的日子或雨天更是危險），因此最好不要往樹上看，只要觀察掉落地上的毛栗子，避免摘取樹上的栗子。

1

露營・野餐 創意親子遊戲106

PART5

露營桌遊戲

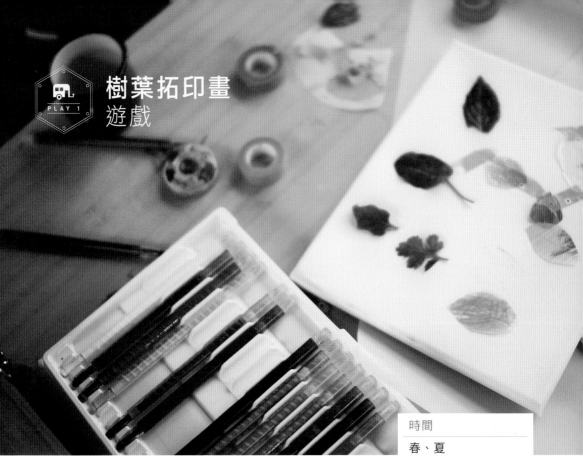

樹葉拓印畫
遊戲

時間	**春、夏**
地點	**露營區、家裡**
材料	**撿拾樹葉等**
玩法	**拓印之後製成畫作**

下著春雨的某次露營，濕漉漉的裝備，濕漉漉的衣服，心情也變得濕漉漉的。因為下雨什麼事都不能做的兩兄弟感覺非常無聊，哭喪著臉，於是我讓他們穿上雨衣，讓他們去雨中走一走，把喜歡的樹葉摘回來。兩兄弟在露營區裡四處晃著，各自摘了幾片葉子回來。只要有薄薄的便條紙和彩色鉛筆，就能利用樹葉的葉脈玩拓印畫遊戲。「葉脈」（植物葉片上的網狀組織，用於輸送葉片中的水和養分）對孩子們來說可能會有些陌生，可以在拓印畫之前先作說明。仔細觀察摘回來的葉子，找出葉脈的形狀，覆上透明紙，用彩色鉛筆或蠟筆在上面塗上顏色。把拓印後的畫作剪下，貼在素描本或帆布上，再畫成擁有色彩繽紛樹葉的樹木。

事前準備
透明紙、彩色鉛筆、膠水或
絕緣膠帶、帆布或素描本
就地取材
葉脈突出的樹葉

1 —— 搜集葉脈突出的樹葉。

2 —— 將樹葉鋪平，覆蓋上透明紙，用彩色鉛筆
在上面畫出顏色。

3 —— 將步驟 2 的彩色葉片剪下，用膠水或絕緣
膠帶貼在帆布上，畫成彩色樹木。

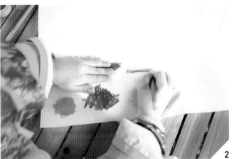

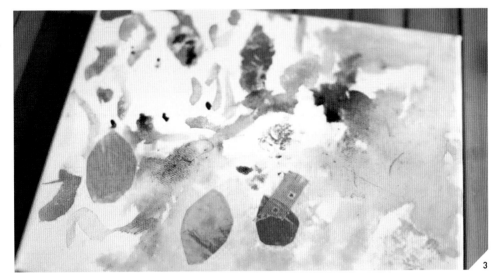

PLAY 2

樹葉拼圖
遊戲

時間
綠意盎然的夏季
地點
露營區桌前
材料
樹葉
玩法
剪開樹葉，
玩拼圖遊戲

孩子們都很喜歡拼圖。有針對露營設計的拼圖，也可以隨興利用樹葉來製作，一樣非常有趣。樹葉拼圖是連3歲孩子都能夠參與的遊戲，先用剪刀將樹葉剪成好幾塊，再拼湊成完整的形狀。只要有樹葉和剪刀，隨時隨地都可以玩。最好能夠挑選葉片較寬的樹葉，如果有好幾片樹葉，可以玩更多的拼圖遊戲。如果孩子年紀還小，可以剪大塊一點，如果是已經上手的孩子，可以多剪幾刀讓拼圖塊小一點。而薄葉片比較容易枯萎，最好選擇厚實一點的葉片，可以玩得更久。

READY

事前準備
剪刀
就地取材
大型樹葉

HOW TO

1 — 撿拾葉片大的樹葉。如果沒有掉落的樹葉，盡量在背陽處摘取樹葉，只取需要的數量。

2 — 用剪刀將樹葉剪成幾塊。

3 — 將樹葉拼圖塊分散開來，再拼回原來的形狀。

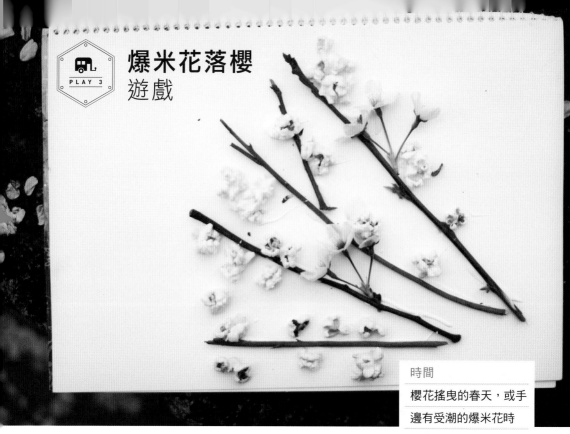

爆米花落櫻
遊戲
PLAY 3

「春風吹拂～搖曳的櫻花葉～」，到了櫻花季節，我就不知不覺哼起Busker Busker樂團的〈櫻花結局〉，思考著該玩玩什麼遊戲。無論單純欣賞搖曳生姿的櫻花，或者起風時站在櫻花樹下迎接櫻花雨，都浪漫至極。有些露營者會趁這個季節進行「櫻花露營」，特意前往有許多櫻花的露營區。在櫻花樹下紮營的話，粉紅色的櫻花和櫻花葉會鋪滿整個帳篷。某個櫻花搖曳的日子，我和兩兄弟一起外出玩櫻花遊戲。兩兄弟用雙手舀起落在地上的櫻花，叫我坐在地上，他們捧著櫻花從我頭頂上撒落。沒有比這一刻更令人感到幸福了。櫻花樹上盛開的櫻花就好像「爆米花」一樣，孩子們的這句話給了我靈感，於是我用爆米花製作出櫻花樹。不妨利用露營區裡吃剩的爆米花（參考286頁），一邊迎著櫻花雨，一邊用爆米花在塗鴉本上作畫，來個〈櫻花結局〉如何呢？

事前準備
爆米花、多用途膠水、素描本
就地取材
小樹枝

HOW TO

1 — 撿拾小樹枝。

2 — 利用膠水樹枝黏貼在素描本上。

3 — 將受潮的或不要的爆米花塗上膠水,貼在素描本上,裝飾成
櫻花盛開的櫻花樹。

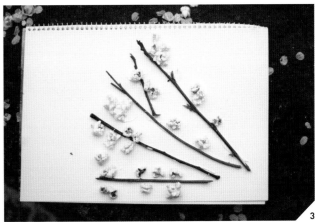

家庭演唱會！自然物沙鈴

PLAY 4

時間	
春、夏、秋、冬	
地點	
露營區、樹林裡	
材料	
果實和空寶特瓶、養樂多空瓶	
玩法	
製作成沙鈴樂器演奏	

露營總少不了音樂，因此我們家露營時，一定會帶著迷你麥克風放音樂來聽。孩子們會跟著節奏，用樹枝或筷子敲打節拍，後來我想到製作一個有趣的樂器，讓孩子拿在手中玩，這就是「自然物沙鈴」。沙鈴是藉由搖動發出聲響的體鳴樂器，簡單來說就像「鈴鼓」。沙鈴原本的做法是把椰子科植物果實「ma-raca」的內部掏空，殼內放入乾燥的種子再接上棍子。我的版本是把市面上賣的養樂多喝光之後，放入兩兄弟撿來的果實或露營區裡常見的小碎石。6歲的牛奶從撿碎石開始到完成沙球的過程興致盎然，5歲的巧克力則熱衷於在空養樂多瓶上畫畫。也可以準備好幾個空瓶，製作不同風格的沙球。而隨著果實的種類和大小，發出的聲音也不一樣，孩子們都感受得到。可以讓孩子們了解因為果實和碎石數量的不同，發出的聲音時而渾沌，時而清脆。如果露營區靠近海邊，可以裝入沙子來製作沙球。或者利用帶來的米或穀

物製作穀米沙球，聲音會更多元。如果光是製作樂器就太可惜了，不如趁機舉
辦一場家庭演唱會吧！

READY

事前準備
養樂多空瓶 4 瓶（或 500ml 寶特瓶 1～2 瓶）、
錫箔紙、透明膠帶、竹筷子（或露營區裡可以找
到的樹枝）
就地取材
各種果實、小碎石
（石頭太大塊的話無法製作沙球，甚至沒辦法發
出聲音！）

HOW TO

1 ＿ 撿拾可以發出聲響的小碎石和果實等。

　★也可以利用橡實或剝下松果碎片，甚至
　樹枝的小殘片，只要是能發出聲音的材料
　都行。如果附近沒有果實，也可以拾取露
　營區地上的小碎石。

2 ＿ 將撿拾來的材料取適當的量放入空養樂多
　　瓶中。

3 ＿ 在養樂多瓶的瓶口處用錫箔紙包裹數層之
　　後，用透明膠帶緊緊環繞黏貼，避免讓裡
　　面的果實和碎石等材料掉出來。

　★請爸媽在一旁幫忙孩子。

4 ＿ 瓶口處封好之後，戳出一個小洞，插入小
　　樹枝或竹筷子，再次用錫箔紙和透明膠帶
　　纏繞固定。

5 ＿ 握住瓶子（沙鈴）把手，試著搖搖看。

6 ＿ 完成沙鈴之後，接下來就是音樂時間，讓
　　孩子們唱著熟悉的歌曲，跟著節奏打拍子。

▶TIP

製作寶特瓶沙鈴
在 500ml 寶特瓶內放入
小碎石或果實等，也可
以製作出非常好玩的沙
鈴樂器。不妨放入家裡
現有的米或豆子，享受
拍打節奏的樂趣。

2

4

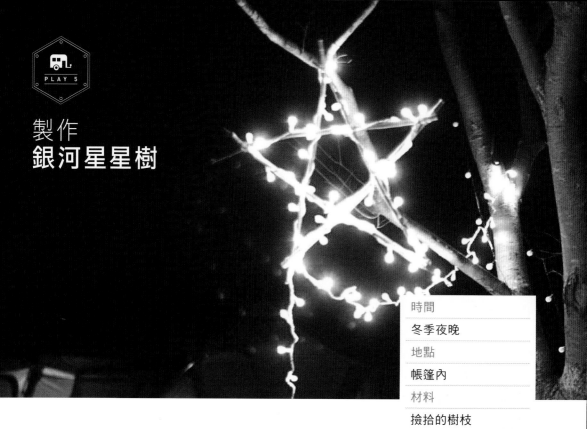

製作
銀河星星樹

時間
冬季夜晚
地點
帳篷內
材料
撿拾的樹枝
玩法
製作成星星形狀
的樹木

如果發現樹林裡有筆直修長的樹枝，我通常都會撿回來。長得醜的就乾燥後當柴火來燒，漂亮的就挑出來作為室內裝飾品的材料。在聖誕節將至的冬季，可以利用撿拾的樹枝做聖誕裝飾。選出長度相近的樹枝排成星星形狀或梯形，就能製作出獨樹一格的星星樹擺飾品。如果將星星樹掛在露營區的樹枝上或掛在帳篷裡，彷彿天上的星星降落人間一樣。圍坐在火堆前，一邊欣賞溫暖的星星樹燈，一邊細語交談，好像所有一切都能釋懷，極盡浪漫。如果想要製作星星樹，撿拾樹枝時必須要仔細檢查。有的樹枝裡面會冒出小蟲子，有的樹枝因為內部腐爛而很容易斷裂。如果覺得樹枝太單調，也可以去花店購買肉桂棒。

製作星星樹的過程中，孩子們可以參與的部分是一起在山裡或樹林裡撿拾樹枝，以及撿回來之後排列成星星形狀。只要按照畫星星的順序來排列樹枝就可以了。排好星形之後，將樹枝重疊的部份用繩子綁住固定。如果孩子是小學以上的年紀，也擅長做手工活的話，也可以讓他們自己完成。做好星星框架之

後，將燈泡盤繞上去，接下來可以和孩子們一起舉行點燈儀式。雖然只是個小小的遊戲，如果和孩子們一起倒數點亮燈炮，會成為孩子們難忘的冬夜回憶。

READY
事前準備
細繩或鐵絲、聖誕燈泡、剪刀
就地取材
5 根長約 30 ～ 40cm 樹枝

HOW TO

1 ＿ 撿拾 5 根長度相近的樹枝。

2 ＿ 按照畫星星的順序，在地上排列樹枝。

3 ＿ 將樹枝的交疊部分用細繩綁住固定。綁的時候必須從外側的頂點往內側纏繞，框架才不會散開。

4 ＿ 完成星星形狀的框架之後，按照畫星星的順序，將燈泡盤繞上去。

5 ＿ 在一邊垂下長長的燈泡，點亮之後彷彿銀河一樣。

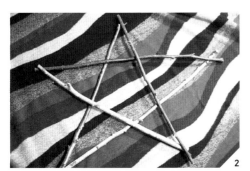

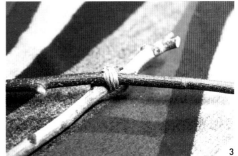

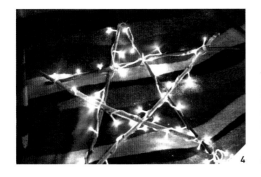

> TIP
>
> 如果製作星星形狀有困難時
> 可以利用6根樹枝分別製作2個三角形框架，將其中一個三角形上下顛倒擺在另外一個三角形框架上，再將交疊部分用線綁住固定，也是不錯的方法。

PLAY 6 好吃好玩的 桑葚點描畫

時間
6 月左右
地點
桑樹附近
材料
桑葚
玩法
印在素描本上或
點描作畫

6月左右前往露營的話,經常可以看到桑樹上結實纍纍的桑葚,除了摘桑葚品嘗之外,不妨了解一下桑葚的一生也會很有趣。拾取桑葚之後,放在平坦的大塊石頭上,或鋪在大型樹葉上,讓孩子們按照「果實熟成的順序」排成直線,或是「按照美味的程度」排出直線。先讓孩子們想像桑葚的味道,再讓他們實際嘗嘗看。把黑透的桑葚果實放入口中的牛奶,露出不解的表情說:「還不錯啦,有點太淡了。」巧克力吞了一顆紅通通胖鼓鼓的果實說:「有點甜甜的!」露出微妙的表情。至於呈現綠色尚未成熟的果實,口感極澀又可能引起肚子痛,我只有說明,沒有讓他們

品嘗。這個過程可以讓孩子們學習分辨果實的顏色，藉此來判斷味道，相信他們以後看到綠色的桑葚就不會撿來吃了吧？而熟透的桑葚還可以進行另一項遊戲，那就是點描畫。5歲的巧克力對桑葚作畫深深著迷，很快就完成了一幅傑出的作品。

READY

事前準備
素描本
就地取材
熟透的桑葚

HOW TO

1＿ 撿拾熟透的桑葚，將尾端折下。

2＿ 將桑葚隨意印在素描本上。

3＿ 將素描本徹底晾乾。

繪製
環保森林包

時間

春、夏、秋、冬

地點

露營區

材料

孩子們手提的

素面環保袋

玩法

按照孩子喜好繪製包包

剛開始接觸露營時，我和孩子們玩的第一個遊戲是為環保袋繪製圖案並上色。我在無印良品花錢買來素面包包和面料補色筆，告訴兩兄弟：「這是玩樹林遊戲時可以放一些準備物品的包包。」讓牛奶和巧克力自由地在包包兩面畫上喜歡的圖。牛奶畫了小鳥和樹葉等，巧克力畫了抽象的圖形。因為是自己要用的，兩兄弟畫得特別認真。但他們的畫一點都不整齊，塗色時超出了素描線外，各種顏色混雜在一起，毫無章法，但是為了讓孩子們能夠自由表現，我只是在一旁靜靜觀看。但最後兩兄弟完成的包包作品令我頗感意外，比想像中好看（略帶北歐插畫風格，媽媽可安心不少）。這時我拿出家裡的英文字母印章，蓋上我喜歡的「into the wild」。就這樣媽媽和孩子們齊心合力完成了樹林包包，目前用來存放露營的備品，非常實用。

HOW TO

1 _ 説明包包的用途之後,讓孩子們利用面料補色筆在素面環保
袋上隨意畫畫。

2 _ 孩子們畫完之後,媽媽用胸針等裝飾物品別在包包上,或者
用孩子們喜歡的文字蓋上印章。

3 _ 利用家裡的熨斗等溫熱工具燙過一次。

★面料補色筆需要加熱過後才不易掉色。

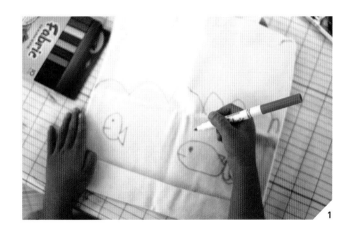

1

PLAY 8

創造精彩的
刷畫筆觸

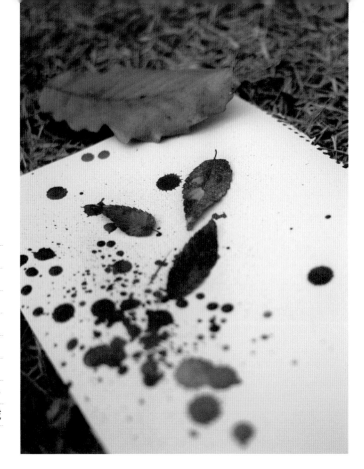

時間
365 天隨時都能玩

地點
露營區、家裡等

材料
樹葉或落葉

玩法
放在紙上,利用顏料、
梳子、牙刷等製作成
明信片

刷畫就是將牙刷沾取顏料之後,刷過梳子,讓顏料滴落在紙上作畫。在以前信紙設計很簡樸的年代,會用這個方法為信紙增添色彩。某一個微風吹拂的日子,我拾起形狀漂亮的落葉,放在素描本上,利用梳子作畫,兩兄弟看得聚精會神,跟著我做一遍。等到素描本上的顏料乾燥之後,兩兄弟小心翼翼地取出落葉,深怕一個不小心會把作品搞砸。充滿好奇心的巧克力除了落葉之外,還剪下自己的畫作,放在素描本上,用自己獨特的方式作畫。素描本上的落葉可以隨意擺放,但如果和孩子們聊聊該怎麼表現出各種有趣的形狀,應該會更有創意吧?例如在黑紙上放幾片楓葉排成星形,代表夜空中的星星,或在圓形樹葉上戳幾個洞當作瓢蟲,有各式各樣的題材可以發想,或是在完成的畫作上寫下童詩,在沒有染到顏色的樹葉上用蠟筆上色,也十分有趣。大人們一起參與的話,也許會回想起以前曾經寫給某人的信,喚起從前的回憶。

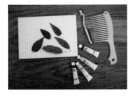

事前準備
顏料、調色盤（兩兄弟是用雞蛋盒
當作調色盤）、不用的一字梳、不
用的牙刷、素描本
就地取材
各種樹葉或落葉

1＿ 撿拾各種形狀的落葉。

2＿ 將落葉隨意擺放在素描本上，讓孩子們聊聊自己想要創作什
麼樣的作品。

3＿ 將顏料擠到雞蛋盒裡，放入少許水調和，避免過稀。

4＿ 牙刷沾取步驟 3 的顏料，刷過梳子，滴落在素描本上。

★牙刷毛和梳子刷毛以反方向擺放呈 90 度直角，也就是橫
向拿著梳子，牙刷毛擺在上方和梳子刷毛呈現垂直，往左右
方向刷過。

5＿ 等顏料完全乾燥之後，小心將落葉從素描本上取出。

3

4

PLAY 9

爆米餅面具
嘉年華

義大利的威尼斯在每年1月31日到2月17日會舉行世界面具嘉年華，每年吸引了超過300萬的觀光客，在嘉年華期間，每個人戴上面具狂歡。如果把這個嘉年華會搬到日落後的露營區，利用圓圓的爆米餅來製作面具會如何呢？我們家平常也會把吃剩的爆米餅當作玩具來玩，如果把場地移到夜晚的露營區，製作爆米餅面具來開派對會更好玩。利用填入巧克力醬的巧克力筆（大創百貨可以購得）或可食用色筆（烘焙材料店可以購得）可以創作出更有趣的面具。還可以用手電筒照射面具，玩影子遊戲。因為爆米餅很容易碎裂，用手剪出想要的形狀不是那麼容易，我推薦用叉子戳洞的方法。牛奶一開始也不知道該怎麼剪下想要的形狀，我讓他用叉子慢慢戳洞裁切形狀，他完成了傑克南瓜的臉孔和星星形狀等各種造型面具。

事前準備
爆米餅、叉子、免洗筷等

1 ＿ 利用叉子在爆米餅上戳洞，製作面具。

2 ＿ 將免洗筷相連處稍微撥開，不要折斷，將爆米餅夾進 2 支筷子中間。

3 ＿ 打開手電筒照射面具，利用投射出的影子玩遊戲。

4 ＿ 戴上爆米餅面具玩角色扮演。

★孩子和媽媽互相戴上對方做的面具，彼此交換角色也十分有趣。

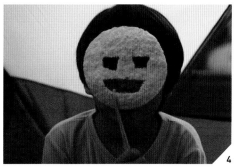

爆米餅的各種玩法

把爆米餅裝飾成「專屬配件」也是一種玩法，只要利用水果、炒過的黑豆、堅果類、巧克力筆、餅乾或果醬等可食用材料來裝飾就可以了。只要準備好材料，孩子們自己就會開始動手裝飾。等到完成之後，就是大快朵頤的時間了。因為是孩子們親手做的成品，他們吃起來會格外津津有味。平常不吃炒黑豆的牛奶，甚至會把面具上拿來當作眼睛的黑豆吃光光呢。圓圓的爆米餅還可以當作裝點心的盤子，只要有一包爆米餅，什麼都可以玩。

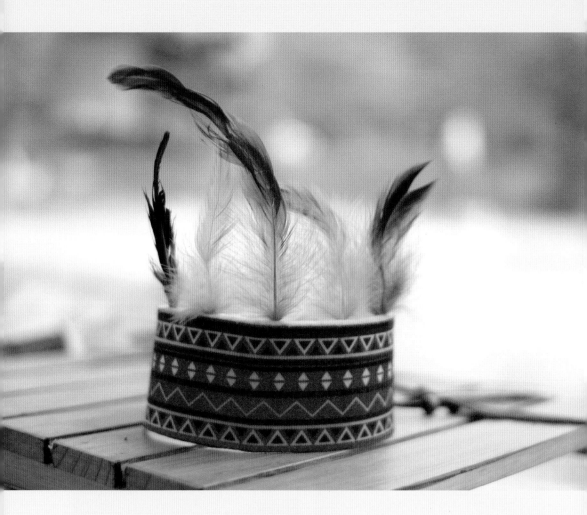

PLAY 10

印地安遊戲①
民族風吸管頭飾

時間
春、夏、秋、冬
地點
露營區
材料
羽毛和皮繩等
玩法
製作成印地安頭飾

有一次露營我決定動手做印地安頭飾，當然希望成品能夠堅固耐用，可以反覆使用。我思考著該如何利用自然物來裝飾，於是想到在頭帶裡面貼上吸管，這樣一來，就可以隨著季節插上各種樹葉和綠草。我給兩兄弟一項任務，小心摘取要插在頭飾上的花草。也許是因為自己搜集來的樹葉要用做裝飾，兩兄弟顯得興致高昂。孩子們把自己帶回來的狗尾草、落葉和花插在吸管洞裡，完成了絕無僅有的印地安風格頭飾（但如果插上太多狗尾草，會像軍隊裡面游擊訓練時的偽裝術，需要特別注意！）。如果用緞帶來做，玩完之後可以收摺起來，下次可以再拿出來玩。如果幾名孩子一起玩，還可以玩扮演印地安人的遊戲。如果剛好是玉米豐收的季節，可以將玉米葉用繩子串起來圍在腰際當作裙子，看起來更逼真。

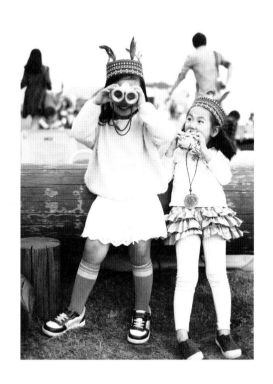

事前準備
緞帶長 50cm× 寬 8cm、皮繩約 80～90cm、珠子、
樹葉狀羽毛裝飾、羽毛、吸管 2～3 根、布料專用膠
就地取材
花、樹葉等裝飾印地安頭飾的自然物

HOW TO

1＿ 在緞帶兩端剪開長約 1cm 左右的洞口各 2
個，作為皮繩穿洞口。

2＿ 剪下 5cm 吸管共 3～5 根。

3＿ 在步驟 1 的緞帶中心點利用布料專用膠將
剪短的吸管黏上，每根吸管之間保持間隔。

4＿ 專用膠乾燥之後，將皮繩以綁鞋帶的 X 型
方式穿過步驟 1 緞帶兩端的洞口。

5＿ 皮繩兩端串入珠子，再綁上樹葉狀羽毛裝
飾之後，按照頭圍大小調整頭飾長度。

6＿ 完成的頭飾上插入各種自然物做裝飾。

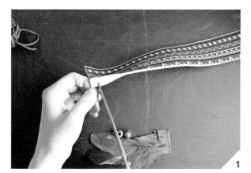

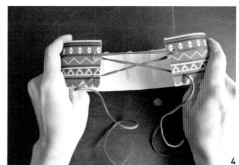

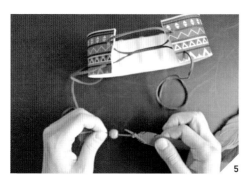

PLAY 11

印地安遊戲②
部落皇冠

只要利用露營區的紙袋或紙箱，就能製作印地安皇冠。和需要媽媽大量手工的印地安緞帶頭飾比起來，落葉版本的皇冠可以由孩子獨立完成，而且兩兄弟更喜歡可以自己隨意裝飾的落葉皇冠。他們搜集了落葉貼在紙上，再用彩色筆塗上顏色，過程中獲得許多成就感。5歲的牛奶喜歡單純乾淨的顏色，做出的落葉皇冠果然乾淨俐落，而喜歡華麗色彩的巧克力，做出的皇冠有如秋天的饗宴。只要有能夠戴在頭上的紙質材料，秋天隨時都能化身成印地安人。

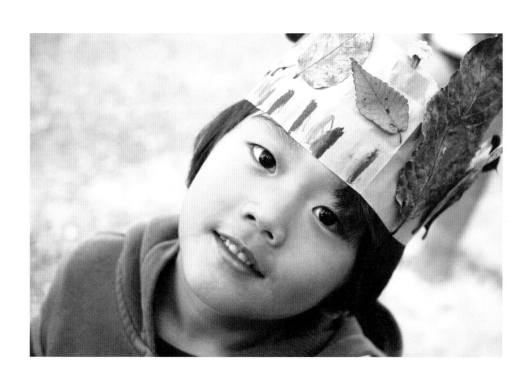

HOW TO

1＿ 將牛皮紙袋從入口處往下橫向裁切 10 ～
15cm 作為冠底。調整冠底的長度等同孩
子的頭圍。

★沒有牛皮紙袋的話，也可以利用紙箱較
薄的部分。

2＿ 撿拾一些落葉果實等。

3＿ 利用落葉等裝飾牛皮紙袋皇冠。

4＿ 完成之後，將兩端黏合起來成圓形，戴在
孩子的頭上扮家家酒。

1

3

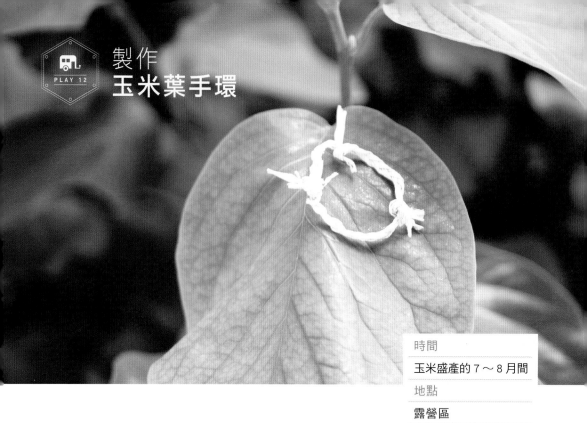

製作
玉米葉手環

時間	
玉米盛產的 7 ～ 8 月間	
地點	
露營區	
材料	
玉米葉	
玩法	
切成長條製作成手環	

兩兄弟非常喜歡玉米。小時候每次放長假都會到江原道的外婆家住，每天都吃上3、4根玉米。外婆和姨婆煮的玉米不知為何特別香甜好吃，只吃一根遠遠不夠，兩兄弟簡直把玉米當成夢幻食物。我們常去的其中一個露營區，是位在江原道的拉拉松露營區，那裡有一片玉米田，是農地主人為了露營的孩子們種植的農田，可以體驗摘玉米的樂趣。兩兄弟會把摘來的玉米水煮之後，分給其他的露營同伴們吃。新鮮現採的玉米，完全不需要加任何東西，真的又甜又好吃（聽說摘掉玉米鬚之後沒有馬上煮的話，玉米甜度會流失）。把玉米葉和玉米鬚整理之後，還可以玩一種遊戲，就是製作女孩子們很喜歡的玉米手環。做法是把玉米葉撕開，像編辮子一樣編成手環，兩兄弟做到一半就逃之夭夭，只有露營區老闆的7歲小女兒很有興致地坐在我身邊，一起完成了2、3個手環。世界上沒有什麼東西是毫無用處的，不妨把玉米葉用線繩串連起來，做成印地安裙子也相當有趣。

事前準備
玉米葉

1 _ 將玉米葉直向切成 3 長條。

2 _ 將 3 條玉米葉的頂端綁在一起，接著像編辮子一樣交錯編織。

　★如果編到一半長度不夠或斷裂的話，再加進新的玉米葉編織。

3 _ 編好之後，將打結處的殘餘葉片剪掉。

4 _ 綁在孩子的手腕上。

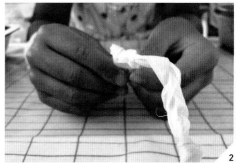

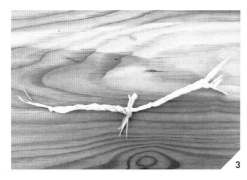

TIP

煮出好吃玉米的訣竅

剝除玉米葉之後，接下來就是煮熟的步驟了，把剛採收的玉米放進鹽水中煮50分鐘左右就會非常好吃。可以在家裡一次煮好幾條冷凍起來，要吃的時候解凍再稍微蒸熱，就是最棒的營養點心。

風格別具的
露營門牌

時間

春、夏、秋、冬

地點

露營桌

材料

簡單的露營門牌

玩法

裝飾漂亮門牌的遊戲

露營的基本裝飾之一門牌，雖然也可以省略，但如果準備起來作為紀念也很有意思。即使露營只有一兩天，能讓露營概念更加明確的就是露營門牌。你可以貼上樹枝或小石頭作為特色門牌，也有的家庭會在布料上畫圖，做成像花環一樣的門牌。看著各式門牌，大概可以猜想得到帳篷主人的個性。最簡單的製作方法是利用市售的小黑板。小黑板頂端已經串好線繩，不但可以作為門牌，也可以當作留言板，「去隔壁帳篷玩」、「午睡中」等用粉筆寫下簡單的留言。孩子們無聊的時候也可以當作畫板，但是光用粉筆也許會感到單調，可以把自然物貼上或掛在黑板上，有各式各樣的裝飾方法。

事前準備
串有線繩的黑板
（大賣場可以買到）
就地取材
樹枝、果實、小石頭等

1＿ 撿拾樹枝和果實等。

★橡實、松果、堅硬種子等，最好是不會腐爛的自然物。

2＿ 將串有線繩的小黑板邊緣貼上樹枝和果實等材料。

3＿ 利用粉筆將家人的姓名、綽號，或想要公告的話寫在小黑板上。

PLAY 14

馬鈴薯拓印
遊戲

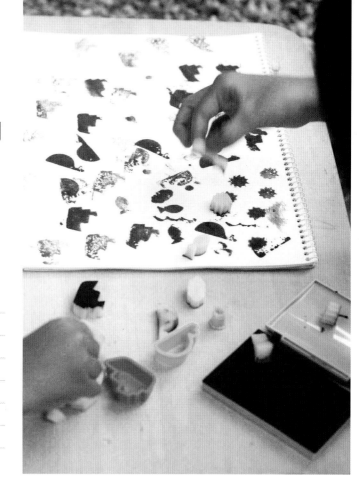

時間

春、夏、秋、冬

地點

露營桌

材料

各種切塊蔬菜

玩法

玩蓋印章遊戲

「媽媽，我也想切蔬菜。」當我做菜時，孩子在一旁著急地說。我小時候看到媽媽用飛快的刀工把蔬菜切得整整齊齊，也感到十分神奇，但無論如何還是不能隨便把鋒利的菜刀交給小孩使用。不過取而代之的是可以把馬鈴薯、紅蘿蔔、白蘿蔔、地瓜等堅硬的蔬菜切成厚片狀，再用餅乾壓模器（麵包模型等）製作成蔬菜印章，只要用模型壓出形狀就完成了。最硬的是紅蘿蔔，再來是馬鈴薯和白蘿蔔，都很適合做印章。做好蔬菜印章之後，再沾上印泥，就可以在素描本上玩蓋拓印遊戲了。如果沒有印泥，也可以把葡萄皮榨成汁液來代替（只是顏色比印泥淡）。先在素描本的第一頁隨意蓋上喜歡的印章，接著第二頁可以試著用各種形狀的拓印來說故事。

1＿ 將餅乾壓模器放在蔬菜平坦的一面上，用手壓出各種形狀。

　　★適合的蔬菜有馬鈴薯、紅蘿蔔、白蘿蔔、地瓜等，這些通常是炒雞肉湯或蔬菜炒飯常用的材料，如果剛好做這兩道菜的話，非常適合玩這個遊戲！

2＿ 將壓模過後的造型蔬菜厚片稍微沾上印泥，在素描本上隨意拓印。

　　★紅蘿蔔、馬鈴薯、白蘿蔔等含有水分，如果沾取太多印泥，拓印的時候會渲染開來，這一點請注意。

3＿ 看著自己的作品，發揮想像力說故事。

事前準備
各種形狀的餅乾壓模器、印泥、素描本
就地取材
多餘的蔬菜（馬鈴薯、紅蘿蔔、白蘿蔔、地瓜等）厚片

2

3

有趣形狀的餅乾壓模器購買處

小巧可愛的餅乾壓模器可以在大創等有賣烘焙用品的超市或賣場購買。大一點的恐龍形狀、星形等一般市面上不容易買到的模型，在烘焙材料行可以買到。最好選擇能讓孩子們發揮想像力說故事的模型。

PLAY 15

蔬果改造
畫圖遊戲

時間
春、夏、秋、冬
地點
家裡、露營區或
任何地點
材料
各種水果和果實
玩法
去皮食用之前的畫圖
改造遊戲

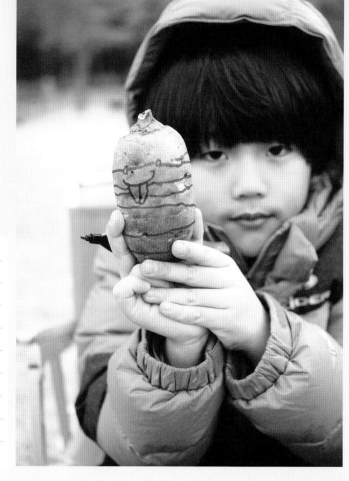

「媽媽，這個南瓜長得好醜喔！」我循著巧克力的聲音轉過頭去，他拿著一條形狀奇特的小南瓜，不像超市賣的那麼光滑漂亮。我問他在哪裡拿的，他說在露營區附近的田地撿到的。「這個南瓜怎麼長得這麼醜？」我笑說：「因為太胖了。」接著巧克力說：「媽媽，那請問我可不可以在上面畫圖呢？」（果然在拜託事情的時候才會特別用敬語）。因著巧克力的這個要求而誕生了這個蔬果改造畫圖遊戲。也許有人會說怎麼可以拿吃的東西來玩？但是像香瓜、蘋果、西瓜、南瓜、小黃瓜等原本都要削皮吃的蔬菜水果，可以在食用之前發揮一下想像力，我覺得倒無妨。我從樹林包包裡面拿出油性筆，巧克力興奮地不得了，畫了眼睛、鼻子和嘴巴。露營時經常烤來吃的地瓜也是很不錯的材料。遊戲玩久了，我變得很期待孩子們會畫出什麼樣的作品。不久之前，烤地瓜前

我讓他們盡情在上面畫畫，巧克力畫出了人氣動畫「逗逗蟲」，一看和逗逗蟲的身材還真的很像呢。牛奶拿著地瓜，模仿起逗逗蟲匍匐前進的樣子。有時候除了平面的素描本之外，讓孩子在立體感的素材上畫畫也很不錯，夏天可以利用香瓜、西瓜、哈密瓜、奇異果等，秋天則有柿子、蘋果、水梨、栗子等。

READY
事前準備
需要去皮的堅硬水果、蔬菜或果實、油性筆

HOW TO

1 — 把需要去皮的堅硬水果、蔬菜或果實分給孩子們，聊聊要畫哪些表情，它們的味道如何。

2 — 用油性筆盡情在這些水果或蔬菜上畫畫。

3 — 畫完之後分享表情，並發揮想像力，想像水果、蔬菜或果實有什麼樣的個性。

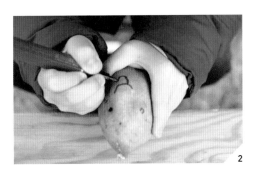

TIP

給孩子們水果、蔬菜、果實之前
首先請將水果、蔬菜或果實徹底洗乾淨，因為可能殘留農藥或蠟。地瓜和馬鈴薯可能沾有許多泥土，最好也能徹底洗淨。遊戲結束之後，問問孩子：「現在可以削皮了嗎？」孩子同意之後就可以去皮享用了！也有一些個性強的孩子不願意，想要當成作品收藏。還可以像復活節彩蛋一樣，在雞蛋上面畫出家人的臉也會很有趣。如果擔心孩子會不小心打破雞蛋，不妨利用煮熟的雞蛋來畫。

PLAY 16

製作
衛生紙
加濕器

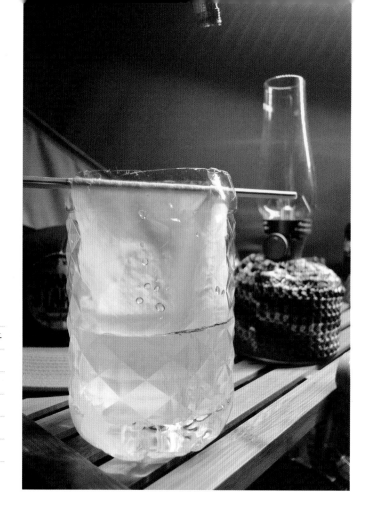

時間

秋天和冬天、乾燥日子

地點

家裡、露營區

材料

衛生紙和寶特瓶

玩法

製作加濕器的遊戲

到了秋冬，最令人困擾的就是「乾燥」的問題。空氣乾燥，皮膚也跟著乾燥，連喉嚨和鼻腔黏膜都因為太乾燥而容易罹患感冒。尤其冬天露營時，帳棚裡一定會燒著爐火或開著暖爐，如果把毛巾弄濕，到了早上一定全都乾了，可見乾燥的程度。這時如果製作一個沒有有害物質的天然加濕器會很實用。除了利用松果製作的松果加濕器（參考227頁）之外，也可以用寶特瓶、樹枝和衛生紙來製作。雖然比不上噴水的加濕器，但可以作為應急之用。把衛生紙的一端浸在溫水中，水分沿著衛生紙往上升，蒸發之後當作加濕器。做法很簡單，因此可以和孩子們一起完成。製作衛生紙加濕器時，可以一邊說明水蒸氣的原理和作用，也可以聊聊有關濕度的常識。

事前準備
樹枝或竹筷子、衛生紙、水、剪刀
就地取材
透明寶特瓶

1＿ 用剪刀將寶特瓶剪成兩半。

2＿ 在剪半的寶特瓶切面兩端剪出倒三角形的缺口。

3＿ 將樹枝或竹筷子橫放在寶特瓶的缺口上。

4＿ 撕下約 3 ～ 4 張捲筒衛生紙，掛在寶特瓶上。

5＿ 寶特瓶裝水約 2/3 滿。

6＿ 標示水位刻度之後，放在不容易拿到的地方。

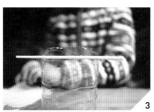

> TIP
>
> 在寶特瓶上標示水位刻度
> 製作加濕器時，用簽字筆在
> 寶特瓶上標示出水位刻度，
> 隔天起床之後觀察水位的變
> 化，孩子可以直接用眼睛觀
> 察到蒸發的水量。

紙杯疊疊樂

時間

因為下雨或下雪必須
待在帳棚內或涼亭時

地點

帳棚內或涼亭下

材料

免洗紙杯

玩法

快速堆疊的遊戲

接觸露營之後，我盡可能避免使用紙杯。看到垃圾場中堆積如山的紙杯，我不禁對環境污染感到憂心。但是萬一忘記帶杯子，或露營區裡來了客人，人數變多而必須使用紙杯的話，我會把用過的紙杯用水燙過之後晾乾，玩紙杯疊疊樂的遊戲。專業用語是「速疊杯」，快速把紙杯堆疊起來，或是把堆好的紙杯快速收疊起來，是可以培養爆發力的遊戲。如果開啟智慧手機裡的碼錶計時功能，更能激發求勝心。但是太心急而把堆高的紙杯弄倒時，會惹來哄堂大笑。不只是孩子，大人們也一起參與來挑戰看看，一定會非常好玩。

HOW TO

1＿ 聽到「開始！」口號之後，從底層往上疊 4 個、3 個、2個、1 個紙杯。

2＿ 疊好之後，立刻把紙杯塔收疊在一起，紀錄完成時間。

3＿ 最快完成者獲勝！

NOTICE

速疊杯購買處
如果想要玩正式的速疊杯，在線上購物商城輸入「速疊杯」的關鍵字，就可以搜尋到成套的商品。

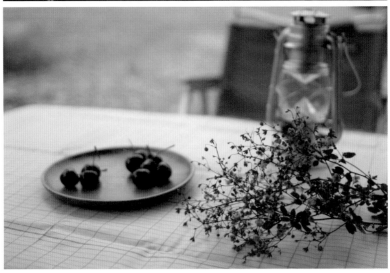

傍晚時分，
是最溫馨的露營時光，
刺眼的太陽變得溫和時，
鄰家孩子來到我家孩子們騰出的空位，
嘻笑玩耍，
米飯的香味和冷冽的夜風，
伴隨幽靜的樂聲環繞身邊，
今天初識的隔壁帳篷人家，
送來馬鈴薯湯和豐盛小菜，
給孩子們當晚餐，
啊！這充滿人情味的時光。

如果有人問我何必這麼大費周章，
我的答案是，這是花錢也買不到的記憶，
藉由露營而獲得成長的人，不只是孩子而已。

PAR 6

野炊烹飪
遊戲

考驗記憶的
烤肉串遊戲

時間	
春、夏、秋、冬	
地點	
露營區	
材料	
BBQ 串燒材料	
玩法	
按照顏色順序串起的	
遊戲	

有人說烤肉是露營的亮點。其實烤肉也能玩遊戲，利用五顏六色的串燒材料，可以讓孩子認識顏色，也可以學習順序的概念，考驗記憶力。串燒的基本材料有肉、紅椒、黃椒、青椒、香菇等，也可以加入鳳梨、花椰菜、櫛瓜等，如果只有顏色鮮艷的紅椒和鑫鑫腸也夠用。材料都準備好之後，就可以玩串燒比賽，由爸媽當主持人，公告串材料的順序，孩子們要找出材料並按照順序串好。一開始用緩慢的速度說，等待孩子們串好材料，「紅椒上面是鑫鑫腸，鑫鑫腸上面是紅椒，紅椒上面是黃椒，黃椒上面是鑫鑫腸，再來是洋菇。」等到孩子熟練一點之後再加快速度：「紅色接黃色，黃色接紅色，紅色接黃色，黃色接綠色，綠色接紅色，紅色接白色。」讓孩子們記下順序來串材料。去年春天露營時我們第一次玩這個遊戲，巧克力和牛奶完成2、3串之後信心大增，大聲對我說：「可以全～部～一次講完嗎？」於是我一次說出3、4個順序，他們記得清清楚楚，完全按照順序完成。之後不管玩幾次，他們都樂在其中，而且一定要找出哪些是自己串的烤來吃，因此多攝取了不少青椒呢。

事前準備
鑫鑫腸,紅椒、黃椒、青椒各一
些,烤肉用竹籤

1 — 遊戲開始之前,先將鑫鑫腸、各種椒類材料切成一口大小,按照顏色和屬性分類。

2 — 拿著烤肉用竹串,根據主持人的指令找出指定顏色的材料串在竹串上。

3 — 完成之後,檢查串好的材料是否符合指令。速度最快又正確無誤的人是贏家。

4 — 將串燒放在炭火上烤來吃。

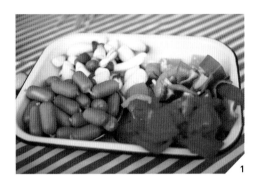

TIP

串燒遊戲的注意事項
遊戲開始之前,最好先將材料準備好。肉類對孩子們來說比較難串好,不妨用鑫鑫腸代替。青椒、香菇等食材切成一口大小之後,裝在拉鍊保鮮袋裡帶到露營區,可以減少準備材料的時間,也能夠減少垃圾量。另外尖銳的竹籤具危險性,遊戲進行時大人一定要在一旁陪同。

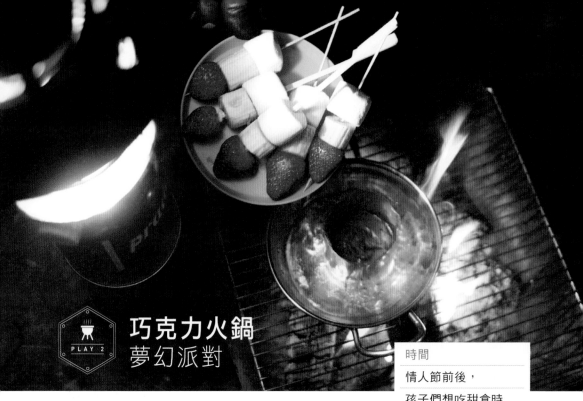

巧克力火鍋
夢幻派對

PLAY 2

時間	情人節前後,孩子們想吃甜食時
地點	家裡、露營區
材料	巧克力
玩法	融化巧克力之後,用棉花糖沾來吃

露營時可以享受簡單的巧克力火鍋。我們家的男生們喜歡巧克力勝過起司,偶爾我會讓他們吃巧克力火鍋當零食。在火爐上放上烤肉架,只要把巧克力放到鍋子裡融化,就可以沾任何東西來吃(起司火鍋也是同樣的做法,起司融化之後沾取肉類來吃)。與其讓孩子遠離所有的甜食,不如偶爾透過這種巧克力火鍋的遊戲,讓他們解放一下,為了下次能再吃到,孩子們會主動遠離甜食一陣子。棉花糖、軟糖、香蕉、草莓等沾巧克力火鍋的派對,我建議在不會太熱也不會太冷的天氣進行。太熱的話,沾好的巧克力很快就會融化,棉花糖也會變得軟呼呼的,而雨季時巧克力容易受潮,天氣太冷的話巧克力很快就變硬。

白色的棉花糖除了直接沾取巧克力,也可以先在火爐上或用噴燈先烤過表面之後再沾巧克力,味道會更香。草莓洗乾淨之後,沾取融化的巧克力,既漂亮又美味,而香蕉滿滿裹上一層巧克力也是大家搶著吃的人氣王。如果再準備一些漂亮的盤子器皿和竹串,就完成了不輸餐廳的夢幻巧克力火鍋派對。

事前準備
棉花糖、草莓、香蕉、軟糖、巧克
力棒、巧克力、竹籤、噴燈或火
爐、可以融化巧克力的鍋子

HOW TO

1 — 草莓洗淨放在碗內備用。

2 — 香蕉去皮後切成一口大小。

3 — 竹籤插上棉花糖、草莓、香蕉、軟糖等想要吃的材料。

4 — 鍋子內裝水，巧克力切塊之後放在小容器中隔水加熱。

5 — 將竹籤上材料和巧克力棒沾取熱巧克力吃。

TIP

開巧克力火鍋派對時
準備漂亮花紋的紙膠帶（可
在文具店或大創等文具賣場
購買）綁在竹籤上，或者多
花一點心思，買市售的巧克
力專用火鍋和保溫蠟燭，就
可以開一場夢幻的巧克力火
鍋派對了。

醜八怪熱狗

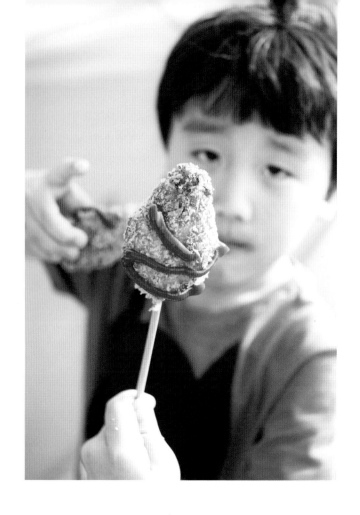

時間
嘴饞的時候
地點
露營區或家裡
材料
親手做的熱狗
玩法
炸熱狗吃

有點缺陷其實無妨，不需要永遠保持完美狀態。有時候外型不怎麼樣，反而更親切。肚子有點餓的時候，我會和孩子們一起做熱狗來吃，尤其夏天玩水之後吃到的熱狗簡直像蜂蜜一般甜美。表皮光滑的熱狗看起來很美，但除了賣熱狗的小販以外，就連大人也很難做出形狀完美的熱狗。不過不完美又如何？只要好吃就行了。有完美主義傾向的孩子，害怕失敗，也不喜歡搞砸事情，我們家的牛奶就有這種傾向，所以偶爾我會安排一些犯錯的機會。製作熱狗的時候，我對他們的要求是做出「醜八怪熱狗」。讓孩子們玩這種遊戲並不會感受到壓力，反而很有樂趣。做法是把熱狗插在竹籤上，爸媽把熱狗裹上一層已攪拌好的麵糊，接下來由孩子們負責將熱狗裹上最重要的麵包粉，他們會感覺責任重大，非常認真慎重地完成。

事前準備
蛋糕粉 300g、麵包粉、小熱狗
7～8 個，雞蛋 1 個、竹籤、食用
油、番茄醬

1 ＿ 蛋糕粉內加入雞蛋，充分攪拌均勻。麵糊太硬的話加入水或
　　牛奶調整濃度。

　　★攪拌麵糊也是孩子們很喜歡的工作之一。

2 ＿ 竹籤插上熱狗，充分裹上步驟 1 的麵糊。

3 ＿ 將熱狗放在麵包粉裡滾動一圈。

4 ＿ 熱油鍋之後，放入熱狗，炸至顏色金黃均勻。

5 ＿ 熱狗炸到金黃色之後，取出冷卻，淋上番茄醬食用。

TIP

用蛋糕粉取代麵粉
蛋糕粉製作的麵糊，濃度和黏稠度可能比不上麵粉做的，但味
道卻比麵糊更加好吃！蛋糕粉麵糊含有甜味，完成熱狗之後，
不需要加砂糖，光是淋上番茄醬就非常好吃。牛奶可以吃完3根
自己親手做的熱狗。

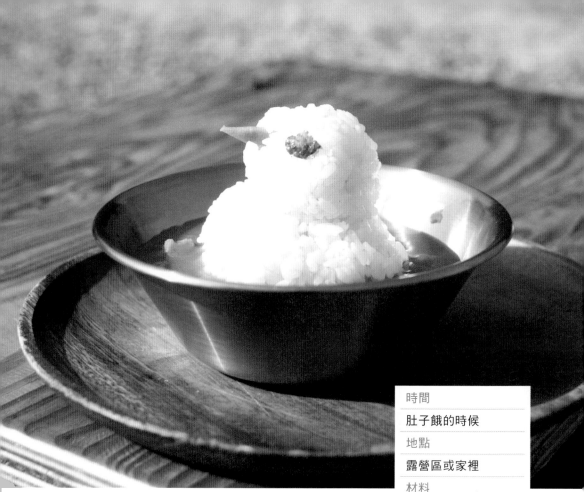

時間
肚子餓的時候
地點
露營區或家裡
材料
咖哩飯
玩法
做成有趣的形狀或人物

PLAY 4

黃色小鴨
咖哩飯

咖哩飯是我們家露營時的常見菜單,有時候兩兄弟吃膩了,還會不肯吃呢。這時候如果加一點巧思,看起來就像全新的食物。米飯就像美術材料黏土一樣,能夠讓孩子們發揮創意,做成圓圓的飯糰或各種形狀,而咖哩飯可以很簡單塑造成雪人的形狀,只要做出兩個圓圓的米飯糰疊起來,加上眼睛、鼻子和耳朵就完成了。用這種方式還能製作出「黃色小鴨」和動畫大英雄天團的主角「杯麵」。孩子們製作出的作品,可是會超乎媽媽的想像力唷。

事前準備
咖哩、紅蘿蔔、海苔、白飯

1 ＿ 事先煮好白飯和咖哩。

2 ＿ 紅蘿蔔切成小三角形。（黃色小鴨的嘴巴）

3 ＿ 海苔切成比指甲小一點的圓形。（黃色小鴨的眼睛）

4 ＿ 白飯捏成兩個圓形飯糰，一個較大，另一個捏成大飯糰的 2/3 份量。

5 ＿ 小飯糰上插入三角形紅蘿蔔，做出鴨子的嘴巴。

6 ＿ 貼上圓形海苔，做出鴨子的眼睛。

7 ＿ 將這個小飯糰疊在步驟 4 的大飯糰上面。

8 ＿ 碗內裝入咖哩約 1/3 滿。

9 ＿ 將做好的小鴨臉放在咖哩上面。

★ 把咖哩淋在鴨子形狀的白飯上，白飯染上黃色就更像黃色小鴨了。

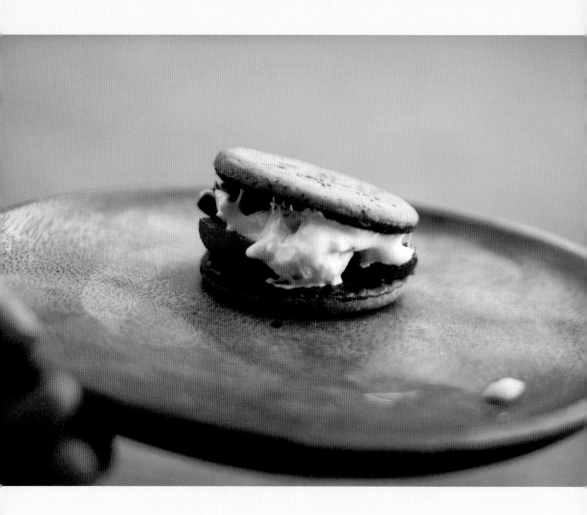

PLAY 5

下午茶點心
棉花糖餅乾

時間
想要嘗試做法簡單又
與眾不同的棉花糖時

地點
露營區或家裡

材料
棉花糖

玩法
融化之後夾進餅乾裡
來吃

棉花糖是我們露營時的必備用品，事實上我不太懂棉花糖到底哪裡好吃，但只要看到孩子們在火爐前烤棉花糖吃得津津有味的樣子，我也感到相當開心。但是烤棉花糖的時候，只要火候沒有拿捏好，非常容易烤焦，我們經常烤到烏漆抹黑，不然就是不小心上演火花秀。這費工的棉花糖到底要怎麼烤才會剛剛好？我想到把它稍微烤過之後夾進餅乾裡面。做法非常簡單，把兩片餅乾的其中一面沾上巧克力，把棉花糖烤過之後，夾進沾有巧克力的兩片餅乾中間夾起來，巧克力隨著棉花糖的溫度融化，更增添美味。如果要更華麗一點，可以把香蕉、草莓和巧克力夾在餅乾中間，擺上烤過變得鬆軟的棉花糖，棉花糖的熱氣會融化巧克力，就完成了一道超級美味的棉花糖餅乾。

READY
事前準備
棉花糖、巧克力餅乾、草莓、香蕉、巧克力、竹籤

HOW TO

1 — 草莓、香蕉切成薄片。

★草莓和香蕉是軟質水果，可以讓孩子使用塑膠刀來切片。

2 — 巧克力餅乾（沾有巧克力醬的一面朝上）上面依序放上草莓和香蕉，再放上巧克力塊。

3 — 把棉花糖插在竹籤上，用噴燈或火爐超微烤過，等到變鬆軟時，再放在巧克力上面，最後蓋上另一片巧克力餅乾，沾有巧克力醬的一面朝下。

2

3

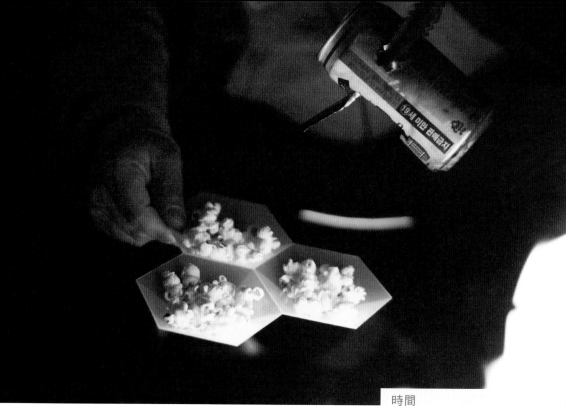

PLAY 6

超能力爸爸！
啤酒罐爆米花

把裝有玉米粒的啤酒罐放在火上烤，玉米粒受熱之後
爆開變成了白色的爆米花。「哇！爸爸真的好像賣爆
米花的老闆喔！」這個遊戲總會讓孩子們驚呼連連。
別名「啤酒罐爆米花」的做法是把丟棄的啤酒罐當成
爆米花的工具，不只是小孩，連大人看了都會覺得很神奇。啤酒罐爆米花通常
是用瓦斯爐或噴燈來製作，也可以使用火爐。當一顆顆的玉米粒在啤酒罐裡嗶
嗶啵啵地彈跳時（一開始很像土壤裡冒出豆芽），會引發源源不絕的笑聲。不
過只是爆米花罷了，卻瞬間變成「爸爸好棒」的超能力者！只要玩一次爆米花
遊戲，原本被扣了點分數的爸爸，在孩子心中就能立刻「升級」。

事前準備
爆米花用的玉米粒、食用油或奶
油、啤酒罐、廚房專用錫箔紙、火
爐或噴燈

HOW TO

1＿ 啤酒罐洗淨晾乾之後，在瓶身處剪出「U」字型的洞口。

2＿ 用錫箔紙鋪在啤酒罐下面包起來，當作接爆米花的容器。

3＿ 將適量的食用油倒入啤酒罐內，放在火爐上，在洞口內放入
玉米粒。

★爆米花專用的玉米已經粒含有油分，因此食用油的用量不
需太多。

4＿ 食用油滾沸開始爆出爆米花時，接住爆米花食用。

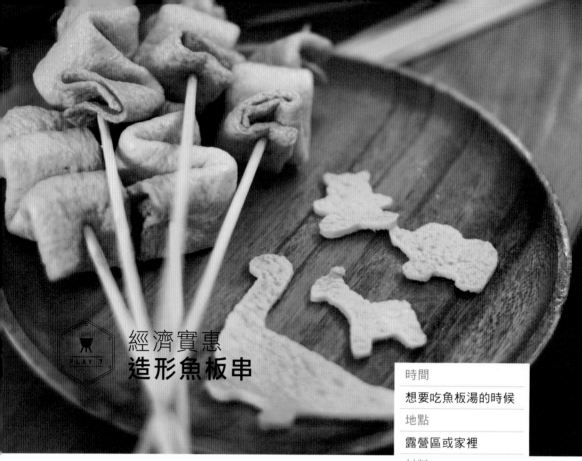

經濟實惠
造形魚板串

露營時不可或缺的菜單之一就是魚板湯。尤其是天氣轉涼的時候，魚板湯更是宵夜的最佳選擇，加上做法簡單又CP值高，是我個人非常喜歡的一道料理。其中必買的是「扁平黑輪」，四角形薄魚板摺成三摺插進竹籤，3歲以上的孩子都會做。除了彎彎曲曲的樣子之外，還可以利用餅乾壓模器壓出各種形狀，讓魚板湯更特別。恐龍迷巧克力當然選擇了恐龍形狀的模具壓出恐龍魚板，隔壁帳篷的孩子則壓出兔子、小貓等的動物王國魚板。巧克力看著滾燙冒泡的魚板湯笑著說：「恐龍好像在泡澡喔。」壓模之後剩下的魚板不要丟掉，可以放入湯裡煮，或加入洋蔥、青蔥和少許油炒一炒，就是一道精打細算的省錢料理。

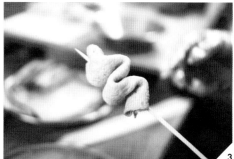

READY

事前準備
4 人份的韓式扁平魚板 15 片，魚板用竹籤、餅乾壓模
器、昆布、白蘿蔔、蔥、醬油少許、鹽巴、烹飪用桌
墊、烹飪用塑膠手套

HOW TO

1 — 戴上烹飪用塑膠手套，圍上圍裙。

　　★沒有圍裙也行！

2 — 扁平魚板放在烹飪用桌墊或切菜板上，大
　　略分成 3 等份摺起。

3 — 將魚板呈之字形插進竹籤，準備約 10 串。

4 — 剩下的 5 片魚板利用餅乾壓模器壓出形狀。

5 — 鍋內放水，加入昆布、白蘿蔔、蔥熬成湯
　　頭，再放入醬油和鹽巴調味，最後放入以
　　上所有的魚板煮滾。

6 — 大家聚在一起開動。找出哪個是自己做的
　　魚板也饒富趣味。

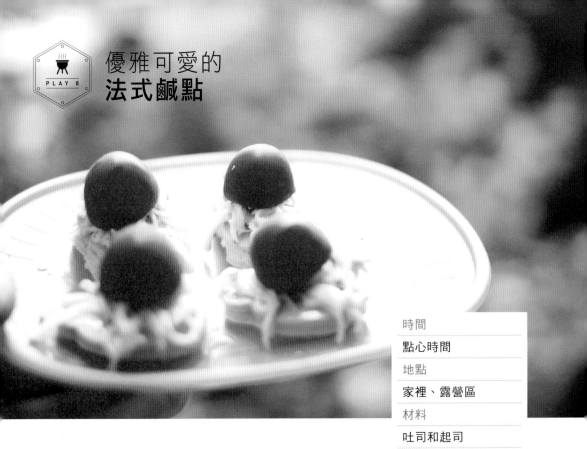

優雅可愛的
法式鹹點

時間	
點心時間	
地點	
家裡、露營區	
材料	
吐司和起司	
玩法	
利用餅乾壓模器壓出形狀，做成法式小點	

可以壓製各種形狀的餅乾壓模器，是玩料理遊戲時非常實用的小道具，孩子們會樂意參與，也會因為形狀有趣而願意嘗試平常不喜歡吃的食物，因此露營時我經常會準備餅乾壓模器。把吐司切成小塊稍微烤過之後，一面塗上奶油，放上雞胸肉或起司等做成法式小點，除了當作大人搭配紅酒的點心，也可以在露營時代替主食來食用。這時如果有餅乾壓模器，還可以把吐司和起司升級做成各式各樣的形狀。兩兄弟原本不太喜歡起司，但在一起動手做的過程中，會偷偷把剩下的材料吃掉。任何餅乾壓模器都可以，不過我建議挑選比一口大小再稍微大一點的尺寸最適合。兩兄弟選擇了動物的餅乾壓模器，把吐司和起司相疊用餅乾壓模器壓出形狀，接著把鮪魚搗碎，或用兩根叉子把蟹肉棒撕成細絲，這些工作孩子們都能夠自己完成。尤其小學以上的孩子，包括淋上沙拉醬製作鮪魚&蟹肉沙拉，再放到吐司和起司上面裝飾，也都可以一手包辦。

事前準備

吐司、起司、蟹肉棒、鮪魚肉、沙拉醬、各種形狀的餅乾壓模器

1 — 吐司稍微烤過之後放上一片起司，用餅乾壓模器壓出形狀，切除多餘的部分。

★等吐司冷卻之後再放上起司，避免起司融化。

2 — 鮪魚肉瀝乾油分之後搗碎，蟹肉棒用兩根叉子撕成細絲，淋上適量沙拉醬充分攪拌均勻。

3 — 取適當的沙拉量放在烤吐司上。

4 — 頂端放上小番茄或堅果類搭配就完成了。

1

2

3

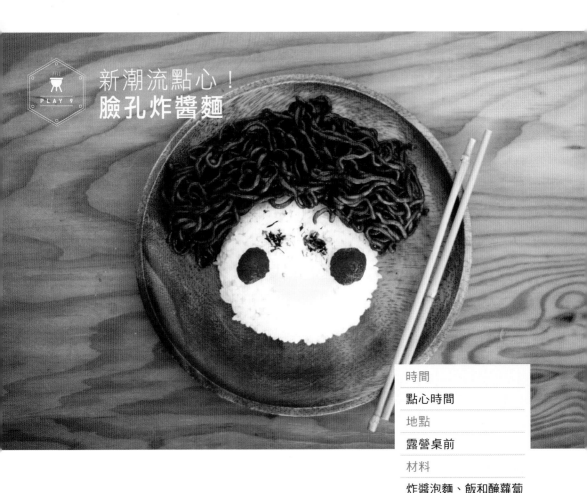

新潮流點心！
臉孔炸醬麵

PLAY 9

最近利用Instagram拍照上傳的人愈來愈多，不難找到泡麵類的食物照片，自認是潮流引領者的我，苦思著要給孩子們什麼樣的「潮流」點心，最後想到露營區裡經常把炸醬泡麵當作點心或取代正餐，很受歡迎，於是我利用炸醬泡麵、飯、醃蘿蔔和海苔酥等做出歐巴桑的臉孔，孩子們的反應超乎預期的熱烈。尤其是牛奶，為了把作品獻寶給朋友們看，端著盤子到處趴趴走，一點都不在乎炸醬泡麵冷掉了。當然製作過程中，難免發生撒落麵條，或是直接用手把滑落的麵條撈起等悲劇。

炸醬泡麵、有點深度的盤子、飯、
醃蘿蔔（半月形）、海苔酥（或小
香腸、蜜黑豆）、草莓等紅色食材

HOW TO

1— 小碗盛飯，倒扣在空盤子裡呈現圓形。

2— 炸醬泡麵加水煮熟，最好將湯汁收乾像炒麵一樣。

3— 用筷子撈出炸醬泡麵，放在白飯上方。

　★白飯代表臉孔，鋪上麵條作為捲髮。

4— 醃蘿蔔（半月形）當成嘴巴放在白飯上。

5— 海苔酥（或把小香腸煎過切成薄片）當成眼睛。

6— 草莓等紅色食材當作腮紅，也可以使用番茄醬。

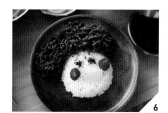

NOTICE

料理成品參考網站
周周媽雖然不太會做菜，但有一個我很喜歡瀏覽的網站「便當怪
獸」（www.bentomonsters.com），把便當作成像「龍貓」等孩
子們很喜歡的動畫主角，還有許多充滿想像力的食物作品。

充滿回憶的
古早味膨餅

時間

春、夏、秋、冬

地點

家、露營區

材料

砂糖做成的烤糖片

玩法

利用餅乾壓模器壓製

成有趣的形狀

我還記得小時候趁媽媽不在，偷偷在大勺子上撒上砂糖加小蘇打粉烤著吃，結果不小心把勺子燒焦而狠狠挨一頓罵。如果在露營區裡如法炮製，一定很適合。當然可以直接烤砂糖吃，不過如果利用餅乾壓模器來製作，就會更獨特有型。我有一套從市面上買的烤糖片基本模型套組，包括汽車、星星、人形、蘿蔔等記憶中常見的造型，對成人來說，樸素的形狀或許更能突顯烤糖片的香氣，但是對孩子們來說，就不是那麼有吸引力，為了把樂趣最大化，我決定使用孩子們喜歡的動物造型餅乾模。如果做成孩子們喜歡的形狀，他們會更加難忘。不過我也擔心孩子們會蛀牙，為了減少罪惡感，所以使用木糖醇代替砂糖。也許因為市售的烤膨餅模組底盤不是古時候的那種材質，烤完之後糖片經常會沾黏在盤子上，這時如果先把砂糖磨碎，充分撒在底盤上，或塗上一層食用油之後再烤，就不用擔心膨餅會沾黏了（請謹記如果膨餅破裂的話，孩子們可是會怨聲載道的）。膨餅不只滿足味蕾享受，也能夠讓孩子們了解固態砂糖加熱之後，會變成液態的科學常識。烤膨餅時如果加上食用小蘇打粉（碳酸氫鈉）作為膨脹劑，也可以說明膨脹現象給孩子聽。尤其在撒下小蘇打粉時對孩子們說：「媽媽變魔術給你們看！變、變、變～」的話，會讓孩子的好奇心沸騰到最高點。但是請注意，如果不小心把糖片烤焦了，孩子們可是會非常失望的！

事前準備
烤膨餅模組、餅乾壓模器、砂糖或木糖醇、食
用小蘇打粉

1 __ 砂糖磨碎之後撒在烤膨餅模組附的底盤上。

2 __ 烤糖片模內的勺子內放進約 2 大匙砂糖
（兒童量匙）。

3 __ 開小火煮砂糖，一邊用竹筷攪拌，漸漸融
化成液體時，用竹筷沾取小蘇打粉 2 次放
進糖漿裡，用最快的速度攪拌。

4 __ 開始冒泡鼓起時，快速倒入步驟 1 的大底
盤上。

5 __ 冷卻之前，用烤糖片模組內附的壓板輕
壓，接著讓孩子用自己喜歡的餅乾模型壓
出形狀。

6 __ 把模型內的造型烤糖片完整取出的孩子給
予獎勵。

勺子燒焦的補救法
如果勺子烤焦，砂糖顏色會
變黑，也會產生苦味。這時
在勺子裡倒入一些水，邊煮
邊用竹筷把勺子周圍沾黏的
砂糖刮掉，勺子很快就會變
乾淨。或者也可以把勺子放
進滾沸的水中浸泡。

TIP
試試糖雕藝術
製作烤膨餅時，不加入小蘇打粉，直接等砂糖
融化之後再凝固，就變成糖果了。把底盤上融化
的砂糖塑形，凝固之後就是一種糖雕藝術！

1

3

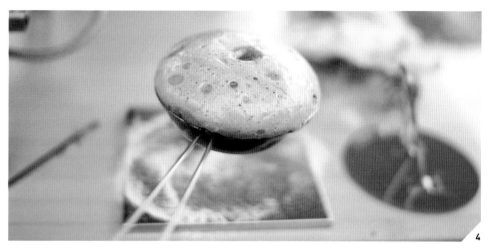

4

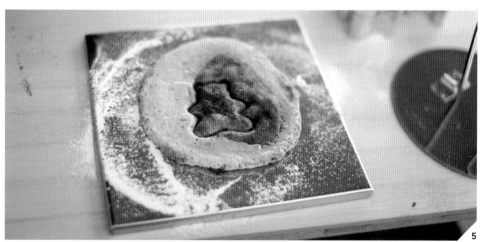

5

PLAY 11

透心涼**檸檬水**

時間	
春、夏、秋，熱天時	
地點	
露營區	
材料	
碳酸水和檸檬粉	
玩法	
混合攪拌製成檸檬水	

夏天少不了讓孩子們親手製作消暑的飲料暢飲。這個遊戲只需要2種材料，孩子們就能信心滿滿地做出來，利用碳酸水和檸檬粉製作檸檬水，還可以觀察融化碳酸氣體的碳酸水特性。放入檸檬粉之後，碳酸氣體變成氣泡冒出來，這種現象會讓孩子們充滿驚奇（和水一起做比較，更能突顯差異）。想要仔細觀察2種材料混合之後的變化，最理想的方式是放入透明量杯裡觀察，但露營區裡不太可能找得到量杯，這時可以將寶特瓶切成一半來使用。牛奶對製作檸檬水的過程最有興致，巧克力則是對喝檸檬水更有興趣。對了，知道喝完碳酸飲料之後不要立刻刷牙嗎？碳酸飲料含有高度的酸性物質，喝完碳酸飲料之後，口腔會呈現酸性，這時如果刺激牙齒，有可能造成損傷，因此喝完碳酸飲料之後，先用水漱口，經過20分鐘左右之後再刷牙比較好。

READY

事前準備
碳酸水 500ml，檸檬粉小包裝
2 包，透明寶特瓶

HOW TO

1 — 將碳酸水倒入透明寶特瓶裡。

2 — 放入檸檬粉，觀察碳酸氣體形成的氣泡。

3 — 利用竹筷等充分攪拌。

4 — 有冰塊的話加入飲料中暢飲。

TIP

使用新鮮檸檬汁取代檸檬粉
如果不喜歡市售的檸檬粉，也可以使用檸檬榨汁器取出檸檬汁，再倒進碳酸水中飲用。但是碳酸氣體在檸檬粉中比在檸檬汁中更容易觀察。

附錄　韓國地區，值得和孩子們一去的露營區

露營區使用費可能會有變動，以下價格僅供參考，建議前往之前先再次確認。

中浪露營森林（中浪家族露營區）

離我們家很近，是我們經常拜訪的露營區，獲得首爾市「五星級」認可，有許多便利的設施。場內很寬敞，可以汽車露營，省去搬運行李的麻煩。有個人淋浴間、兒童泳池、戶外SPA（水上設施6月30日～8月31日開放）、沙坑、漫步小路等各種設施，而露營區後面有一座山丘，越過之後會看到一大片綠草坪，很適合孩子們奔跑玩樂（草坪保養期除外）。但是露營區禁止臨時訪客，由於離大樓很近，為了避免影響附近住戶，晚上10點過後會關閉大部分的設施，這一點請列入考量。場內最熱門的紮營地點是運動場附近的獨立露營地「第7區」，以及靠近遊樂場的「第9區」。每月15號可以在官網預約下個月的行程。

彩霞露營區

首爾上岩洞世界體育場附近開發高爾夫球場時所開闢的露營區，由於鋪上綠草地，很有異國情調。附近有自然遊戲區和蠶寶寶生態體驗館等，很適合孩子們，同時鄰近漢江，夜晚可以坐在展望台欣賞夜景，一邊吃炸雞配啤酒。由於露營區禁止汽車進入，必須停在附近停車場提著行李上山，對爸爸們來說是一件苦差事（當然下山時也是一樣），因此前往時最好減少行李量。但是彩霞露營區必遊的原因是夕陽西下時的晚霞風景和夜晚傳來的蟲鳴聲。2015年開始露營區改變了預約方式，需透過「Interpark」（ticket.interpark.com）預訂，也是在每月15日開放預約下個月的行程。

媽媽心得　雖然有兒童設施，但沒有遮蔽處，加上晚上會關閉大部分的設施，孩子們沒辦法進行最期待的夜晚活動是可惜之處。
使用費　4人1帳1夜約NT712（＋電費使用費約NT85）。
地址　首爾中浪區忘憂洞241-20
電話　+82-02-434-4371, parks.seoul.go.ke

媽媽心得　雖然對徒手搬運行李的爸爸很抱歉，但翠綠草原非常有吸引力。
使用費　含電費，4人1帳1夜約NT370
地址　首爾麻浦區上岩洞481-6
電話　+8202-30403213, worldcuppark.seoul.go.kr

江東 Greenway 家庭露營區

位在群山之中，分為家庭帳篷區和汽車露營區，可以在林間自由漫遊。家庭帳篷區裡已經設置好帳篷，很適合第一次露營的人，也可以在管理處付費租借毯子和露營設備。如果想要使用自己的設備，不妨選擇汽車露營。場內設有潺潺小溪流過的市區風景、漫步小路和運動場，可以和家人們散步、玩球和打羽毛球等，度過運動時間。附近有香草公園，能夠徜徉在花草香中，夜晚還能欣賞滿天星星。露營區在每月的5號上午10點起開放預約下個月的行程。

媽媽心得　帳棚之間的間隔有點近，會不小心聽到隔壁帳篷的夫妻對話，但很適合初次嘗試露營的人。
使用費　含電費，4人1帳1夜，家族露營區約NT570，汽車露營區約NT600
地址　首爾江東區遁村洞562
電話　+82-02-478-4079, gdfamilycamp.or.kr

八賢露營區

位在南揚州市天馬山八賢溪谷內的露營區，夏天可以玩水。場內遍布紅松，給人幽靜的感受。尤其太陽落下時，光線從林間灑落下來，相當夢幻。這個離首爾很近的設施露營區，但卻擁有自然環境是最大的優點。和附近的「貞玉里露營區」一樣，每天限量發售一日票，如果預約不到露營地時可以利用。場內設有各種便利設施，但離帳篷區有一段距離。

媽媽心得　必須從八賢溪谷遊園地的環外道路進入，開車不方便是可惜之處
使用費　含電費，4人1帳1夜約NT854，一日票成人約NT142，兒童約NT85
地址　京畿南揚州市梧南邑八賢里20
電話　+82-031-575-3688, mmsd07.cafe24.com

MEMILY 露營區

水質好、空氣清新的著名露營區，位在楊平西宗面的山中，特色是黃色貨櫃車改建的管理處和洗手間，對喜愛

特色露營的人們來說，是頗受好評的露營區。這裡的露營者們普遍來說都很年輕，尤其年輕夫妻很喜歡溪谷附近的紮營地，經常可以看到小昆蟲，孩子們很喜歡抓來玩。

媽媽心得　溪谷有綠蔭，很適合玩水，夏天更是人氣滿點！
使用費　含電費，4人1帳1夜約NT854
地址　京畿楊平郡西宗面明達里203
電話　+82-010-9897-2033, memilycamp.com

京畿英語村坡州露營區

結合露營和練習英文的露營地點。京畿英語村坡州露營區有各種現成設施，最好不要對自然環境有太多期待。但由於位於高處，可以一覽坡州市區風景。場內設有英語村，可以欣賞英語音樂劇，或者和外籍老師交流，

體驗英語文化。附近有藝術村和暢貨中心可以逛一逛，只是露營區帳篷之間的間隔狹窄，而部分帳篷位在高地，颱風時可能會有危險性。

> 媽媽心得　英語村比露營更值得體驗
> 使用費　含電費，4人1帳1夜約NT996
> 地址　京畿坡州市炭縣面法興里1779
> 電話　+82-031-956-2312, english-village.gg.go.kr

鷲島露營區

和江原道的望祥、京畿道的漢灘江被稱為國內三大汽車露營區，是2008年世界露營車的比賽場地，場內設施不輸頂尖國家。大致分為汽車露營區和篷車帳篷區，篷車帳篷區可以使用電力，但汽車露營區沒有電力可以使用，帳篷規模也較小。場內有多用途籃球場、溜冰場和腳踏車租借區等，可以體驗各種活動，但沒有設置販賣區，方便性稍嫌不足。

> 媽媽心得　有小孩的家庭適合選擇篷車帳篷區。
> 使用費　4人1帳1夜，汽車露營區約NT285～NT427，篷車帳篷區約NT570～NT712。
> 地址　京畿加平郡加平邑達田里山7
> 電話　+82-031-580-2700, jarasumworld.net

拉拉松露營區 & 渡假村

行政區域屬於江原道橫城，但非常靠近京畿道楊平，離我們家很近，是經常拜訪的露營區。占地約4,000坪，可容納50個帳篷仍相當寬敞。目前為止經營四年，雖然綠蔭不多，但環境很適合孩子們玩耍。夏天適合玩水，又靠近山路，早上還可以在山中散散步。夏天有大型泳池開放，大人們也可以盡情玩水。夜晚可以看到滿天星星也是拉拉山露營區的特色之一。露營者們大多是熟客，充滿了家庭氣氛。露營區內設有3棟渡假村，如果和三五好友一起相約住宿，可以省去露營的不便。

> 媽媽心得　是兩兄弟初次露營的地點，具有歷史意義。老闆很親切，露營氣氛十分融洽。
> 使用費　4人1帳1夜NT854～NT996
> 地址　江原橫城郡書院面榆峴里431
> 電話　+82-010-3227-2775, cafe.naver.com/lalasol.cafe

月林露營區

以秋天摘栗子活動聞名。書中許多和栗子有關的遊戲，大多是在月林露營區進行。即使不參加秋天摘栗子活動，隨處都能撿拾果實豐碩的栗子，可以享受烤栗子的樂趣。場內栗子樹很多，樹蔭茂密，地形平坦，很適合孩子們遊玩。因為環境乾淨，設施管理良好，很受露營者們的好評。場內提供50個帳篷區，每個地點都能親近大自然，夏天也有開放戲水。

Around Village

可以在郊外廢棄的
運動場體驗露營
的地點。戶外雜誌
《Outdoor》將忠
北炭釜小學分校改建
成露營區，把教室打造成藝廊，像展覽一樣掛
上許多照片，同時也是咖啡館，晚上會播放電
影。另外還可以舉辦主題性露營派對。這裡的
遊客大多是年輕族群，除了家庭之外，還有許
多情侶露營者。

夢山浦汽車露營區

是海邊露營不可不
去的露營區。可以
盡情玩沙灘遊戲和
泥巴遊戲，場內有
天然松樹，可以在
海邊欣賞海洋，夕陽西下時躺在樹蔭下的吊床
裡打盹，猶如夢境一般。這裡的夕陽景色相當
美麗浪漫，經常舉辦大型的露營活動和露營
展，十分受歡迎。唯一要考慮的是風沙很大，
孩子們身上經常會沾滿沙土。風大的季節盡量
避免在靠近海灘的地方紮營，會有被吹垮的危
險。附近有白沙長項水產市場，值得一逛。

松林家族露營村

位於江原道襄陽
郡，雖然附近有好
幾處露營區，但是
孩子們特別喜歡這
個地方，原因是正

門前面有一個迷你動物園，有孩子們喜歡的小
狗，還有孔雀、鴨子和野雞等。孔雀經常展示
出漂亮的尾翼，連大人們都很喜歡。迷你動物
園旁邊是寬敞的草坪，種植許多花卉，可以觀
賞植物。因為腹地廣大，可以選擇的活動很多
也是優點之一，加上小鳥很多，清晨會聽見鳥
叫聲。從露營區走10分鐘左右可以到達烏山海
水浴場。

露營‧野餐 創意親子遊戲106

作者	朴謹希（박근희）
譯者	張亞薇
封面設計	謝佳穎 Rain Xie
版型設計	vivian c.
內頁排版	極翔企業有限公司
編輯暨行銷統籌	吳巧亮
行銷企劃	洪于茹
出版者	寫樂文化有限公司
創辦人	韓嵩齡、詹仁雄
發行人兼總編輯	韓嵩齡
發行業務	蕭星貞
發行地址	106 台北市大安區四維路14 巷6 號B1
電話	(02) 6617-5759
傳真	(02) 2701-7086
劃撥帳號	50281463
讀者服務信箱	soulerbook@gmail.com
總經銷	時報文化出版企業股份有限公司
公司地址	台北市和平西路三段240 號5 樓
電話	(02) 2306-6600
傳真	(02) 2304-9302

106 camping games for kids © 2015 by Park. Keun-hui
All rights reserved
First published in Korea in 2015 by CHOSUN News Press Inc.
This translation rights arranged with CHOSUN News Press Inc.
Through Shinwon Agency Co., Seoul and Keio Cultural Enterprise Co., Ltd.
Traditional Chinese translation rights © 2016 by Souler Creative

第一版第一刷 2016 年11月5日
ISBN 978-986-92514-8-8

國家圖書館出版品預行編目(CIP)資料

露營‧野餐，創意親子遊戲106 / 朴謹希作；張亞薇譯. -- 第一版. -- 臺北市：寫樂文化, 2016.11
面；　公分. -- (我的檔案夾；18)
ISBN 978-986-92514-8-8(平裝)

1.戶外遊戲　　2.親子遊戲

993　　　　　　　　　　　　　　　　105018168

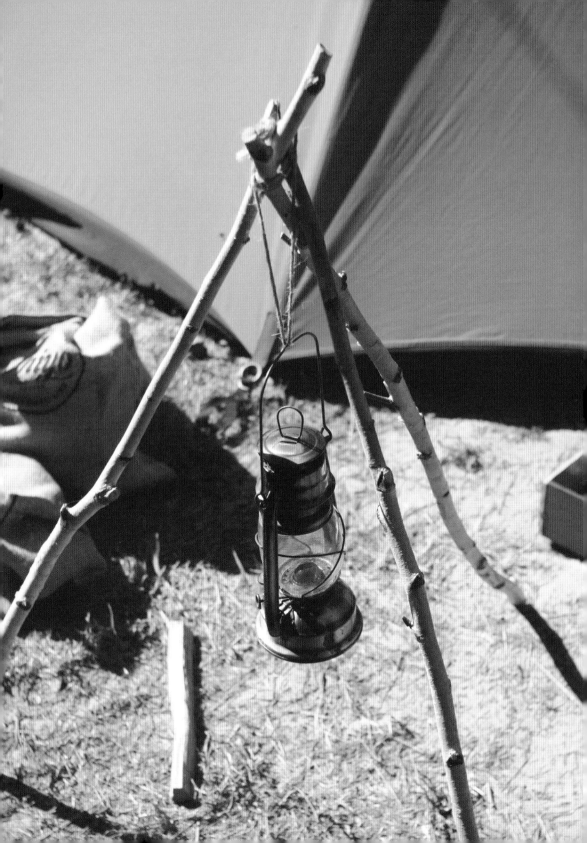